色鉛筆可愛插畫大全
收錄12000幅插圖

李佾善、趙惠林——作

楓書坊

輕鬆快速的超簡單手繪~！

本書收錄超過12000張講解繪製插畫的練習過程，日常生活中的所有東西，只要用一支色鉛筆就能唰唰唰地快速畫出來，用最簡單的步驟畫出最有效果的插圖！小巧的手繪插畫可以使用在多種場合，邀請想學習插畫的大家一起來學習！

穩扎穩打地培養繪畫實力

用一支彩色鉛筆就能簡單畫出多種物品。本書將教你如何把想要的感覺快速地呈現出來，不需要過多複雜的繪畫理論，只要簡單的說明就夠了，我將系統化地說明，讓大家能夠更輕鬆地畫畫。

超過12000多幅手繪圖

集結了各種素材，有多達12000多幅按主題分類並講解繪製步驟與練習的插畫，你可以輕鬆找到所需的範例圖案，練習畫畫看，也可以根據情況自行改變樣式或顏色。

理解階段：系統化的練習

每個範例圖都有淺顯易懂的步驟說明，並附上一個可以跟著練習的空格，空格中有淡淡的草圖，試著在草圖上一筆一筆跟著畫出來，這是在練習過程中學習繪製插畫步驟的理解階段。

發展階段：親自制定計畫並完成

試著自己制定並完成計畫。建議參考理解階段提出的繪畫步驟，看著完成作品來制定最有效率的練習計畫。紙上有淡淡的草圖，按照練習計畫有系統地完成插畫，這是學習自己制定並完成計畫的發展階段。

完成階段：範例圖的活用和應用

本書有多種素材和不同類型的範例圖，試著不用草稿在其他空白處自行完成看看，也可以找適合的圖片並畫在需要的地方，章節下方會有提示的句子，用於檢查完成的作品容易疏忽的重點。累積了一定的實力後，嘗試將範例圖進行改造或應用是非常有幫助的，也可以運用在其他需要的地方上，這是逐步累積繪畫實力及技巧的完成階段。

目錄

彩色鉛筆的特徵

彩色鉛筆分為水性和油性，水性色鉛筆（水彩鉛筆）沾水後，顏色會像水彩畫一樣暈染，色澤較柔和。油性色鉛筆則較有亮色感、顯色度強，沾到水也不會暈染。要用哪一種，按照個人喜好選擇即可。

這本書所教的插畫很簡單，所以不需要使用太多的顏色，只要有一套彩色鉛筆就足夠了，如果有購買的需要，我推薦專業人士用的彩色鉛筆。

每個品牌的顏色都差不多，購買36色或72色左右的組合即可，雖然顏色多，表現可以更豐富多樣，但使用起來方便的顏色會更有效率，品牌有Barbour Castell、Staedtler、Caran d'Ache、Prisma Color等多種，每個品牌的特性都有些不同，按照個人喜好購買即可。

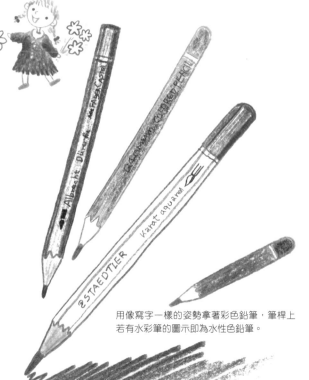

用像寫字一樣的姿勢拿著彩色鉛筆，筆桿上若有水彩筆的圖示即為水性色鉛筆。

彩色鉛筆用的管狀水彩顏料。

試著用橡皮擦擦掉一部分的圖畫看看，會留下痕跡，沒辦法完全擦乾淨，所以非必要的情況下最好不要使用橡皮擦。

線條和視線的位置

試著畫出一條直線，比起畫出來的部分，視線更應該集中在接下來要畫的地方（顏色較淺的地方），這樣會更容易畫出精準的直線。

放鬆手腕

在畫畫之前，先試著畫出各種不同類型的線條，這是讓手腕放鬆的練習，掌握手感還有線條的感覺是很重要的。

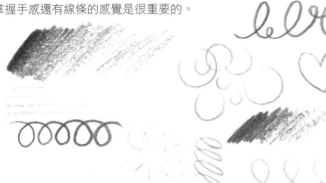
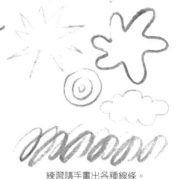

練習隨手畫出各種線條。

線條的強弱和層次

彩色鉛筆畫得愈用力顏色愈深，因力量強弱不同，會產生層次感。

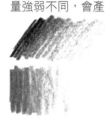

畫出各種樣式的漸層，垂直和水平方向都要練習。

熱身：像塗鴉一樣

放下對畫畫的偏見和恐懼，試著像孩子塗鴉一樣放膽去畫吧。

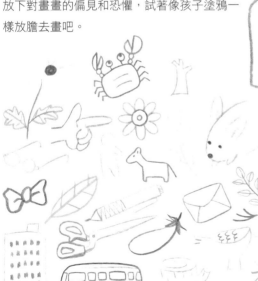

沒有負擔地畫，看起來就會很自然。

多種類型的線和面

線聚在一起就形成了面，構成面的線類型多樣，用線條的
特性來區分的話，可以分為下面幾種，將下列線條稍微變
形應用，會形成更多樣的線和面。

使用和素材相配的線條很重要，必須培養選擇
合適線條的能力。

＊構成面的直線

混合使用多種類型線條的情況也不少，需根據素材的質感和感覺，挑選適當的線條使用。

＊直線的類型

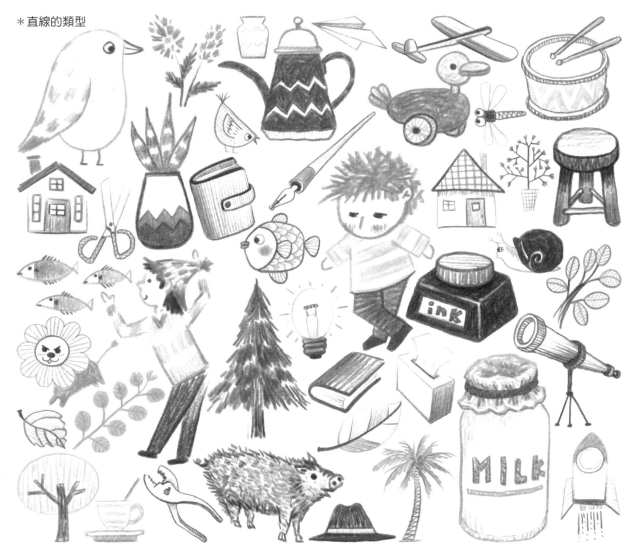

8

＊構成面的曲線

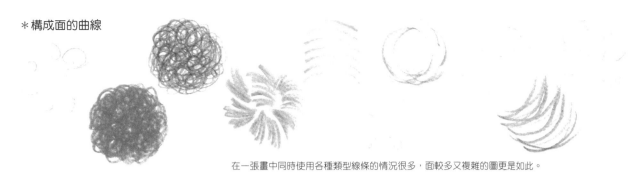

在一張畫中同時使用各種類型線條的情況很多，面較多又複雜的圖更是如此。

＊曲線的類型

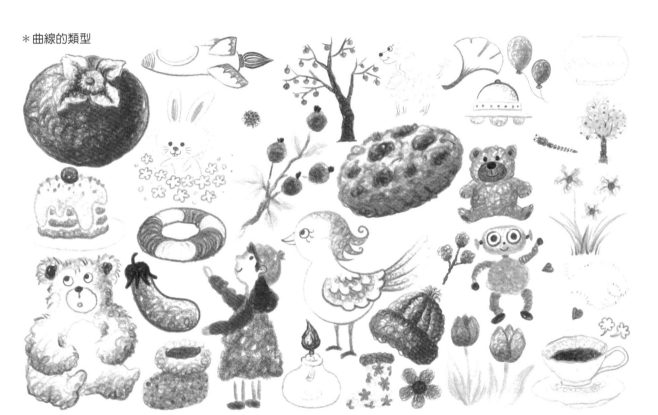

＊直線＋曲線的類型

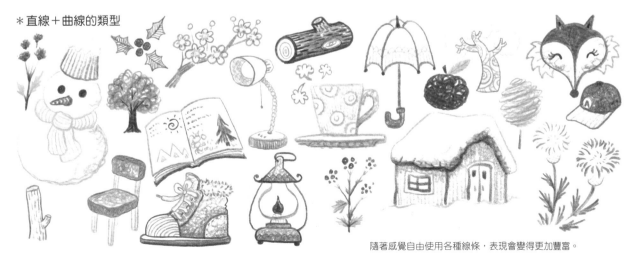

隨著感覺自由使用各種線條，表現會變得更加豐富。

繪畫步驟和表現方法

將想畫的物品照片或實品放在眼前，亦或是在腦海中的畫面。照片和眼前的實品可以直接確認形狀，所以比較容易畫出來，而在腦中想像的物品因為沒辦法看到形體，所以必須先在腦海中進行梳理。

根據物品的特徵、呈現方式、個人喜好，繪畫步驟和表現方法也會有所不同，大致分為以下幾種。

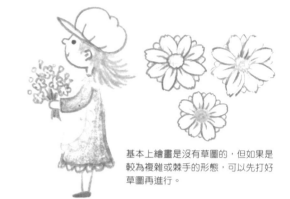

基本上繪畫是沒有草圖的，但如果是較為複雜或棘手的形態，可以先打好草圖再進行。

* 形態的線條使用同一個顏色

試著畫出管狀水彩。

一般來說先畫左邊部分會比較方便。

對照整體的樣子畫下來。

描繪出細節的部分。

將完成的形態塗上顏色，先塗亮面的部分會比較有效率。

準備在顏色上面寫字，因為是又細又暗的字所以將面都填滿了。

用其他顏色將剩餘的面塗滿。

使用較深的顏色寫上文字。

把小字加上後就完成了。可以用自動筆寫上去。

* 形態的線條用和裡面同樣的顏色

這是裝果醬的瓶子，從最上面開始畫。

像標籤上的文字這種細節，在收尾的階段再進行。

用和裡面一樣的顏色來畫。

根據形態的顏色將裡面塗滿，也可以稍微加點明暗度的變化。

將不夠完整的地方補足就完成了。

* 用粗略的線條描繪出形態

 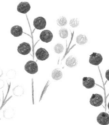

補上細節的部分。

這是樹木的果實，先用粗略的線條描繪出大致的形態。

反覆使用線條描繪，就算形態不夠正確也沒關係。

沉穩地逐一完成形態。

使用與形態相同的顏色將裡面塗滿。

將不夠完整的地方補足就完成了。

10

＊稍微拉開距離

這是稍微複雜一點的冰淇淋，
先畫出視線前方的個體。

淺色配料和底色重疊的話，原本的顏色會
顯現不出來，所以不能留到最後階段才
畫，要和形態一起先畫出來。

在不改變明暗度的情況下塗
滿後，留白的空間會讓整體
看起來有清爽的效果。

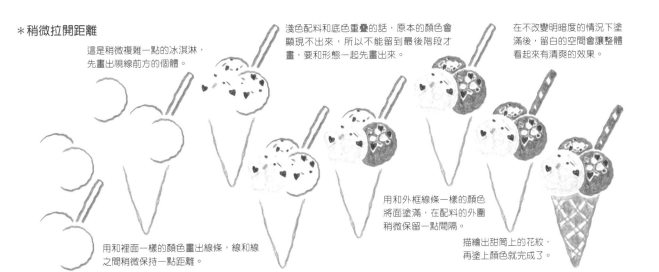

用和裡面一樣的顏色畫出線條，線和線
之間稍微保持一點距離。

用和外框線條一樣的顏色
將面塗滿，在配料的外圍
稍微保留一點間隔。

描繪出甜筒上的花紋，
再塗上顏色就完成了。

＊稍微加入明暗度

動物需要更生動地表現出眼睛、鼻子和嘴巴，首先在鼻子的地方加上明暗變化。

這是一隻無尾熊，確認整體模樣
後，從上方開始畫出形狀。

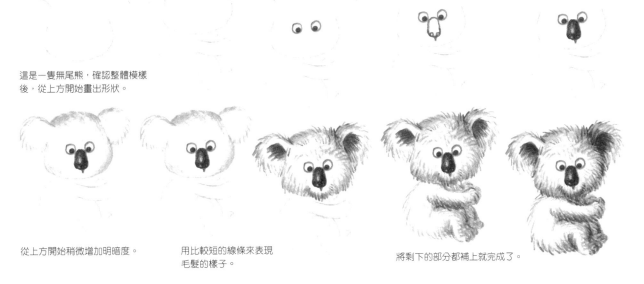

從上方開始稍微增加明暗度。

用比較短的線條來表現
毛髮的樣子。

將剩下的部分都補上就完成了。

相同的素材多樣的感覺

即使是一樣的素材，也會根據表現方式的不同，
而有不一樣的感覺。

必須選擇能更有效呈現出素材質地的表現方式，現在這個階段能理解素材質地就足
夠了。等熟練到一定程度之後，再來嘗試畫混合多種類型的素材，就能培養出表現
多種形式的能力。

用簡潔的線條

快速將素材的特徵表現出來是很重要的。

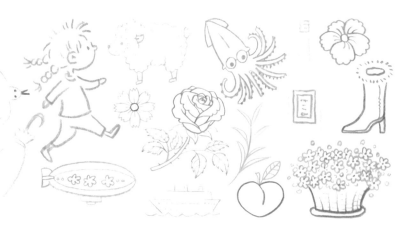

一部分塗上顏色

選擇比較想要凸顯的部分,將用線條畫出的
部分區塊塗上顏色。

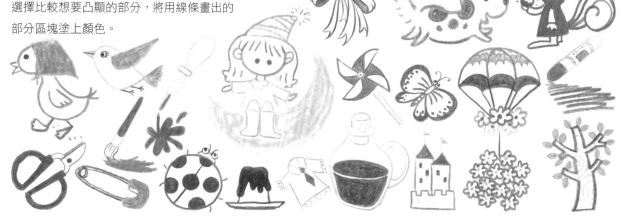

不規則的線條

以不規則的線條一起畫出形態的面。

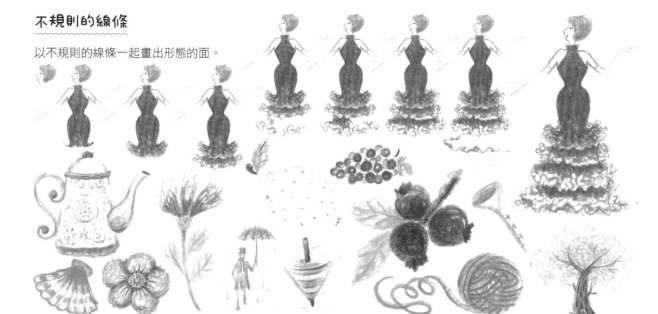

草稿

草稿（esquisse）的用途是可以提前了解作品完成的感覺，在練習的紙上粗略地勾勒出來，在想不出具體形體時使用效果更佳。

用自動鉛筆自由地畫出想要的感覺，右邊的圖是以左邊草稿為基礎完成的。

畫完草稿後

也可以用自動鉛筆先畫出淡淡的草稿後再開始，在畫比較困難或複雜的物品時，這麼做可以提高完成度。

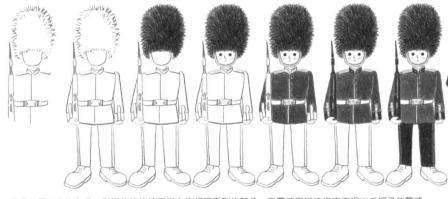

這是英國王室的衛兵。形態的線條使用與內側相同系列的顏色，反覆使用短線條來表現出毛帽子的質感。

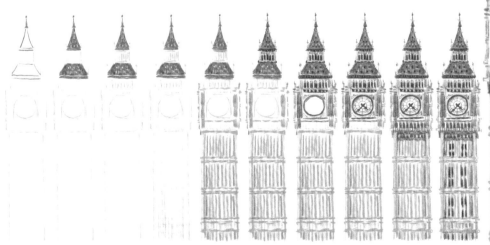

這是倫敦的大笨鐘。將複雜的構造簡單化，在草圖上用彩色鉛筆畫出形體，先塗亮色，再慢慢用暗色來呈現出細節，補足所有部分就完成了。

混合顏色

有時候將顏色混合塗上時能更突出所畫的物品，不只是在面上混合顏色，形態的線條也會因此發生多種變化，根據情況適當使用的話，就能提高完成度。

面在線條的裡面，角度不同的面集結在一起就會形成立體的物體，並用面的亮度差異來表現出立體感。

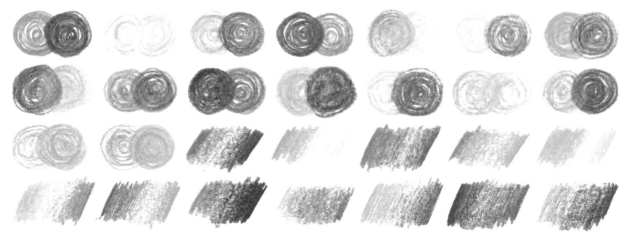

必須自然地表現出顏色重疊和混合的感覺。

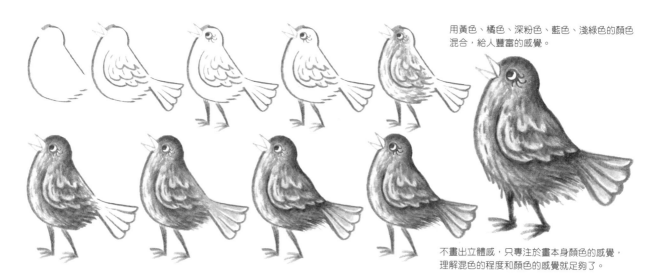

用黃色、橘色、深粉色、藍色、淺綠色的顏色混合，給人豐富的感覺。

不畫出立體感，只專注於畫本身顏色的感覺，理解混色的程度和顏色的感覺就足夠了。

用黃色、橘色、紅色柔和地混合，畫出日出的樣子。

不將太陽上色，而是強調周圍的顏色，可以使人把視線集中在太陽上，將包含雲朵在內的周圍都塗上顏色，太陽看起來就會是最明亮的。

就像光線以太陽為中心擴散出去一樣，在太陽周圍以圓弧的線條表現出來。

顏色的形象和表現

顏色含有物體的特質、意義和標誌，像是溫暖的紅色、涼爽感的藍色，有激發我們普遍感覺的顏色形象。

活用顏色的形象，可以更有效地表現出素材的感覺。

紅色系▷ 熱情的象徵
正面表現：熱情、喜悅、力量、能量、幸福、愛情
負面表現：禁止、危險、恐怖、慾望、憤怒、警告

黃色系▷ 智慧、知性的象徵
正面表現：年輕、快樂、和平、休息
負面表現：謹慎、注意、焦慮

綠色系▷ 自然的象徵
正面表現：安全、治療、安慰、和平、休息
負面表現：懶惰、自私、嫉妒

藍色系▷ 希望的象徵
正面表現：清爽、神聖、真實、涼爽
負面表現：冷漠、憂鬱

紫色系▷ 藝術、繁榮、財富的象徵
正面表現：品味、優雅、華麗、富足、權威
負面表現：孤獨、醜陋、虛張聲勢、欺騙、悲傷

白色系▷ 純潔的象徵
正面表現：崇高、乾淨、純粹
負面表現：天真、孤獨、空虛

黑色系▷ 權威、完美的象徵
正面表現：品位、幹練、現代感
負面表現：死亡、犯罪、恐怖、恐懼、黑暗

顏色受到經驗和文化的影響，會有這種普遍感覺的形象，不過每個人的感覺不同，這也不是絕對的定義，按照需要來使用的話效果會很好。

這是樹在春夏秋冬的變化，春天是粉色和淺綠色、夏天是綠色、秋天是橘色和棕色，冬天用灰色來表現出無色彩的感覺。

顏色不同的柴火，左邊有強烈、火熱的感覺，右邊則是較柔和、溫暖的感覺。

亮色系有輕巧的感覺，暗色系則有較沉重的感覺。

尖銳的紅色線條表現出危險的感覺。

乾淨的水用藍色線條能更有效地表現出來。

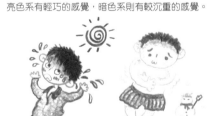

炎熱時適合用紅色系，寒冷時適合用藍色系。

紅色有強烈的感覺，黃色則有柔和的感覺。

明朗的感覺適合用明亮的顏色，憂鬱的感覺用較沉重一點的顏色。

15

CHAPTER 2. 畫出花、樹木和植物

花朵

小小的花瓣們集合在一起就形成一朵花了。

先確定要繪製的對象，仔細觀察後掌握其特徵，以最能體現特徵的方法來制定繪畫步驟。按照規劃好的順序畫，就能快速精準地畫出來。如果在畫畫的過程中有其他更好的想法，也可以隨時調整。

空格中有淡淡的草圖，請跟著繪畫步驟試著畫畫看。

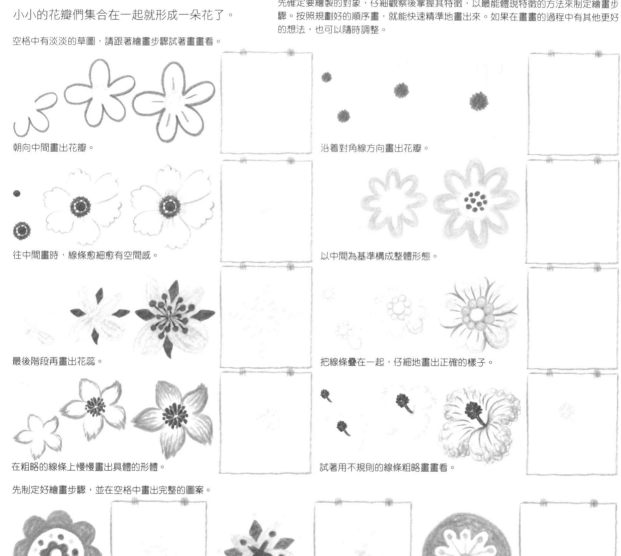

朝向中間畫出花瓣。

沿着對角線方向畫出花瓣。

往中間畫時，線條愈細愈有空間感。

以中間為基準構成整體形態。

最後階段再畫出花蕊。

把線條疊在一起，仔細地畫出正確的樣子。

在粗略的線條上慢慢畫出具體的形體。

試著用不規則的線條粗略畫畫看。

先制定好繪畫步驟，並在空格中畫出完整的圖案。

*挑選一張喜歡的範例圖，試著畫畫看

下面有許多張範例圖，請選擇自己喜歡的圖案，一邊練習一邊培養繪畫實力吧。

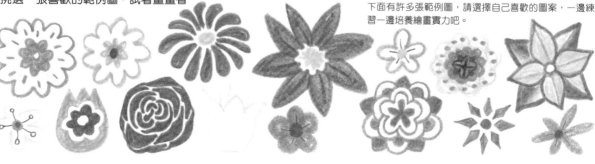

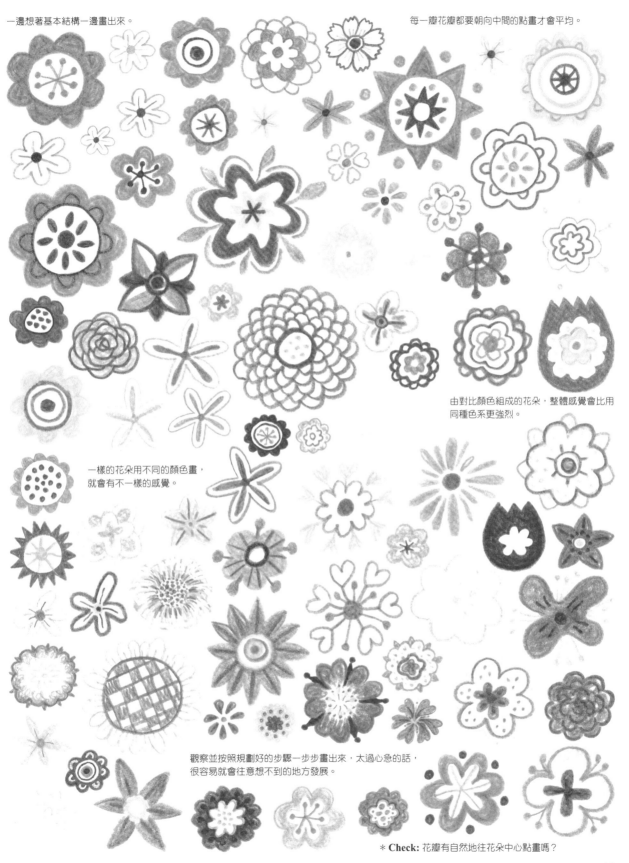

一邊想著基本結構一邊畫出來。

每一瓣花瓣都要朝向中間的點畫才會平均。

由對比顏色組成的花朵，整體感覺會比用同種色系更強烈。

一樣的花朵用不同的顏色畫，就會有不一樣的感覺。

觀察並按照規劃好的步驟一步步畫出來，太過心急的話，很容易就會往意想不到的地方發展。

* **Check:** 花瓣有自然地往花朵中心點畫嗎？

17

一朵花

一朵包含花瓣、莖還有葉子的完整的花。

空格中有淡淡的草圖，請跟著繪畫步驟試著畫畫看。

決定好要畫的花朵，仔細觀察素材的特徵後再制定繪畫步驟。

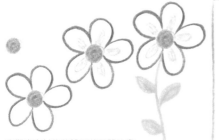

先觀察素材的整體形狀再開始畫。

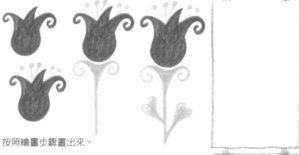

按照繪畫步驟畫出來。

首先掌握好特徵，然後表現在形態上。

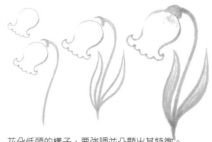

花朵低頭的樣子，要強調並凸顯出其特徵。

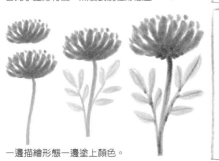

一邊描繪形態一邊塗上顏色。

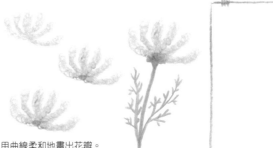

用曲線柔和地畫出花瓣。

觀察物體並找出其特徵是很重要的。

如果有時間的話，可以畫得更細緻一些。

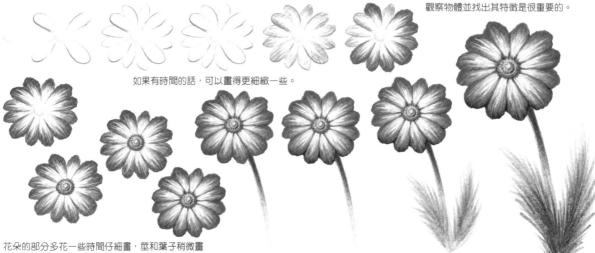

花朵的部分多花一些時間仔細畫，莖和葉子稍微畫出感覺即可，這種表現方式有將人的注意力集中在花朵上的效果。

葉子和莖的部分輕輕地劃出一條線，先塗完亮色再塗一層暗色。

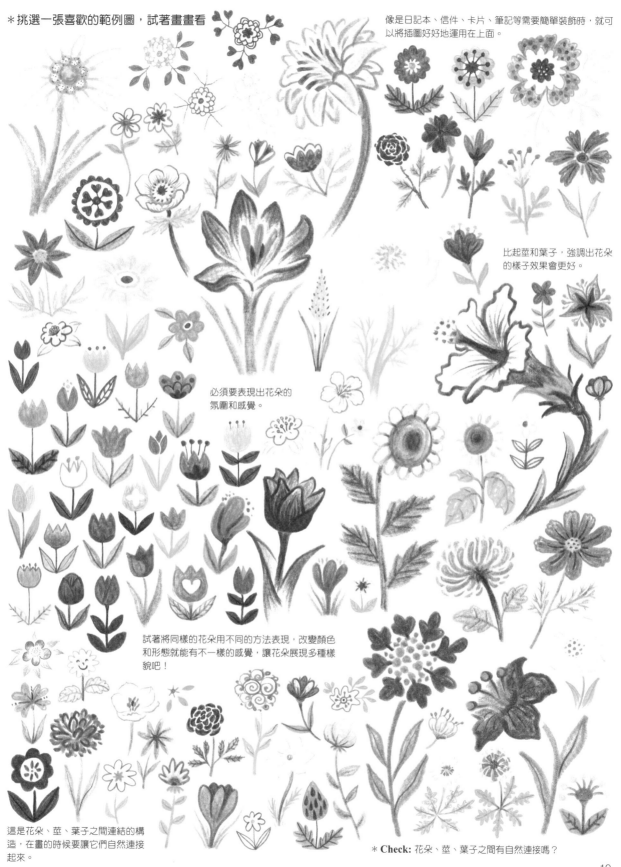

＊挑選一張喜歡的範例圖，試著畫畫看

像是日記本、信件、卡片、筆記等需要簡單裝飾時，就可以將插圖好好地運用在上面。

比起莖和葉子，強調出花朵的樣子效果會更好。

必須要表現出花朵的氛圍和感覺。

試著將同樣的花朵用不同的方法表現，改變顏色和形態就能有不一樣的感覺，讓花朵展現多種樣貌吧！

這是花朵、莖、葉子之間連結的構造，在畫的時候要讓它們自然連接起來。

＊ Check: 花朵、莖、葉子之間有自然連接嗎？

19

花叢

這裡將介紹花朵聚集在一起的樣子。

分為圖形化表現、圖形化表現＋部分寫實表現、寫實表現＋漸層效果這三種類型來進行描繪。理解每個階段的發展趨勢，就能更容易地用自己的感覺和感性來呈現出描繪的對象。

空格中有淡淡的草圖，請跟著繪畫步驟試著畫畫看。

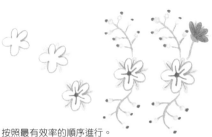

先將前面的花朵畫出來。

按照最有效率的順序進行。

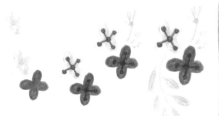

顏色重疊時用底色來塗滿。

用暗色的線條描繪不確定的形態。

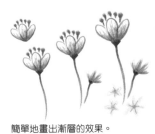

繪製時確認重疊顏色的程度。

簡單地畫出漸層的效果。

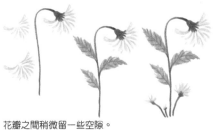

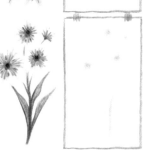

花瓣之間稍微留一些空隙。

將形態和面一起塗上顏色。

先制定好完成作品所需的繪畫步驟後，試著在空格中完成圖案吧！

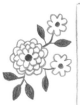

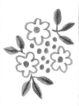

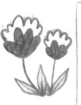

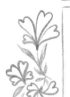

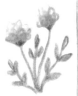

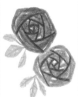

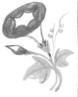

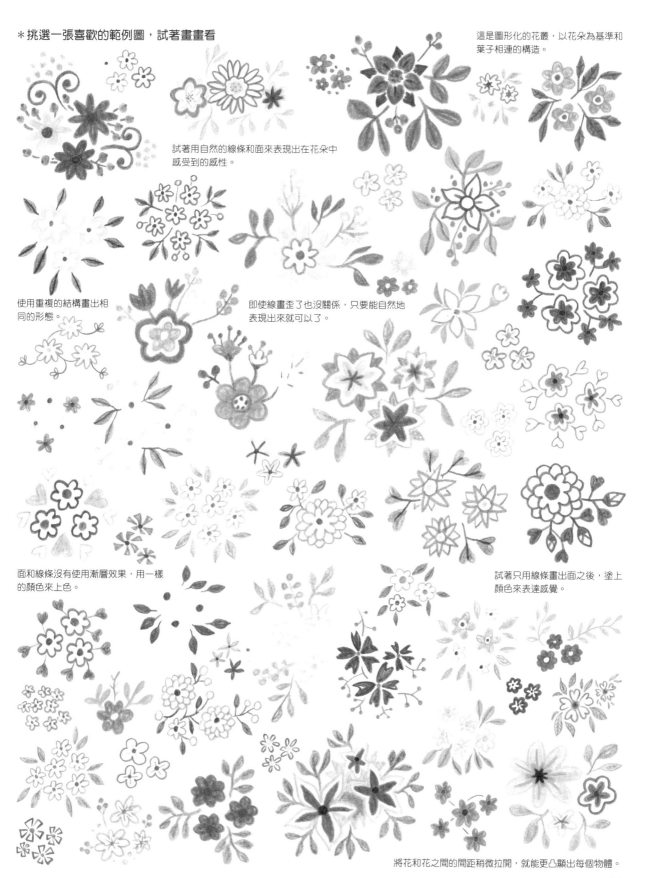

＊挑選一張喜歡的範例圖，試著畫畫看

這是圖形化的花叢，以花朵為基準和葉子相連的構造。

試著用自然的線條和面來表現出在花朵中感受到的感性。

使用重複的結構畫出相同的形態。

即使線畫歪了也沒關係，只要能自然地表現出來就可以了。

面和線條沒有使用漸層效果，用一樣的顏色來上色。

試著只用線條畫出面之後，塗上顏色來表達感覺。

將花和花之間的間距稍微拉開，就能更凸顯出每個物體。

21

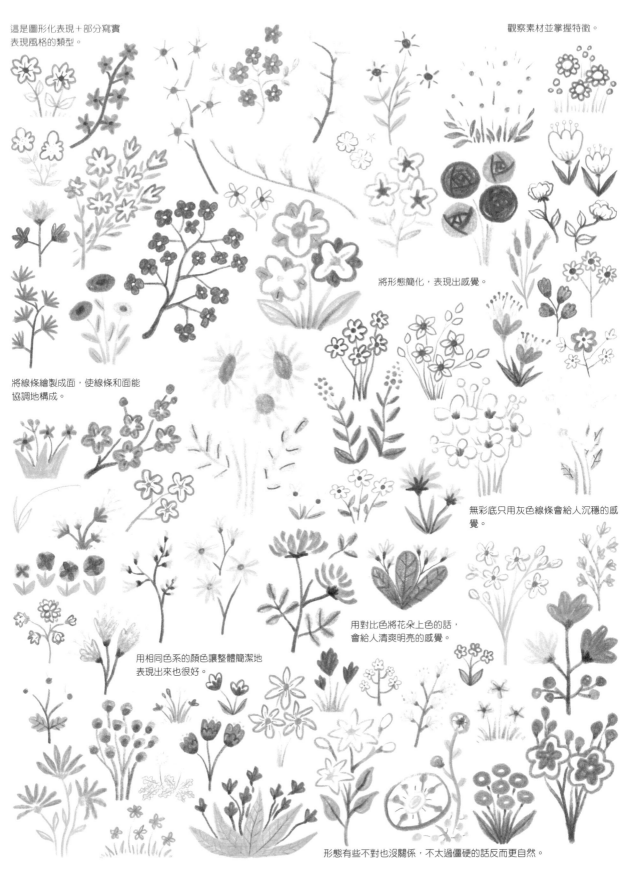

這是圖形化表現＋部分寫實
表現風格的類型。

觀察素材並掌握特徵。

將形態簡化，表現出感覺。

將線條繪製成面，使線條和面能
協調地構成。

無彩底只用灰色線條會給人沉穩的感
覺。

用對比色將花朵上色的話，
會給人清爽明亮的感覺。

用相同色系的顏色讓整體簡潔地
表現出來也很好。

形態有些不對也沒關係，不太過僵硬的話反而更自然。

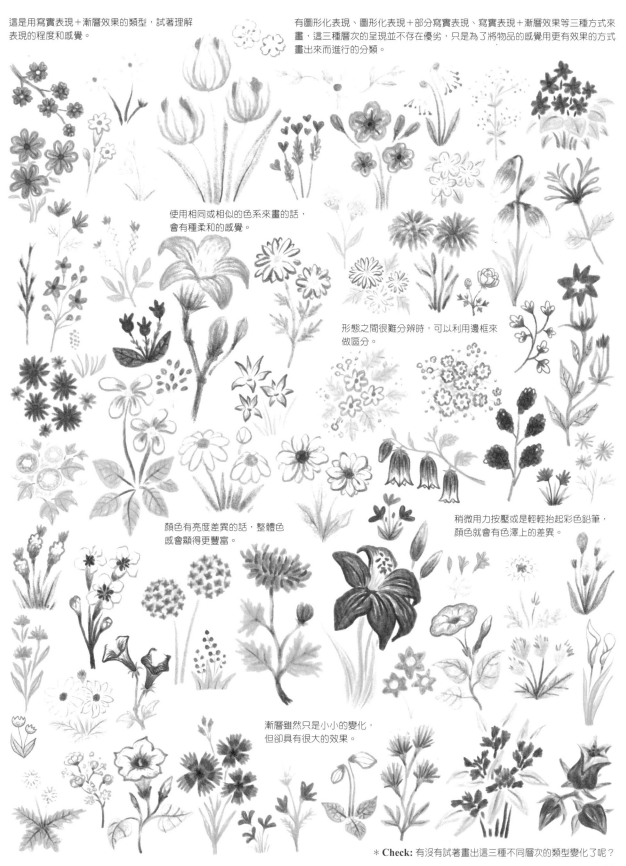

這是用寫實表現＋漸層效果的類型，試著理解
表現的程度和感覺。

有圖形化表現、圖形化表現＋部分寫實表現、寫實表現＋漸層效果等三種方式來
畫，這三種層次的呈現並不存在優劣，只是為了將物品的感覺用更有效果的方式
畫出來而進行的分類。

使用相同或相似的色系來畫的話，
會有種柔和的感覺。

形態之間很難分辨時，可以利用邊框來
做區分。

顏色有亮度差異的話，整體色
感會顯得更豐富。

稍微用力按壓或是輕輕抬起彩色鉛筆，
顏色就會有色澤上的差異。

漸層雖然只是小小的變化，
但卻具有很大的效果。

* Check: 有沒有試著畫出這三種不同層次的類型變化了呢？

葉子

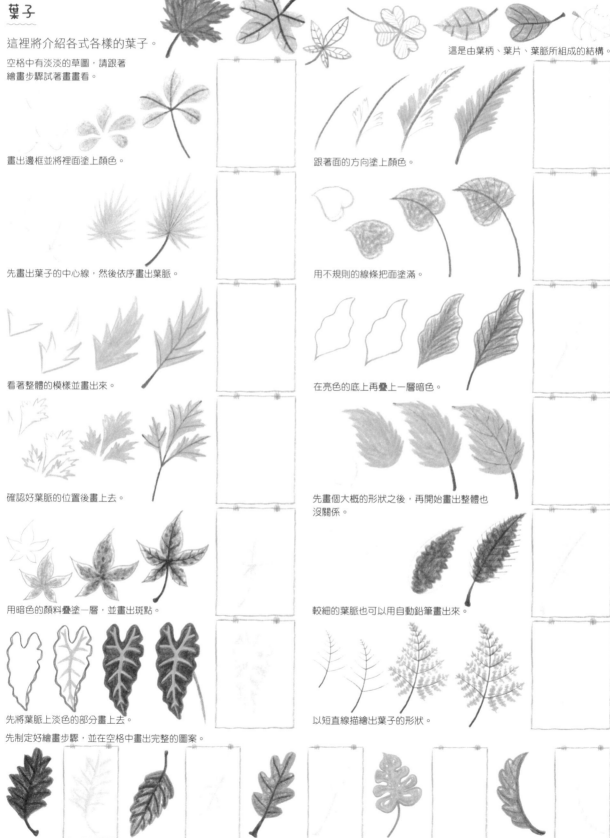

這裡將介紹各式各樣的葉子。

這是由葉柄、葉片、葉脈所組成的結構。

空格中有淡淡的草圖，請跟著
繪畫步驟試著畫畫看。

畫出邊框並將裡面塗上顏色。

跟著面的方向塗上顏色。

先畫出葉子的中心線，然後依序畫出葉脈。

用不規則的線條把面塗滿。

看著整體的模樣並畫出來。

在亮色的底上再疊上一層暗色。

確認好葉脈的位置後畫上去。

先畫個大概的形狀之後，再開始畫出整體也
沒關係。

用暗色的顏料疊塗一層，並畫出斑點。

較細的葉脈也可以用自動鉛筆畫出來。

先將葉脈上淡色的部分畫上去。

以短直線描繪出葉子的形狀。

先制定好繪畫步驟，並在空格中畫出完整的圖案。

24

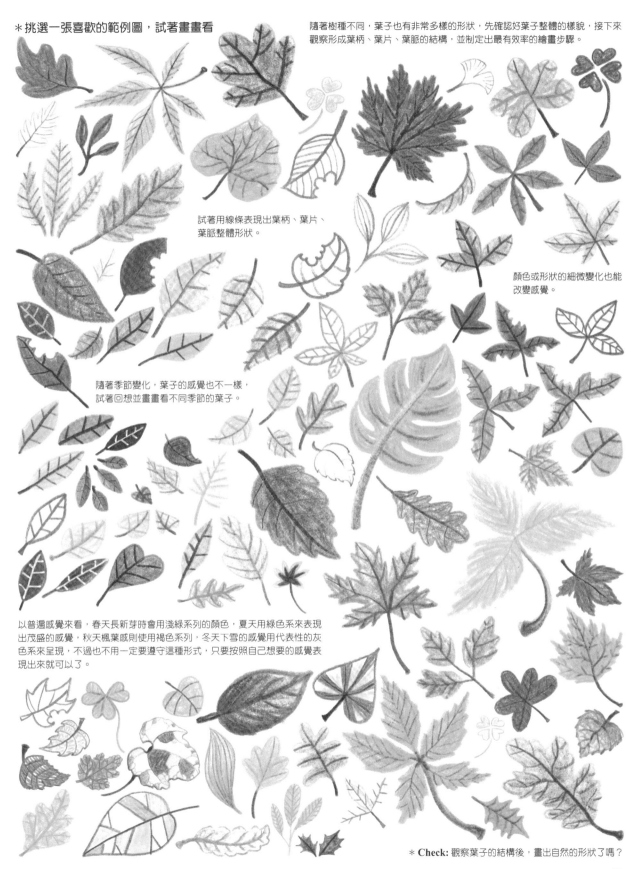

＊挑選一張喜歡的範例圖，試著畫畫看

隨著樹種不同，葉子也有非常多樣的形狀，先確認好葉子整體的樣貌，接下來觀察形成葉柄、葉片、葉脈的結構，並制定出最有效率的繪畫步驟。

試著用線條表現出葉柄、葉片、葉脈整體形狀。

顏色或形狀的細微變化也能改變感覺。

隨著季節變化，葉子的感覺也不一樣，試著回想並畫畫看不同季節的葉子。

以普遍感覺來看，春天長新芽時會用淺綠系列的顏色，夏天用綠色系來表現出茂盛的感覺，秋天楓葉感則使用褐色系列，冬天下雪的感覺用代表性的灰色系來呈現，不過也不用一定要遵守這種形式，只要按照自己想要的感覺表現出來就可以了。

＊ Check: 觀察葉子的結構後，畫出自然的形狀了嗎？

25

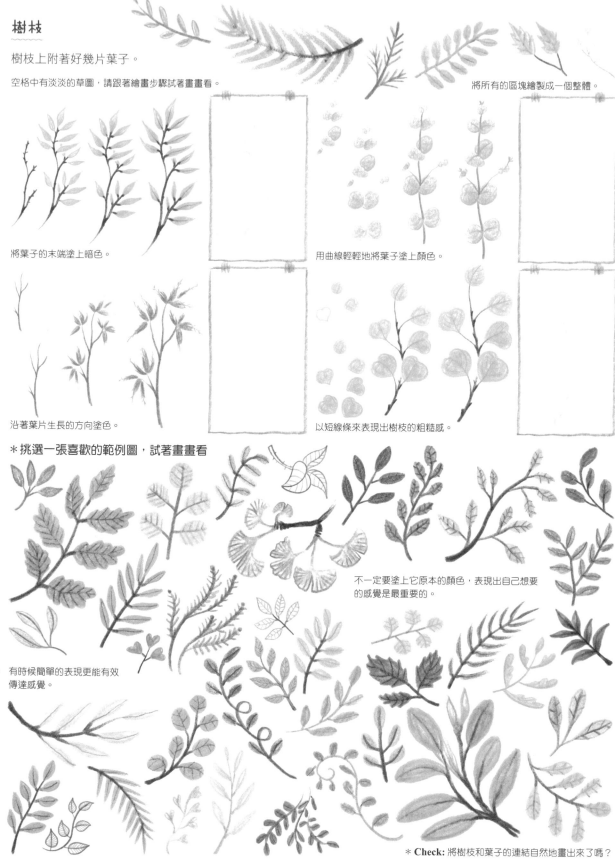

樹枝

樹枝上附著好幾片葉子。

空格中有淡淡的草圖，請跟著繪畫步驟試著畫畫看。

將所有的區塊繪製成一個整體。

將葉子的末端塗上暗色。

用曲線輕輕地將葉子塗上顏色。

沿著葉片生長的方向塗色。

以短線條來表現出樹枝的粗糙感。

* **挑選一張喜歡的範例圖，試著畫畫看**

不一定要塗上它原本的顏色，表現出自己想要
的感覺是最重要的。

有時候簡單的表現更能有效
傳達感覺。

* **Check:** 將樹枝和葉子的連結自然地畫出來了嗎？

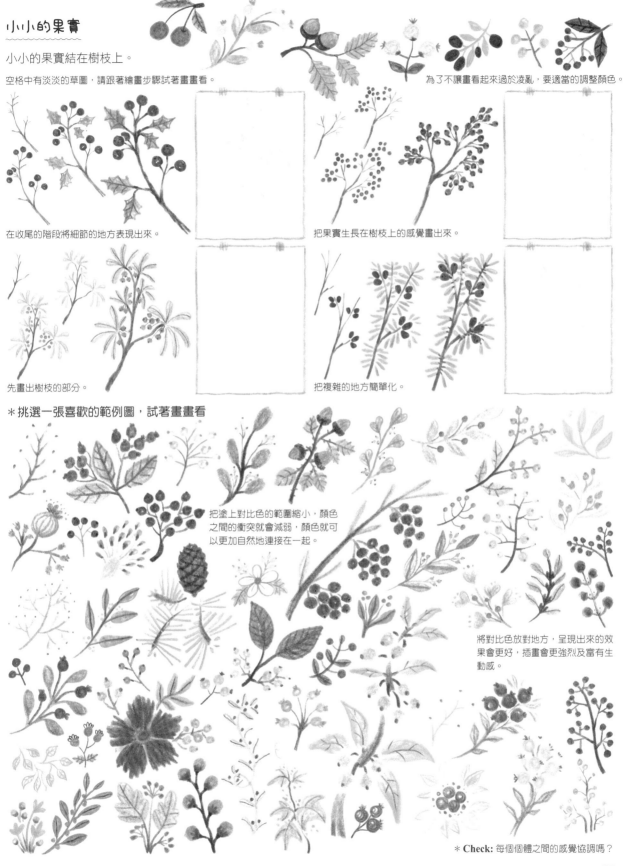

小小的果實

小小的果實結在樹枝上。

空格中有淡淡的草圖，請跟著繪畫步驟試著畫畫看。

為了不讓畫看起來過於凌亂，要適當的調整顏色。

在收尾的階段將細節的地方表現出來。

把果實生長在樹枝上的感覺畫出來。

先畫出樹枝的部分。

把複雜的地方簡單化。

＊挑選一張喜歡的範例圖，試著畫畫看

把塗上對比色的範圍縮小，顏色之間的衝突就會減弱，顏色就可以更加自然地連接在一起。

將對比色放對地方，呈現出來的效果會更好，插畫會更強烈及富有生動感。

＊ **Check:** 每個個體之間的感覺協調嗎？

樹木：圖形化表現

將形態簡單化，強調出感覺的類型。
空格中有淡淡的草圖，請跟著繪畫步驟試著畫畫看。

圖形化就是指用圖形的樣子將基本形態表現出來。

先用邊框把圖案的形態畫出來。

用橘色將花紋畫出來。

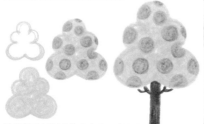 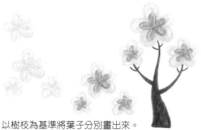

確認好花紋混色的程度後再畫出來。

以樹枝為基準將葉子分別畫出來。

 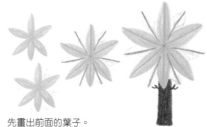

試著把葉子塗成不同的顏色。

先畫出前面的葉子。

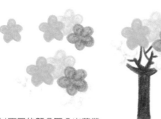

以不同的顏色區分出葉叢。

在收尾的階段再畫出果實。

先制定好繪畫步驟，並在空格中畫出完整的圖案。

 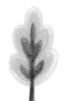 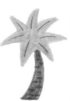

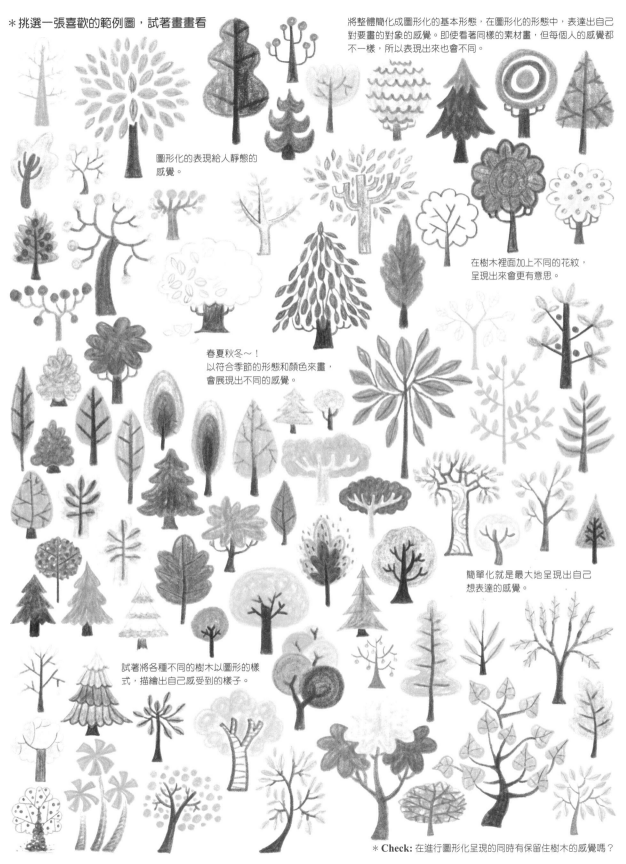

＊挑選一張喜歡的範例圖，試著畫畫看

將整體簡化成圖形化的基本形態，在圖形化的形態中，表達出自己對要畫的對象的感覺。即使看著同樣的素材畫，但每個人的感覺都不一樣，所以表現出來也會不同。

圖形化的表現給人靜態的感覺。

在樹木裡面加上不同的花紋，呈現出來會更有意思。

春夏秋冬～！
以符合季節的形態和顏色來畫，會展現出不同的感覺。

簡單化就是最大地呈現出自己想表達的感覺。

試著將各種不同的樹木以圖形的樣式，描繪出自己感受到的樣子。

＊**Check:** 在進行圖形化呈現的同時有保留住樹木的感覺嗎？

樹木：圖形化表現＋部分寫實的表現

在圖形化的表現方式中添加一些寫實的表現。
空格中有淡淡的草圖，請跟著繪畫步驟試著畫畫看。

比起圖形化的表現，增加多一點線條和顏色的變化。

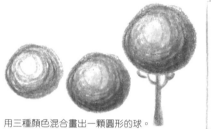

用三種顏色混合畫出一顆圓形的球。

畫出向中心點聚集的線條。

以不規則的線條呈現出粗糙的感覺。

用三種顏色畫出漸層的效果。

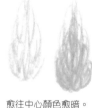

愈往中心顏色愈暗。

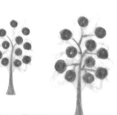

先將底色塗完後再塗上一層顏色。

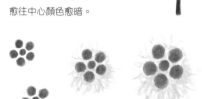

確認混色程度後再畫上去。

把黃色和藍色以不混合的方式塗上。

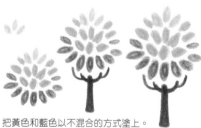

先制定好繪畫步驟，並在空格中畫出完整的圖案。

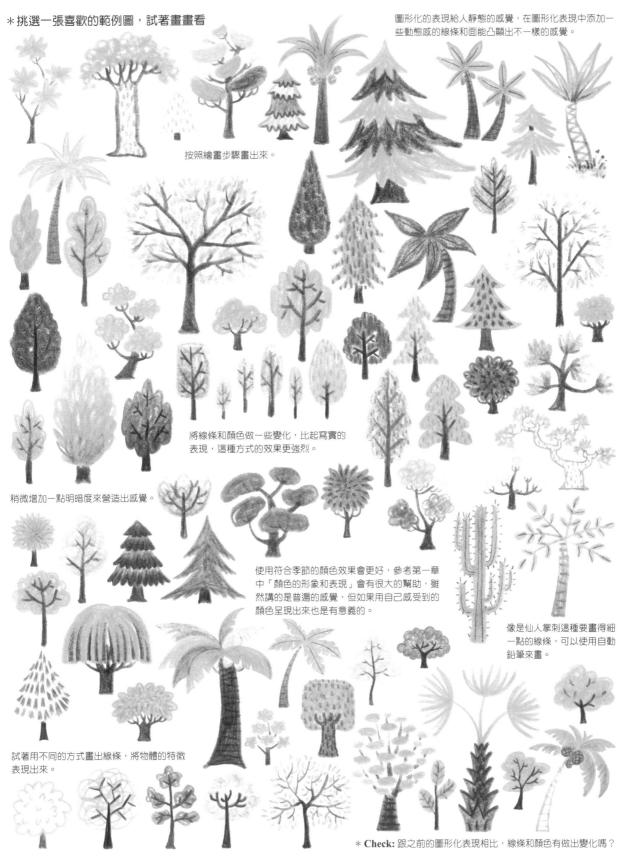

＊挑選一張喜歡的範例圖，試著畫畫看

圖形化的表現給人靜態的感覺，在圖形化表現中添加一些動態感的線條和面能凸顯出不一樣的感覺。

按照繪畫步驟畫出來。

將線條和顏色做一些變化，比起寫實的表現，這種方式的效果更強烈。

稍微增加一點明暗度來營造出感覺。

使用符合季節的顏色效果會更好，參考第一章中「顏色的形象和表現」會有很大的幫助，雖然講的是普遍的感覺，但如果用自己感受到的顏色呈現出來也是有意義的。

像是仙人掌刺這種要畫得細一點的線條，可以使用自動鉛筆來畫。

試著用不同的方式畫出線條，將物體的特徵表現出來。

＊ **Check:** 跟之前的圖形化表現相比，線條和顏色有做出變化嗎？

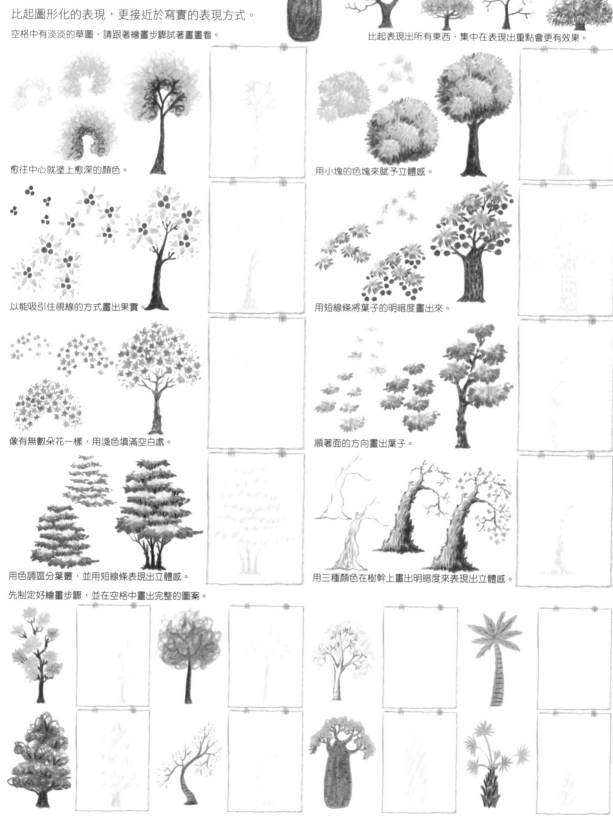

樹木：寫實表現+部分圖形化表現

比起圖形化的表現，更接近於寫實的表現方式。

空格中有淡淡的草圖，請跟著繪畫步驟試著畫畫看。

比起表現出所有東西，集中在表現出重點會更有效果。

愈往中心就塗上愈深的顏色。

用小塊的色塊來賦予立體感。

以能吸引住視線的方式畫出果實。

用短線條將葉子的明暗度畫出來。

像有無數朵花一樣，用淺色填滿空白處。

順著面的方向畫出葉子。

用色調區分葉叢，並用短線條表現出立體感。

用三種顏色在樹幹上畫出明暗度來表現出立體感。

先制定好繪畫步驟，並在空格中畫出完整的圖案。

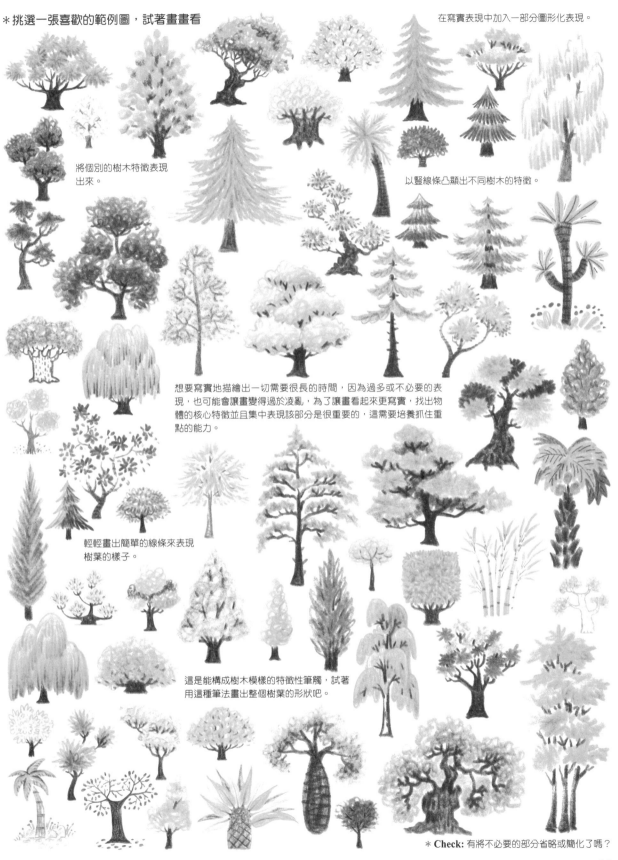

＊挑選一張喜歡的範例圖，試著畫畫看

在寫實表現中加入一部分圖形化表現。

將個別的樹木特徵表現出來。

以豎線條凸顯出不同樹木的特徵。

想要寫實地描繪出一切需要很長的時間，因為過多或不必要的表現，也可能會讓畫畫變得過於凌亂，為了讓畫看起來更寫實，找出物體的核心特徵並且集中表現該部分是很重要的，這需要培養抓住重點的能力。

輕輕畫出簡單的線條來表現樹葉的樣子。

這是能構成樹木模樣的特徵性筆觸，試著用這種筆法畫出整個樹葉的形狀吧。

＊ **Check:** 有將不必要的部分省略或簡化了嗎？

33

花束和花瓶

這裡將介紹花朵和其他物品組合在一起的形態。

空格中有淡淡的草圖,請跟著繪畫步驟試著畫畫看。

為了凸顯出花而做調整。

強調出花束的特徵。

從在前面的花束開始畫起。

先畫出花瓶再畫花莖。

試著將花朵顏色的亮度簡單化成兩種
並畫出來。

凸顯出每束花的感覺。

將顏色簡單化,強調出花朵的特徵。

* 挑選一張喜歡的範例圖,試著畫畫看

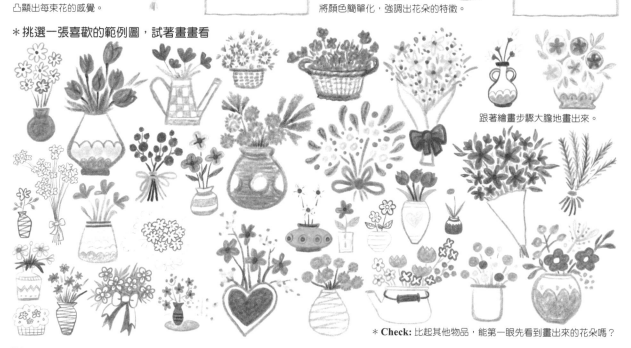

跟著繪畫步驟大膽地畫出來。

* **Check:** 比起其他物品,能第一眼先看到畫出來的花朵嗎?

小樹叢

試著畫出小小的樹叢的模樣。

空格中有淡淡的草圖，請跟著繪畫步驟試著畫畫看。

試著畫出能療癒人心的小樹叢。

強調出特徵。

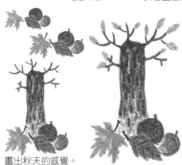

畫出秋天的感覺。

＊挑選一張喜歡的範例圖，試著畫畫看

回想一下看過的小樹叢，並試着描繪出來。

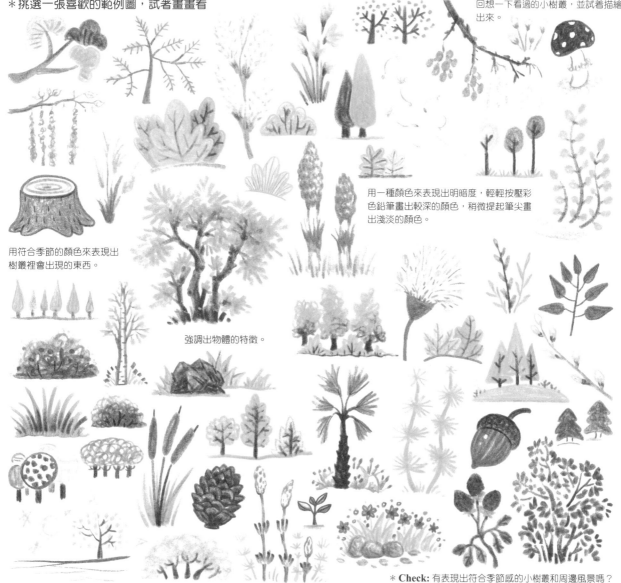

用符合季節的顏色來表現出樹叢裡會出現的東西。

強調出物體的特徵。

用一種顏色來表現出明暗度，輕輕按壓彩色鉛筆畫出較深的顏色，稍微提起筆尖畫出淺淡的顏色。

＊ **Check:** 有表現出符合季節感的小樹叢和周邊風景嗎？

35

花園：花盆和各種工具

試著畫出花園、花盆和工具的樣子。

空格中有淡淡的草圖，請跟著繪畫步驟試著畫畫看。

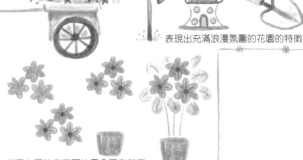

表現出充滿浪漫氛圍的花園的特徵。

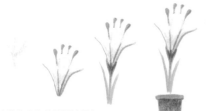

先從黃色的花朵開始畫起。

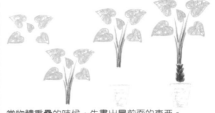

從最上面的東西開始畫會更有效率。

先畫出在視線前方的花盆。

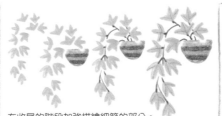

當物體重疊的時候，先畫出最前面的東西。

確認花朵顏色的混合程度之後再畫出來。

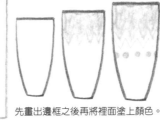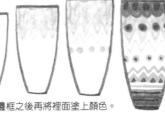

在收尾的階段加強描繪細節的部分。

稍微拉開一點間隔來區分個別的形體。

先畫出邊框之後再將裡面塗上顏色。

先制定好繪畫步驟，並在空格中畫出完整的圖案。

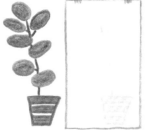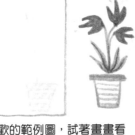

＊挑選一張喜歡的範例圖，試著畫畫看

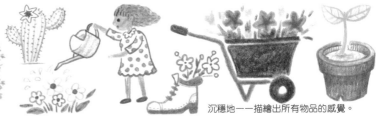

沉穩地一一描繪出所有物品的感覺。

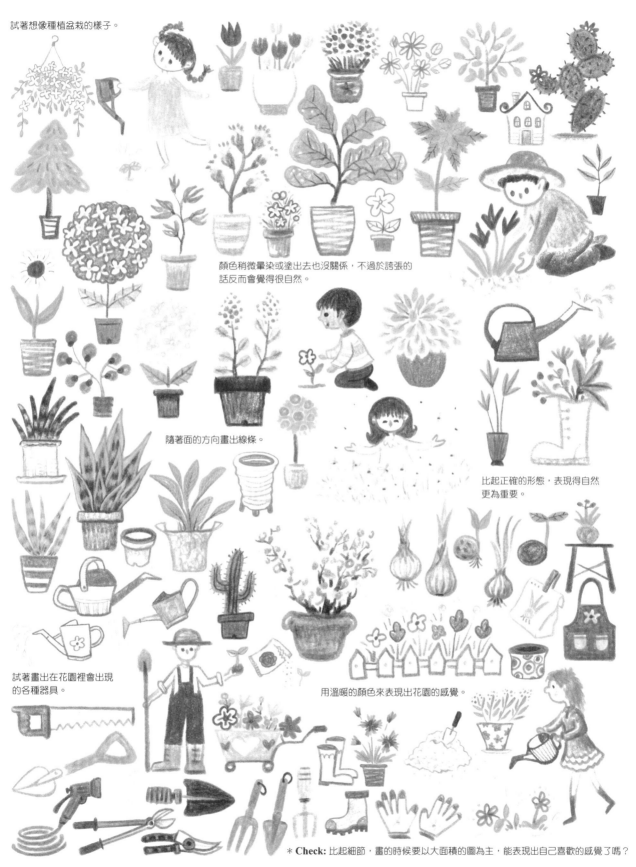

試著想像種植盆栽的樣子。

顏色稍微暈染或塗出去也沒關係，不過於誇張的
話反而會覺得很自然。

隨著面的方向畫出線條。

比起正確的形態，表現得自然
更為重要。

試著畫出在花園裡會出現
的各種器具。

用溫暖的顏色來表現出花園的感覺。

* **Check:** 比起細節，畫的時候要以大面積的圖為主，能表現出自己喜歡的感覺了嗎？

CHAPTER 3. 畫出日常生活和周邊事物

包包、帽子、鞋子、手套、圍巾…

了解物品的功用並試著畫出來。

試著畫出披在身上的、戴的、拿著的各種物品。

空格中有淡淡的草圖，請跟著繪畫步驟試著畫畫看。

為了更有效率，先畫出視線最先看到的部分。

細節的部分在收尾階段再畫出來。

想著物品的用途和構造並畫出來。

試著將明暗度分為三個階段再塗上顏色。

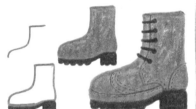 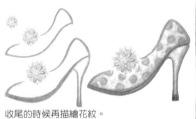

觀察整體的模樣再畫出形體。

收尾的時候再描繪花紋。

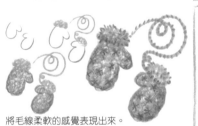

將毛線柔軟的感覺表現出來。

以柔和的線條表現物品的質感。

先制定好繪畫步驟，並在空格中畫出完整的圖案。

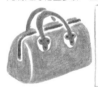

*挑選一張喜歡的範例圖，試著畫畫看

以線條為主，輕輕地描繪出物體也很好。

 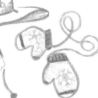

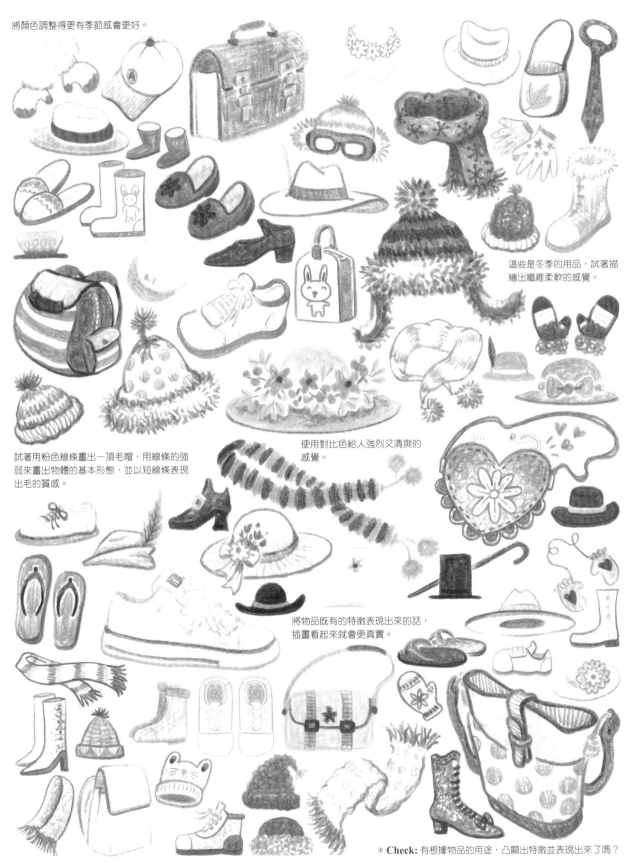

將顏色調整得更有季節感會更好。

這些是冬季的用品，試著描繪出纖維柔軟的感覺。

試著用粉色線條畫出一頂毛帽，用線條的強弱來畫出物體的基本形態，並以短線條表現出毛的質感。

使用對比色給人強烈又清爽的感覺。

將物品既有的特徵表現出來的話，插畫看起來就會更真實。

* Check: 有根據物品的用途，凸顯出特徵並表現出來了嗎？

咖啡杯、水壺、杯子…

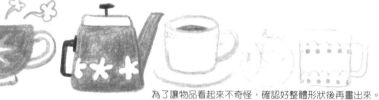

這裡將介紹可以煮水或盛水的工具。

空格中有淡淡的草圖，請跟著繪畫步驟試著畫畫看。

為了讓物品看起來不奇怪，確認好整體形狀後再畫出來。

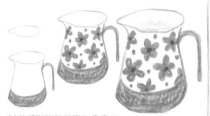

試著將形態稍微變形畫畫看。

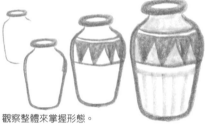

花紋的樣子要與物體互相協調。

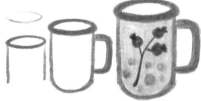

花紋在收尾的階段再畫。

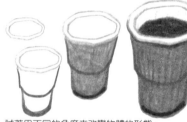

觀察整體來掌握形態。

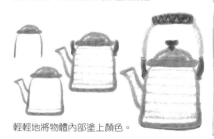

畫出花紋，並將花朵內部塗上顏色。

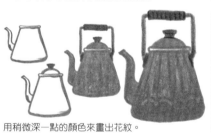

試著用不同的角度來改變物體的形態。

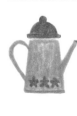

輕輕地將物體內部塗上顏色。

用稍微深一點的顏色來畫出花紋。

先制定好繪畫步驟，並在空格中畫出完整的圖案。

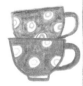

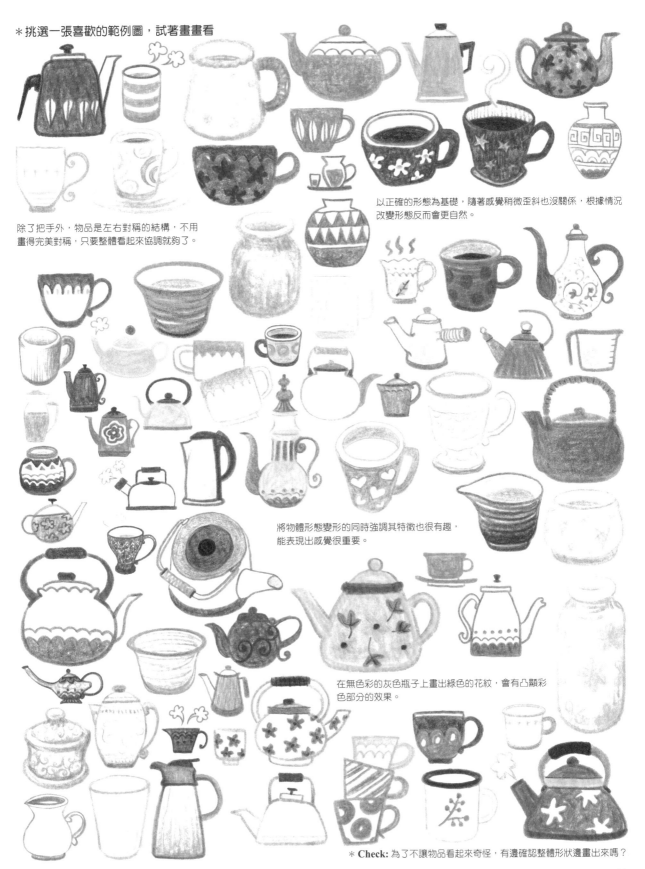

＊挑選一張喜歡的範例圖，試著畫畫看

除了把手外，物品是左右對稱的結構，不用畫得完美對稱，只要整體看起來協調就夠了。

以正確的形態為基礎，隨著感覺稍微歪斜也沒關係，根據情況改變形態反而會更自然。

將物體形態變形的同時強調其特徵也很有趣，能表現出感覺很重要。

在無色彩的灰色瓶子上畫出綠色的花紋，會有凸顯彩色部分的效果。

＊ **Check:** 為了不讓物品看起來奇怪，有邊確認整體形狀邊畫出來嗎？

刺繡、縫紉、編織

試著畫出刺繡、縫紉、編織出來的產物和用品。
空格中有淡淡的草圖，請跟著繪畫步驟試著畫畫看。

專注於表現出線和布料柔軟的感覺。

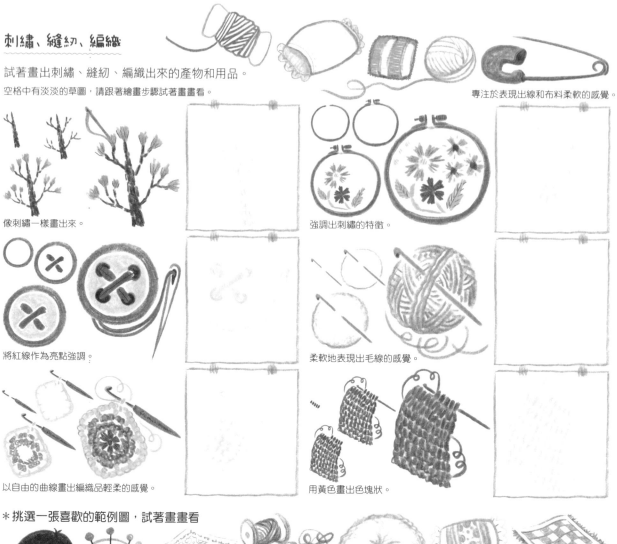

像刺繡一樣畫出來。

強調出刺繡的特徵。

將紅線作為亮點強調。

柔軟地表現出毛線的感覺。

以自由的曲線畫出編織品輕柔的感覺。

用黃色畫出色塊狀。

* 挑選一張喜歡的範例圖，試著畫畫看

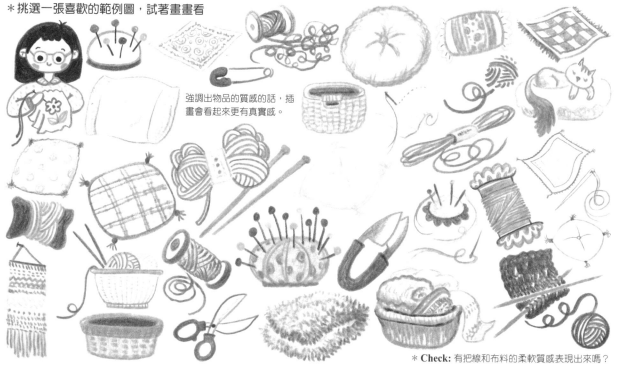

強調出物品的質感的話，插畫會看起來更有真實感。

* **Check:** 有把線和布料的柔軟質感表現出來嗎？

小孩的用品

這裡將介紹各種孩子用的物品。

空格中有淡淡的草圖，請跟著繪畫步驟試著畫畫看。

試著邊想著小孩邊畫。

從頭開始畫出蜜蜂床頭鈴。

試著邊想像物品的感覺邊畫。

想像物品的用途並試著表現出來。

畫出柔軟的感覺。

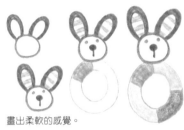

先制定好繪畫步驟，並在空格中畫出完整的圖案。

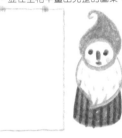

＊挑選一張喜歡的範例圖，試著畫畫看

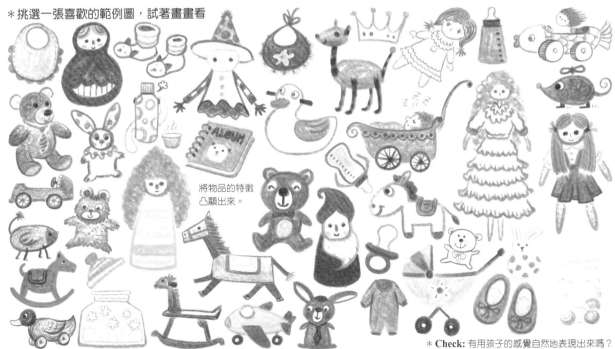

將物品的特徵
凸顯出來。

＊Check: 有用孩子的感覺自然地表現出來嗎？

43

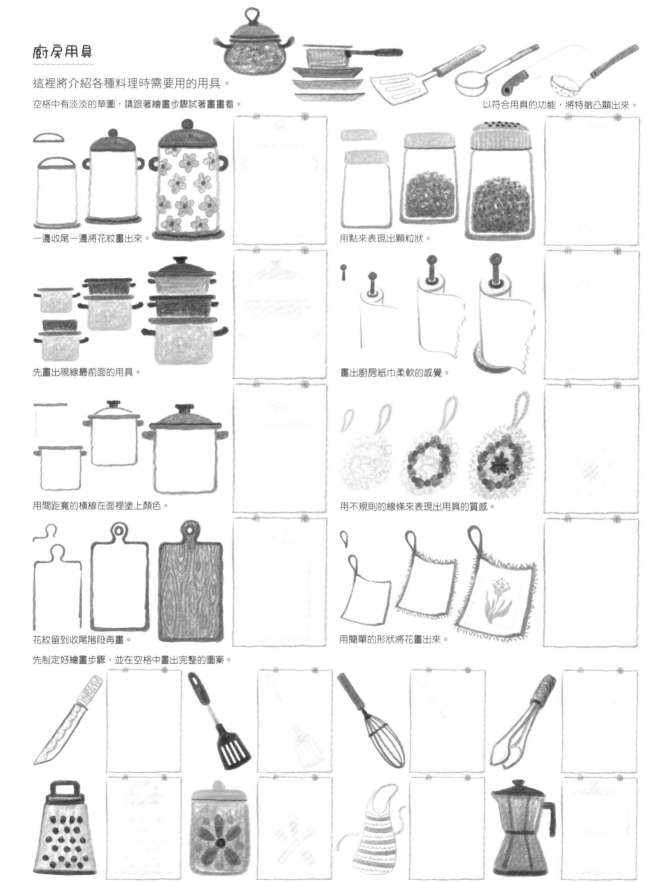

廚房用具

這裡將介紹各種料理時需要用的用具。

空格中有淡淡的草圖,請跟著繪畫步驟試著畫畫看。

以符合用具的功能,將特徵凸顯出來。

一邊收尾一邊將花紋畫出來。

用點來表現出顆粒狀。

先畫出視線最前面的用具。

畫出廚房紙巾柔軟的感覺。

用間距寬的橫線在面裡塗上顏色。

用不規則的線條來表現出用具的質感。

花紋留到收尾階段再畫。

用簡單的形狀將花畫出來。

先制定好繪畫步驟,並在空格中畫出完整的圖案。

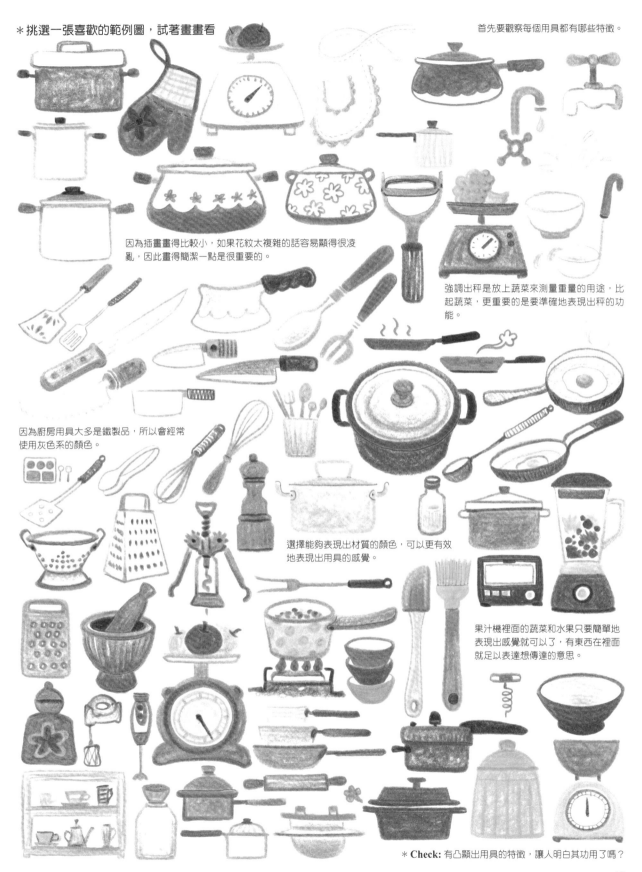

*挑選一張喜歡的範例圖，試著畫畫看

首先要觀察每個用具都有哪些特徵。

因為插畫畫得比較小，如果花紋太複雜的話容易顯得很凌亂，因此畫得簡潔一點是很重要的。

強調出秤是放上蔬菜來測量重量的用途，比起蔬菜，更重要的是要準確地表現出秤的功能。

因為廚房用具大多是鐵製品，所以會經常使用灰色系的顏色。

選擇能夠表現出材質的顏色，可以更有效地表現出用具的感覺。

果汁機裡面的蔬菜和水果只要簡單地表現出感覺就可以了，有東西在裡面就足以表達想傳達的意思。

＊Check: 有凸顯出用具的特徵，讓人明白其功用了嗎？

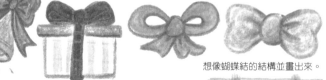

蝴蝶結、禮物盒

這裡將介紹蝴蝶結以及用蝴蝶結綁好的禮物盒。

空格中有淡淡的草圖，請跟著繪畫步驟試著畫畫看。

想像蝴蝶結的結構並畫出來。

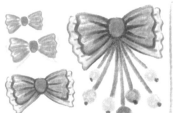

將邊框線條畫得清晰一點。

確認好構造後再畫。

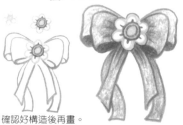

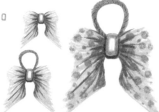

花紋留到最後的階段再畫。

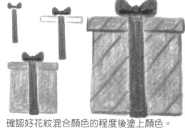

確認好花紋混合顏色的程度後塗上顏色。

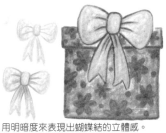

用明暗度來表現出蝴蝶結的立體感。

用對比色區分出形態的界線，並強調出蝴蝶結的樣子。

＊挑選一張喜歡的範例圖，試著畫畫看

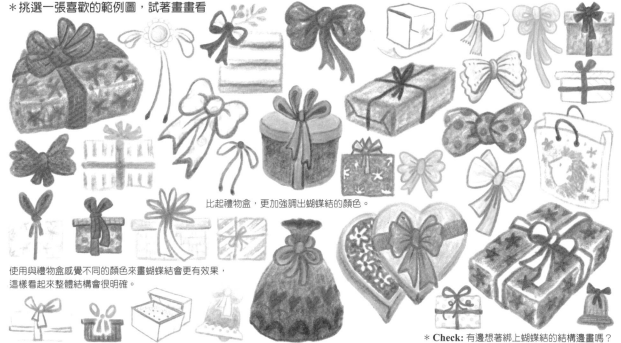

比起禮物盒，更加強調出蝴蝶結的顏色。

使用與禮物盒感覺不同的顏色來畫蝴蝶結會更有效果，
這樣看起來整體結構會很明確。

＊ **Check:** 有邊想著綁上蝴蝶結的結構邊畫嗎？

家電用品：廚房家電、照明器材、電視…

這裡將介紹靠電力驅動的產品。

空格中有淡淡的草圖，請跟著繪畫步驟試著畫畫看。

整理好思緒後，將想表現的物品簡單化畫出來。

根據整體形狀繪製出輪廓。

慢慢把細節畫出來。

想想看物品的構造後再畫出來。

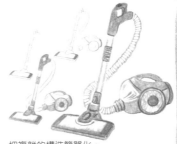

把複雜的構造簡單化。

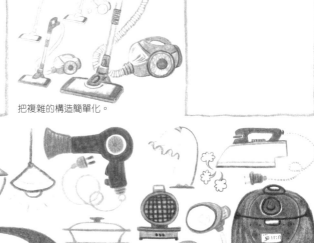

＊挑選一張喜歡的範例圖，試著畫畫看

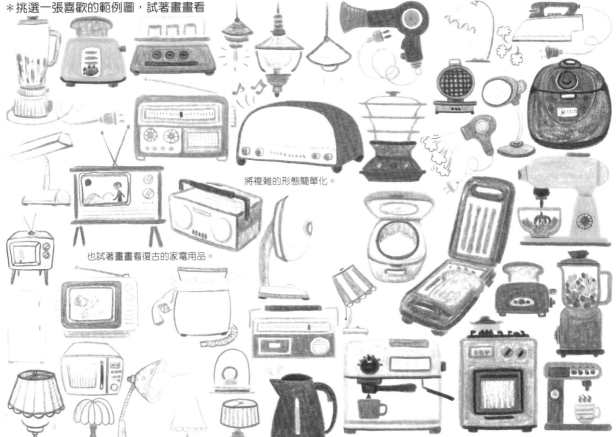

將複雜的形態簡單化。

也試著畫畫看復古的家電用品。

＊Check: 把複雜的結構簡單化表現出來了嗎？

衣服、襪子、洗滌用品

試著畫畫看衣服、襪子，還有洗滌時所需要的用品。
空格中有淡淡的草圖，請跟著繪畫步驟試著畫畫看。

這些是可以用多種形態表現出來的物品。

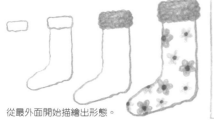

從最外面開始描繪出形態。

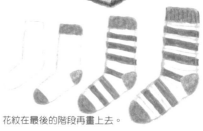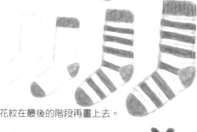

花紋在最後的階段再畫上去。

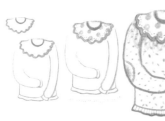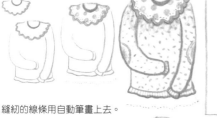

縫紉的線條用自動筆畫上去。

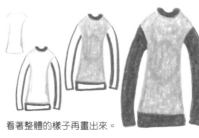

看著整體的樣子再畫出來。

花紋使用淺藍色來畫，才能和底色相互融合。

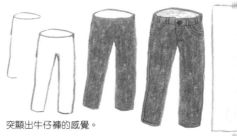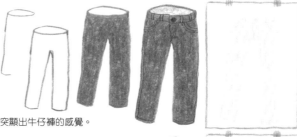

突顯出牛仔褲的感覺。

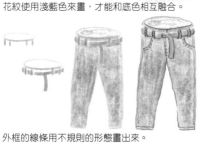

外框的線條用不規則的形態畫出來。

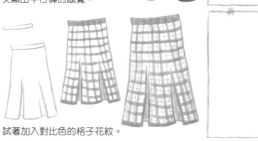

試著加入對比色的格子花紋。

先制定好繪畫步驟，並在空格中畫出完整的圖案。

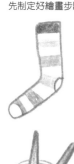

48

因為沒有固定的形狀，所以可以畫出多種形態。

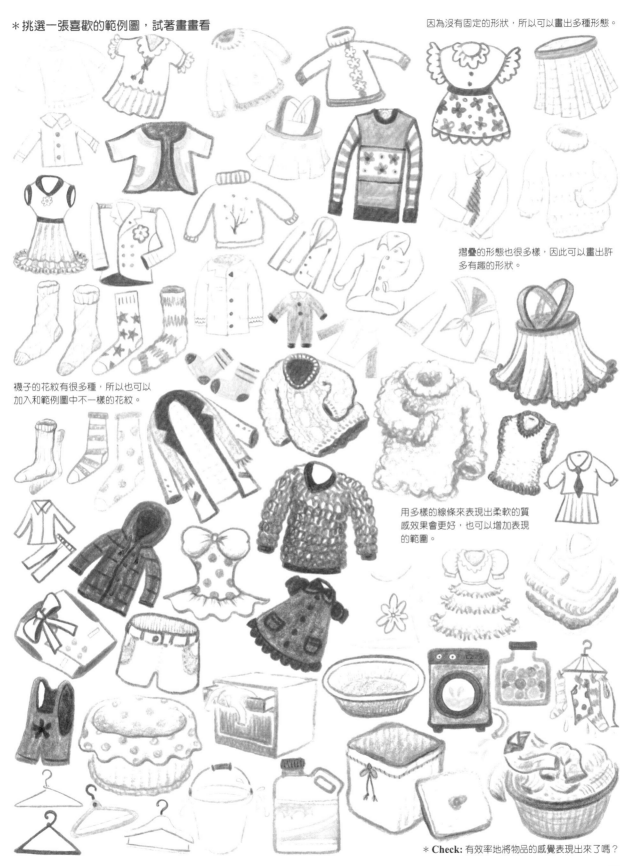

摺疊的形態也很多樣，因此可以畫出許多有趣的形狀。

襪子的花紋有很多種，所以也可以加入和範例圖中不一樣的花紋。

用多樣的線條來表現出柔軟的質感效果會更好，也可以增加表現的範圍。

＊**Check:** 有效率地將物品的感覺表現出來了嗎？

浴室用品、化妝品

試著畫畫看在浴室裡用的物品及化妝品。

空格中有淡淡的草圖，請跟著繪畫步驟試著畫畫看。

集中於表現出物品的用途和感覺。

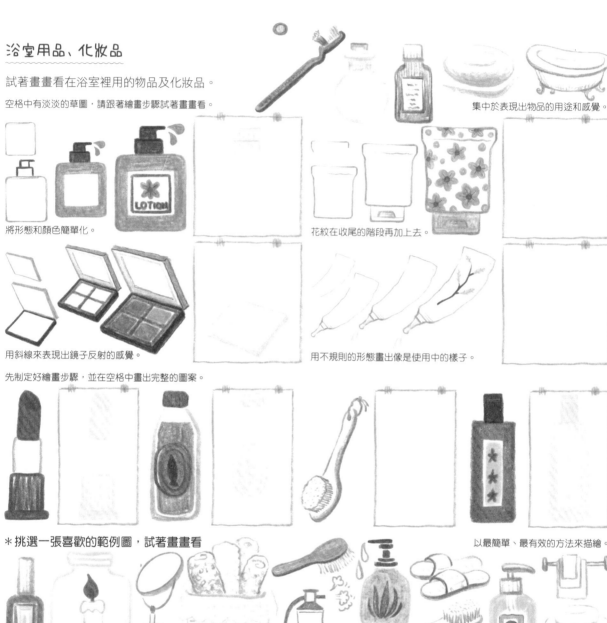

將形態和顏色簡單化。

花紋在收尾的階段再加上去。

用斜線來表現出鏡子反射的感覺。

用不規則的形態畫出像是使用中的樣子。

先制定好繪畫步驟，並在空格中畫出完整的圖案。

* 挑選一張喜歡的範例圖，試著畫畫看

以最簡單、最有效的方法來描繪。

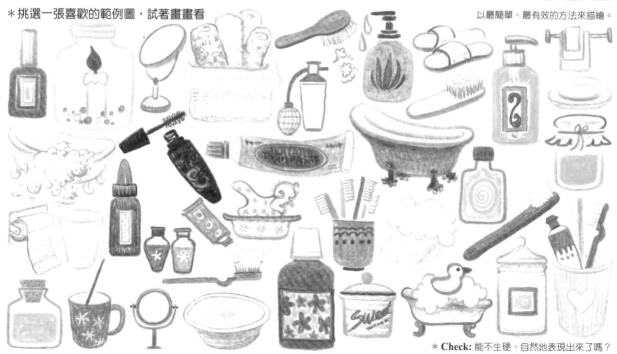

* **Check:** 能不生硬、自然地表現出來了嗎？

打掃及工具，整理房屋與修理

這裡將介紹整理房子所需要用到的用品。

空格中有淡淡的草圖，請跟著繪畫步驟試著畫畫看。

要想著物品的用途再畫出來。

決定好上色程度及顏色的變化後再畫出來。

從最上面的部分開始畫到下面。

確定用具的移動原理和結構。

將泡沫用曲線簡單化地畫出來。

先制定好繪畫步驟，並在空格中畫出完整的圖案。

* 挑選一張喜歡的範例圖，試著畫畫看

根據物品的用途強調其特徵並表現出來。

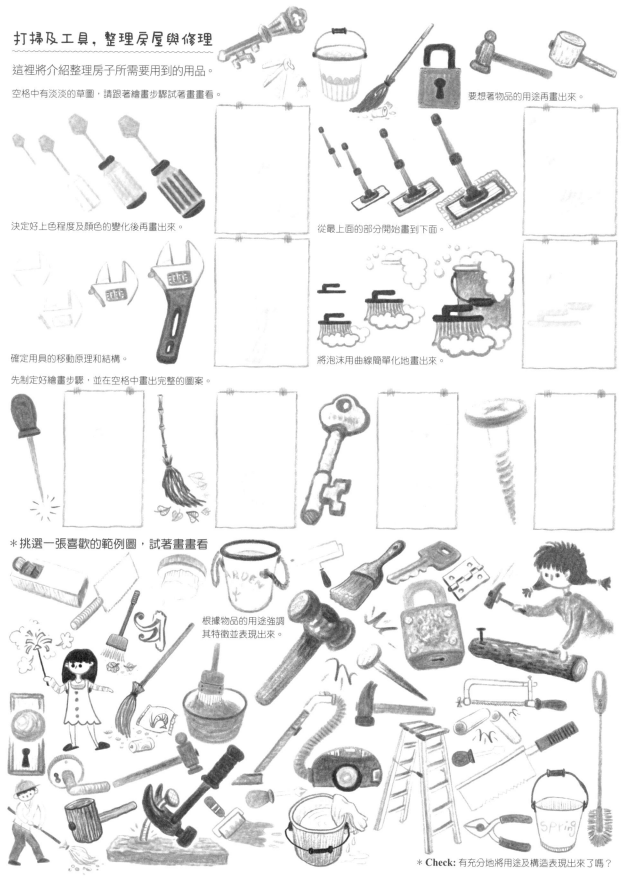

* **Check:** 有充分地將用途及構造表現出來了嗎？

家具、鐘錶

這裡將介紹有多樣形態的家具和時鐘。

空格中有淡淡的草圖，請跟著繪畫步驟試著畫畫看。

思考物品的結構將形態畫出來。

將細節的形態縮小並畫出來。

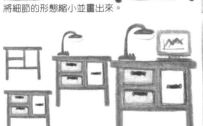

以自然的感覺畫出整體的模樣。

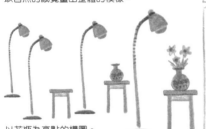

以花瓶為亮點的構圖。

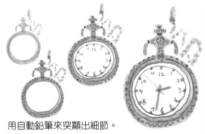

用自動鉛筆來突顯出細節。

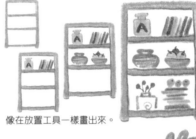

像在放置工具一樣畫出來。

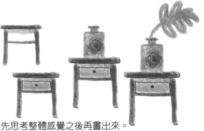

先思考整體感覺之後再畫出來。

拉開間隔來區分出各個形態。

強調出物品的特徵亮點。

先制定好繪畫步驟，並在空格中畫出完整的圖案。

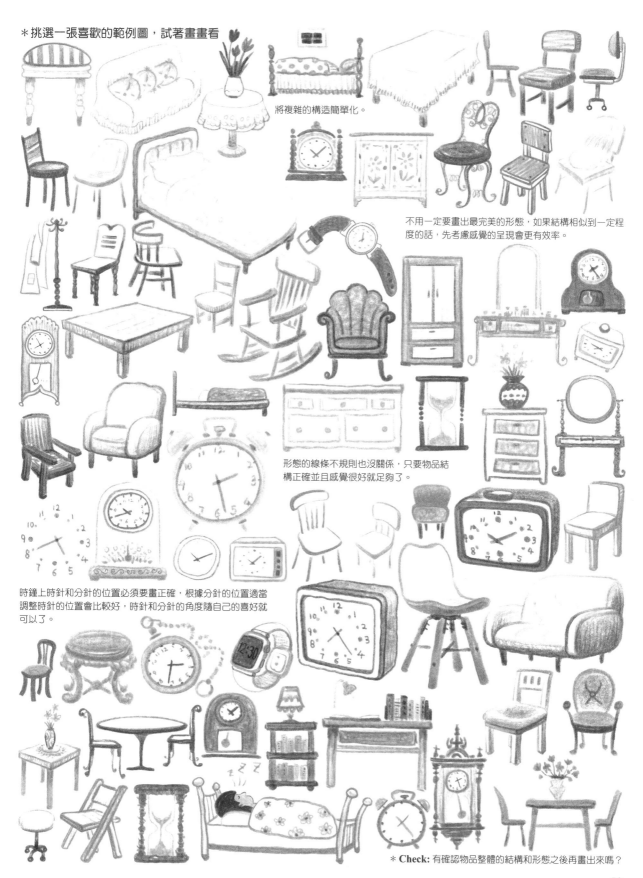

＊挑選一張喜歡的範例圖，試著畫畫看

將複雜的構造簡單化。

不用一定要畫出最完美的形態，如果結構相似到一定程度的話，先考慮感覺的呈現會更有效率。

形態的線條不規則也沒關係，只要物品結構正確並且感覺很好就足夠了。

時鐘上時針和分針的位置必須要畫正確，根據分針的位置適當調整時針的位置會比較好，時針和分針的角度隨自己的喜好就可以了。

＊Check: 有確認物品整體的結構和形態之後再畫出來嗎？

生活中多樣的物品

這裡將介紹在日常生活中會出現的許多物品。

空格中有淡淡的草圖，請跟著繪畫步驟試著畫畫看。

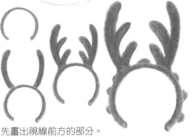

先制定好繪畫步驟的話，就能減少失誤。

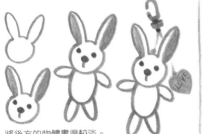

將後方的物體畫得較淡。

先畫出視線前方的部分。

慢慢將細節畫出來。

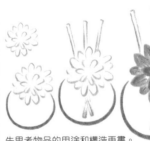
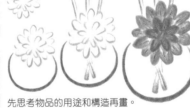

先思考物品的用途和構造再畫。

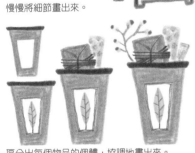

區分出每個物品的個體，協調地畫出來。

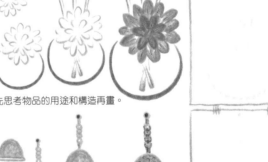

用細線條勾勒出細緻的形態。

先制定好繪畫步驟，並在空格中畫出完整的圖案。

*挑選一張喜歡的範例圖，試著畫畫看

可以直接看著物品畫出來，或是畫下腦海中浮現出來的東西。

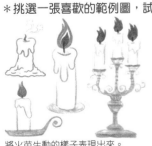
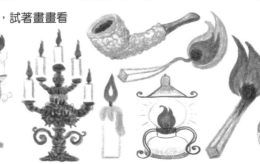
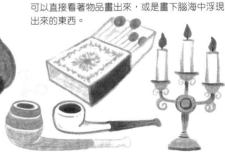

將火苗生動的樣子表現出來。

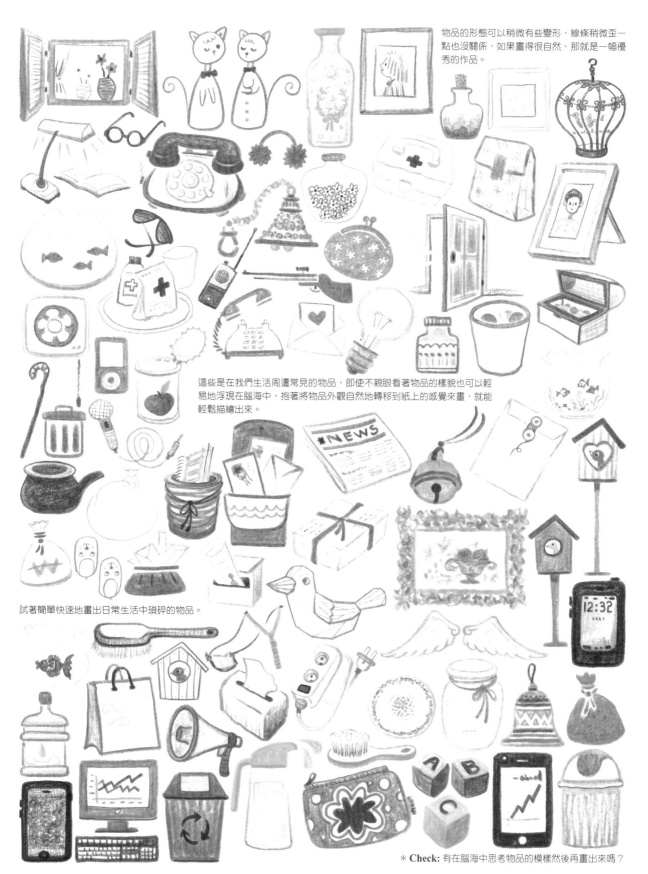

物品的形態可以稍微有些變形，線條稍微歪一點也沒關係，如果畫得很自然，那就是一幅優秀的作品。

這些是在我們生活周遭常見的物品，即使不親眼看著物品的樣貌也可以輕易地浮現在腦海中，抱著將物品外觀自然地轉移到紙上的感覺來畫，就能輕鬆描繪出來。

試著簡單快速地畫出日常生活中瑣碎的物品。

＊ **Check:** 有在腦海中思考物品的模樣然後再畫出來嗎？

55

CHAPTER 4. 畫出人物、姿勢和情況

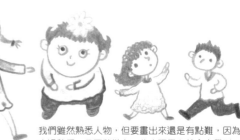

畫出基礎的人物

這章要講的是畫人物的繪畫步驟、整體流程和基本原理。

＊人物形態和繪畫步驟

這是最基本的人物形態，將以下所學到的基本形態變形應用後，男女老少都可以表現出來，我會將更有效率的繪畫步驟畫出來，根據畫畫時的情況，步驟稍微不一樣也沒關係。

我們雖然熟悉人物，但要畫出來還是有點難，因為太過熟悉，只要稍微有一些生硬馬上就會察覺到。形態不正確沒關係，只要不會感到不自然就可以了，因為根據感覺，有所變形也是很合理的。

從嬰兒到老奶奶、老爺爺，可以根據年齡和體型的變化用多種不同的形態來描繪，表達的方法也是如此，所以理解基本原理很重要，將理解後的基本原理應用於人物繪製上會更容易畫出來。

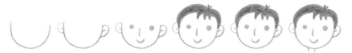

想著完成圖畫後的樣子來制定繪畫步驟，按照步驟先畫出臉部下方的形狀，決定好整體頭部大小後，在臉型中間的部分畫出耳朵，在耳朵旁邊畫出眼睛之後，再依序畫出鼻子和嘴巴，畫完頭髮再用淡淡的顏色畫出臉頰上的腮紅，最後才畫出脖子。

以這種基本形態為基準，將臉部形狀、眼睛和鼻子、嘴型、髮型、飾品、衣服、動作等做變化之後，就會變成另一個人。

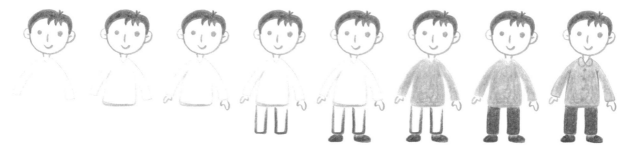

調整手臂的外圍大小，使其看起來與頭部保持協調，畫出與手臂自然連接的身體外框線，再畫出手掌，然後是腿的外框線條，因為腳很小，所以可以邊畫邊塗上顏色，接著將上衣的顏色塗上，然後是褲子，在收尾的階段再把難以區分的部分用深色塗上後就完成了。

＊臉部的方向及表現

以臉部的正面為基準，兩端的最後是側臉，中間是45度角的樣子。

隨著角度不同，感覺也會稍微有些不一樣，要根據情況表現出來。

＊視線的方向和表現

這是非日常常用的視線角度，偶爾使用的話會有不一樣的感覺。

從上方看下去的樣子。　從下方看上去的樣子。

從上方看頭頂的樣子，眼睛、鼻子、嘴巴畫在臉部下方，能看見很多頭頂的部分。

從頭部下方看上去的樣子，眼睛、鼻子、嘴巴畫在臉部上方，能看到比較多下巴下方的部分。

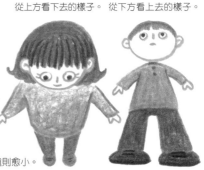

視線距離愈近物體就愈大，愈遠則愈小。

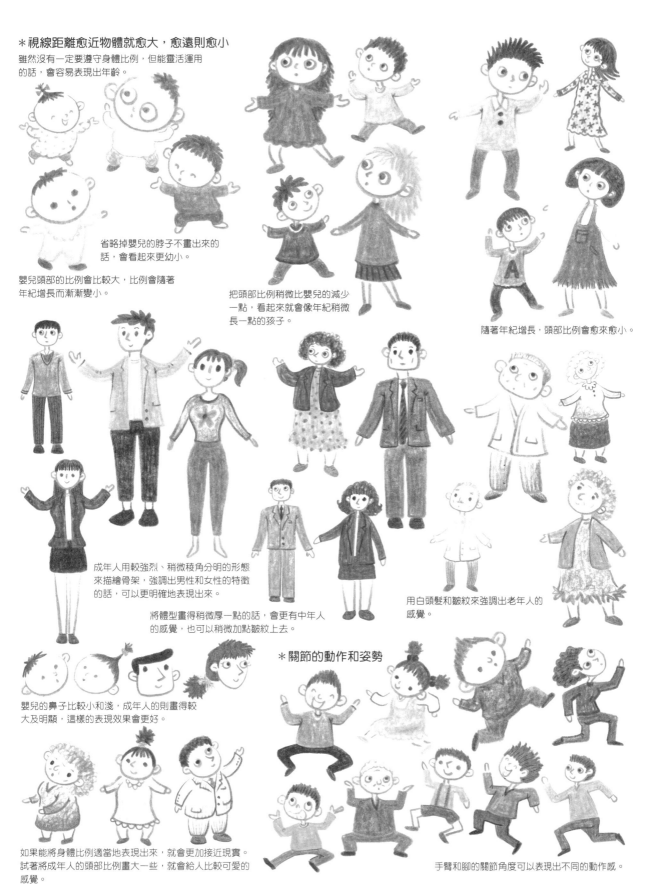

＊視線距離愈近物體就愈大，愈遠則愈小

雖然沒有一定要遵守身體比例，但能靈活運用的話，會容易表現出年齡。

省略掉嬰兒的脖子不畫出來的話，會看起來更幼小。

嬰兒頭部的比例會比較大，比例會隨著年紀增長而漸漸變小。

把頭部比例稍微比嬰兒的減少一點，看起來就會像年紀稍微長一點的孩子。

隨著年紀增長，頭部比例會愈來愈小。

成年人用較強烈、稍微稜角分明的形態來描繪骨架，強調出男性和女性的特徵的話，可以更明確地表現出來。

將體型畫得稍微厚一點的話，會更有中年人的感覺，也可以稍微加點皺紋上去。

用白頭髮和皺紋來強調出老年人的感覺。

＊關節的動作和姿勢

嬰兒的鼻子比較小和淺，成年人的則畫得較大及明顯，這樣的表現效果會更好。

如果能將身體比例適當地表現出來，就會更加接近現實。試著將成年人的頭部比例畫大一些，就會給人比較可愛的感覺。

手臂和腳的關節角度可以表現出不同的動作感。

飽含情緒的表情

試著畫畫看不同情緒的表情。

先畫出各種不同表情的臉孔，如果熟悉了畫表情，下一步可以試著畫出包括表情在內的整張臉，接下來是站姿、坐姿或躺著的姿勢、跳躍的姿勢等等，慢慢地增加難度，按照這樣的順序練習，變得熟練之後就能運用系統性的表現手法更加簡單、快速的畫出來。

空格中有淡淡的草圖，請跟著繪畫步驟試著畫畫看。

按照順序畫出眼睛、鼻子、嘴巴。

首先先畫出各種不同的臉部表情，根據氛圍將表情畫出來的話，想表達的內容會更加明確，可以把自己的想法和感受傳達給別人，用臉部表情就能傳達出情感，如果再加上動作姿勢等其他表現要素，想要傳達的內容就會更加豐富，是提高傳達力的好方法。

回想自己的表情會更容易畫出來。

試著只用表情來呈現頭暈的狀態。

先制定好繪畫步驟，並在空格中畫出完整的圖案。

不用一次全部畫完，有時間就練習畫一畫吧。

這是表達情感的基礎過程。

只要改變子眼睛、鼻子、嘴巴就能夠表現出不同的情緒。

添加漫畫感的小元素可以將情緒最大化地表現出來。

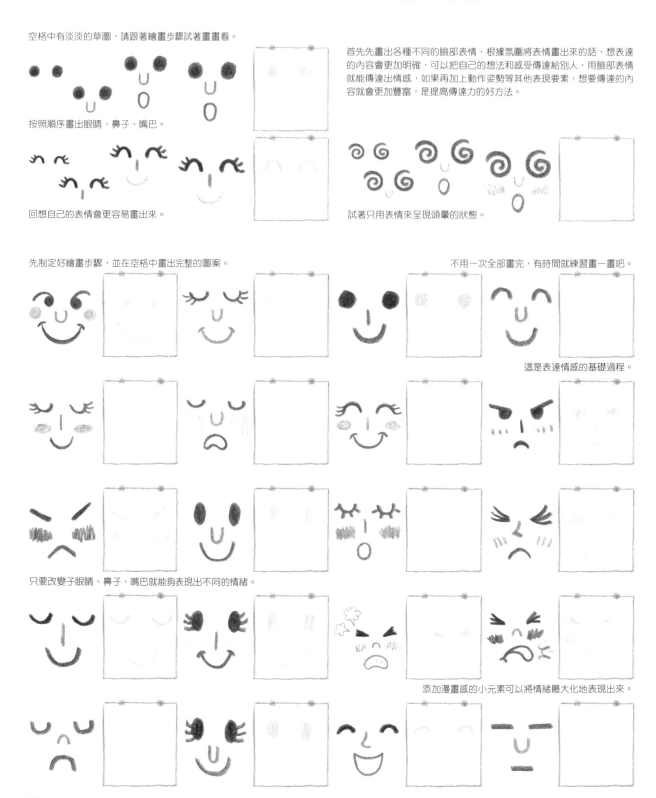

58

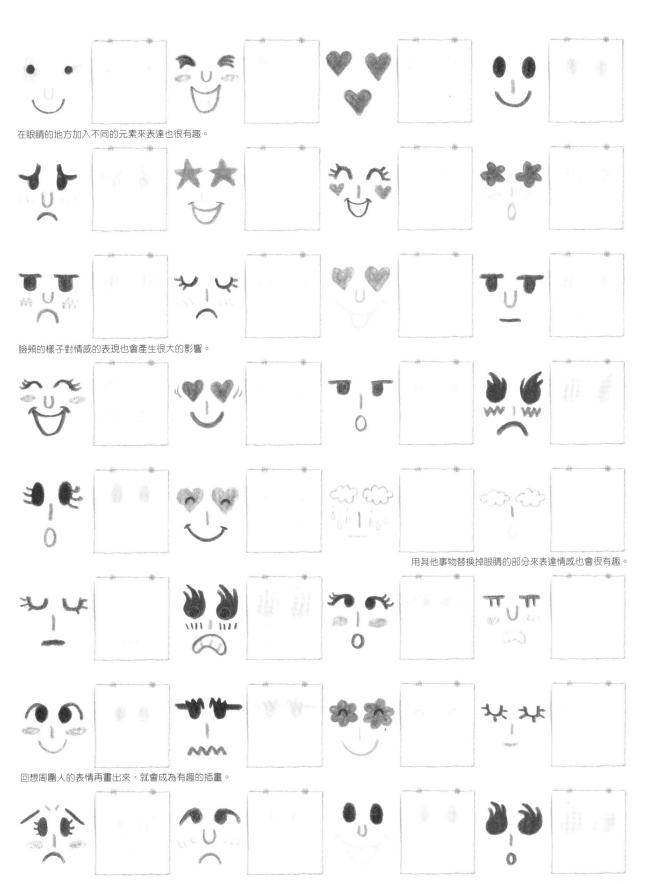

在眼睛的地方加入不同的元素來表達也很有趣。

臉頰的樣子對情感的表現也會產生很大的影響。

用其他事物替換掉眼睛的部分來表達情感也會很有趣。

回想周圍人的表情再畫出來,就會成為有趣的插畫。

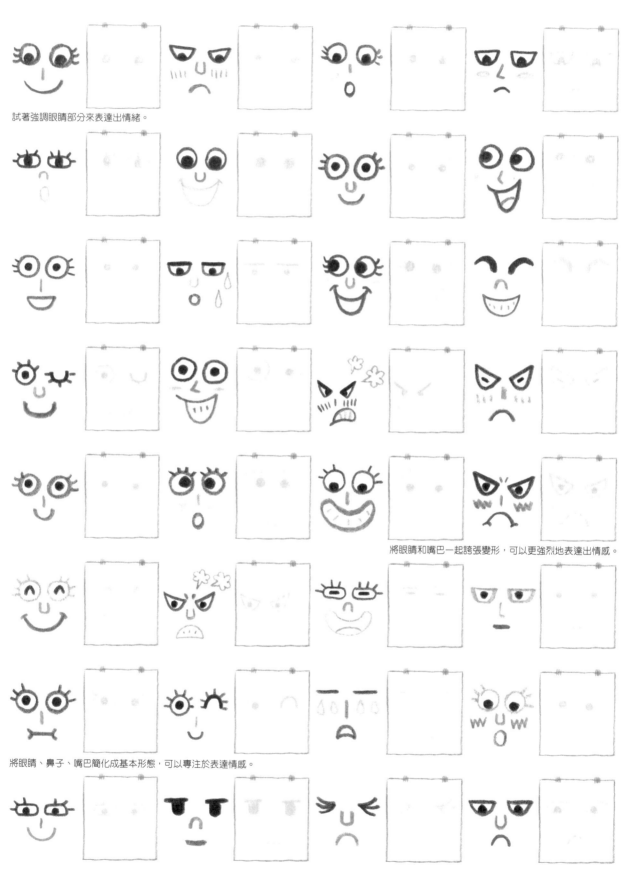

試著強調眼睛部分來表達出情緒。

將眼睛和嘴巴一起誇張變形，可以更強烈地表達出情感。

將眼睛、鼻子、嘴巴簡化成基本形態，可以專注於表達情感。

60

將頭部的形狀簡單化成圓形來表現，在圓形裡畫出眼睛、鼻子、嘴巴來表現情感。

這樣只將頭部簡單化的呈現方式能更有效果的集中表達情感。

 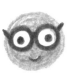 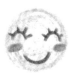

將頭部形狀變成圓形再畫上眼睛、鼻子、嘴巴，就可以形成真實的圖案，這是為了呈現出插畫真實感的過程。

＊挑選一張喜歡的範例圖，試著畫畫看

如果將目前為止練習過的各種表情運用到人物插畫
上，情感表現就會變得豐富。

＊ **Check:** 能在眼睛、鼻子、嘴巴上加入情感變化，並運用到真實人物的插畫中了嗎？

61

多樣人物、髮型和情感表現

在畫人物的時候,把重點放在頭部,因為情感表現主要在頭部,尤其是臉部表現得最多。

試著將前面練習過的臉部表情應用上去。

即使是同一個人,隨著髮型、鬍鬚、飾品的不同,給人的感覺也會有所不同。

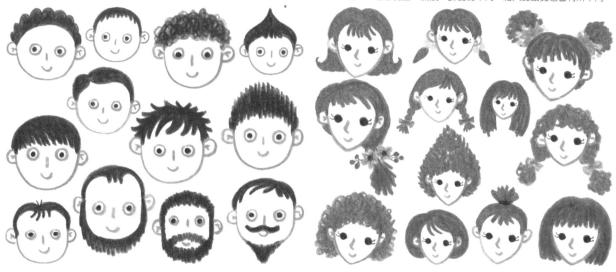

空格中有淡淡的草圖,請跟著繪畫步驟試著畫畫看。

試著按照年齡順序,依序畫出嬰兒到老奶奶、老爺爺。

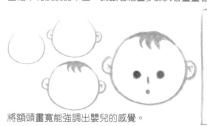

將額頭畫寬能強調出嬰兒的感覺。

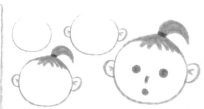

將眼睛、鼻子、嘴巴畫得靠近一點,感覺會更像孩子。

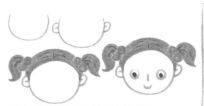

用不一樣的顏色區分出頭髮還有髮飾。

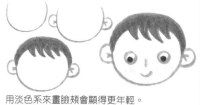

用淡色系來畫臉頰會顯得更年輕。

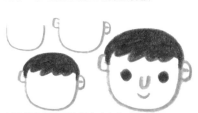

用強烈的畫法來強調出大人的感覺。

以稜角分明的形態強調出大人的感覺。

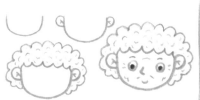

強調出白頭髮和皺紋。

在必要的地方加入適當的皺紋。

先制定好繪畫步驟，並在空格中畫出完整的圖案。

不需要一次全部畫完，有時間就練習畫一畫吧。

髮型和臉型有許多不同的樣貌，根據情況畫出眼睛、鼻子、嘴巴。

必須要能展現出不同的情緒才行。

皮膚的顏色並不需要一定要跟真實的膚色一樣，只要按照想要的氛圍畫出來就行了。

只用線條畫也沒關係。

不要有負擔，隨手畫出來就可以了。

 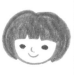 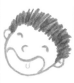

想著想要畫的臉的樣子畫畫看。

小孩子的眼睛、鼻子、嘴巴都集中畫在臉的下方，要把額頭畫得比較寬。

試著畫畫看不一樣的臉型。

隨心所欲地用不一樣的顏色和形態來表現看看。

用白頭髮和皺紋來強調出老奶奶、老爺爺的感覺。

 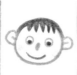 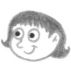

要能夠表現出從嬰兒到老奶、老爺爺等不同的年齡層。

試著表現出多樣的髮型，即使是同一個人，隨著髮型不同，給人感覺也會有所不同。

將顏色簡化成一種，並用另一種顏色強調小面積的亮點，會更有集中視線的效果。

 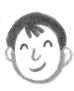 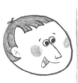

插畫整體的氛圍感比什麼都重要。

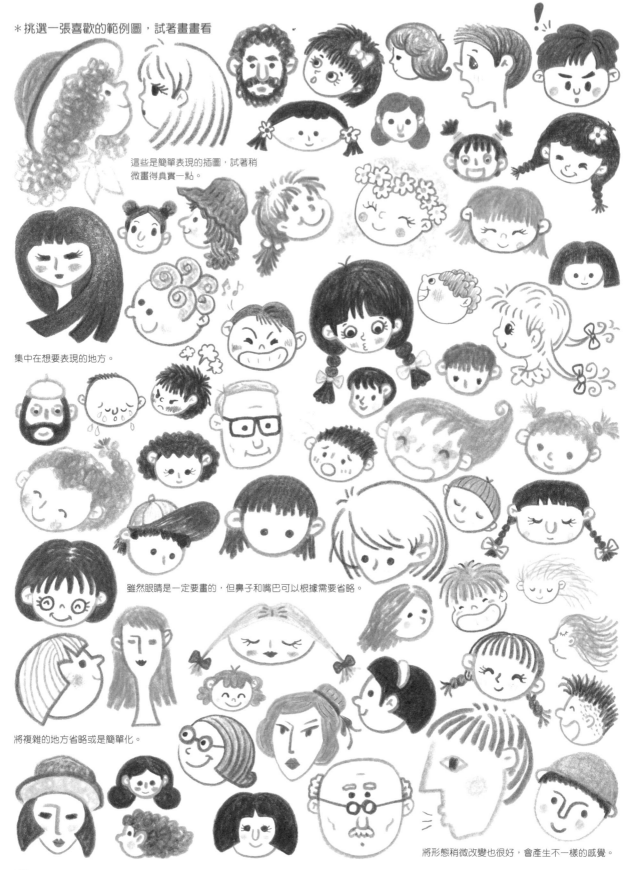

＊挑選一張喜歡的範例圖，試著畫畫看

這些是簡單表現的插圖，試著稍微畫得具實一點。

集中在想要表現的地方。

雖然眼睛是一定要畫的，但鼻子和嘴巴可以根據需要省略。

將複雜的地方省略或是簡單化。

將形態稍微改變也很好，會產生不一樣的感覺。

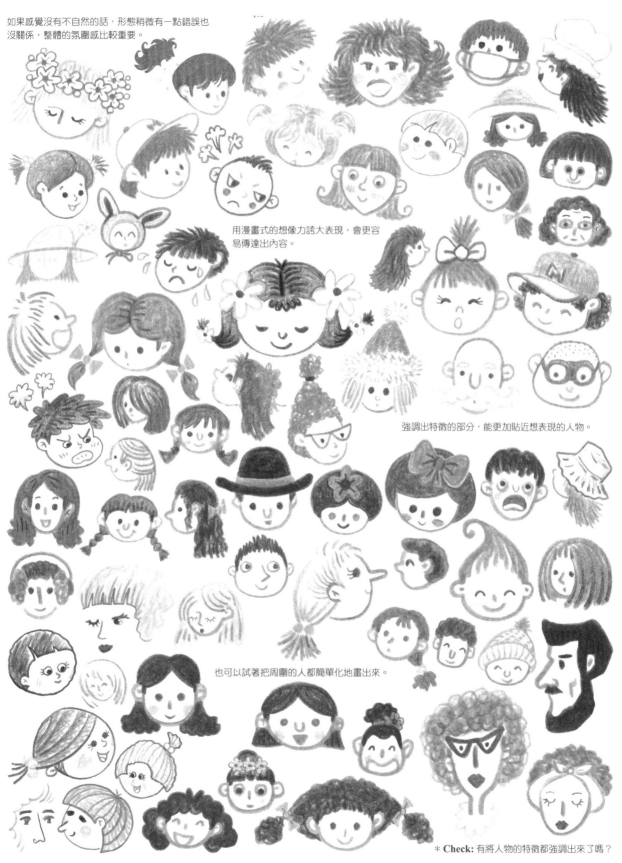

如果感覺沒有不自然的話，形態稍微有一點錯誤也沒關係，整體的氛圍感比較重要。

用漫畫式的想像力誇大表現，會更容易傳達出內容。

強調出特徵的部分，能更加貼近想表現的人物。

也可以試著把周圍的人都簡單化地畫出來。

* **Check:** 有將人物的特徵都強調出來了嗎？

站立的人、情況表現

試著將前面練習過的頭部連接到手臂、腳和身體上。

空格中有淡淡的草圖，請跟著繪畫步驟試著畫畫看。

頭部要自然地連接到手臂、腳還有身體，即使線條和形態稍有偏差，只要不覺得不自然就沒關係。

試著按照年齡順序從嬰兒畫到成年人。

年紀愈小頭的比例就會愈大。

小孩的眼睛、鼻子、嘴巴會比較集中在一起。

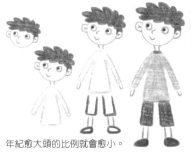

年紀愈大頭的比例就會愈小。

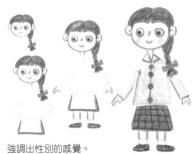

強調出性別的感覺。

呈現出整體的感覺還有氛圍。

成年人要畫得稜角分明一點。

先制定好繪畫步驟，並在空格中畫出完整的圖案。

不用一次全部畫完，有時間就練習畫一畫吧。

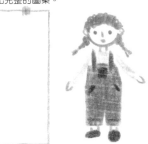

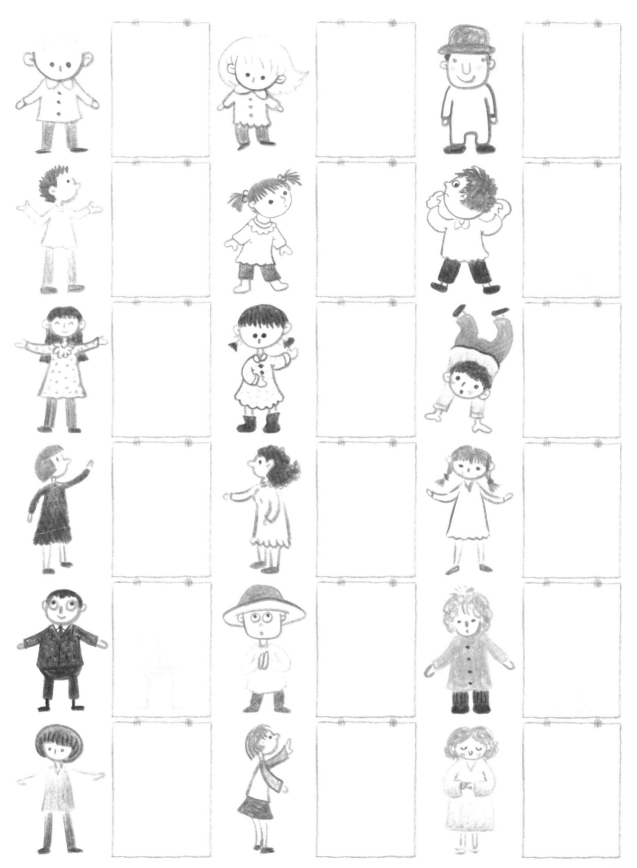

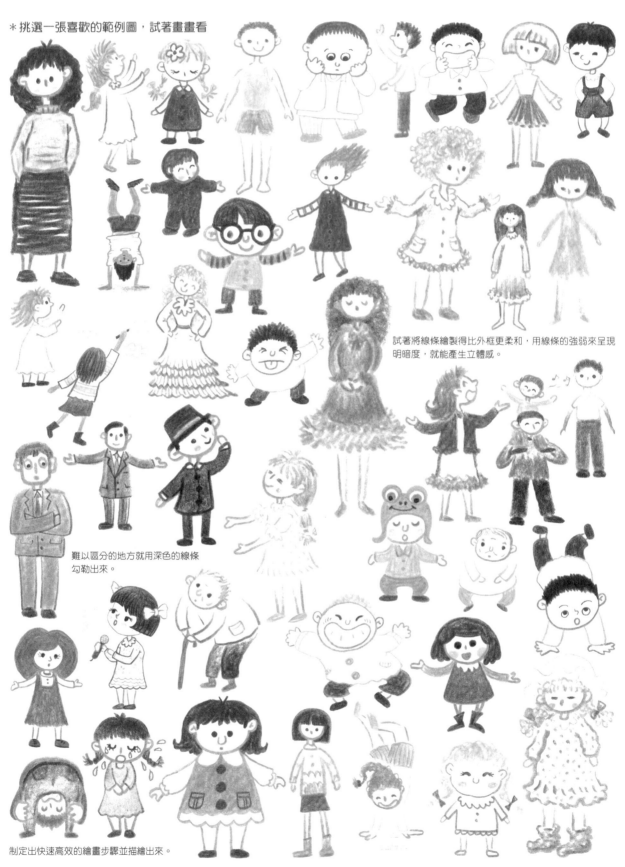

＊挑選一張喜歡的範例圖，試著畫畫看

試著將線條繪製得比外框更柔和，用線條的強弱來呈現明暗度，就能產生立體感。

難以區分的地方就用深色的線條勾勒出來。

制定出快速高效的繪畫步驟並描繪出來。

要能隨心所欲地表現出不同年齡的人物。

試著用單一顏色畫出草圖，並在線條上畫出強弱感。

試著加入有助於說明情況的物品。

試著表現出各種不同狀況，為了能夠更確切的傳達內容，要加入相關特徵要素。

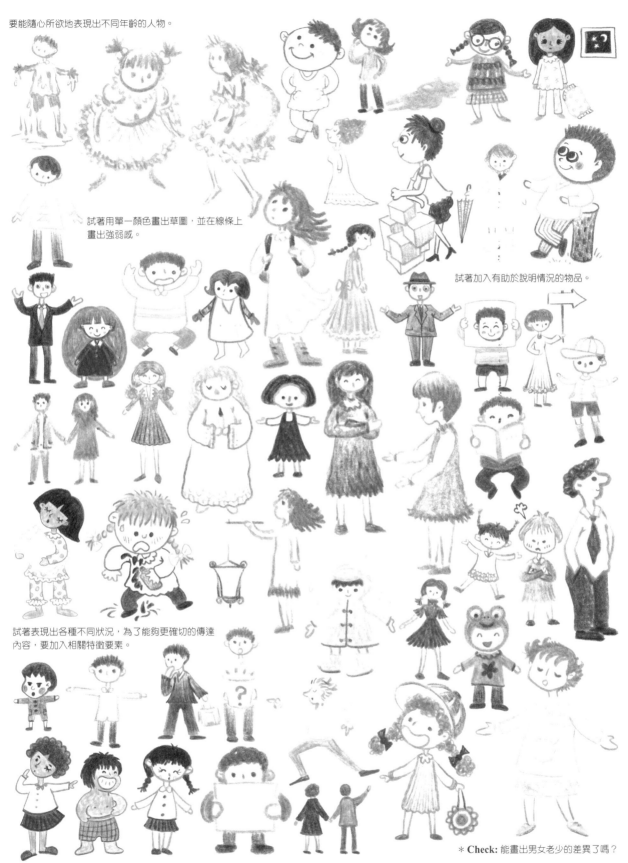

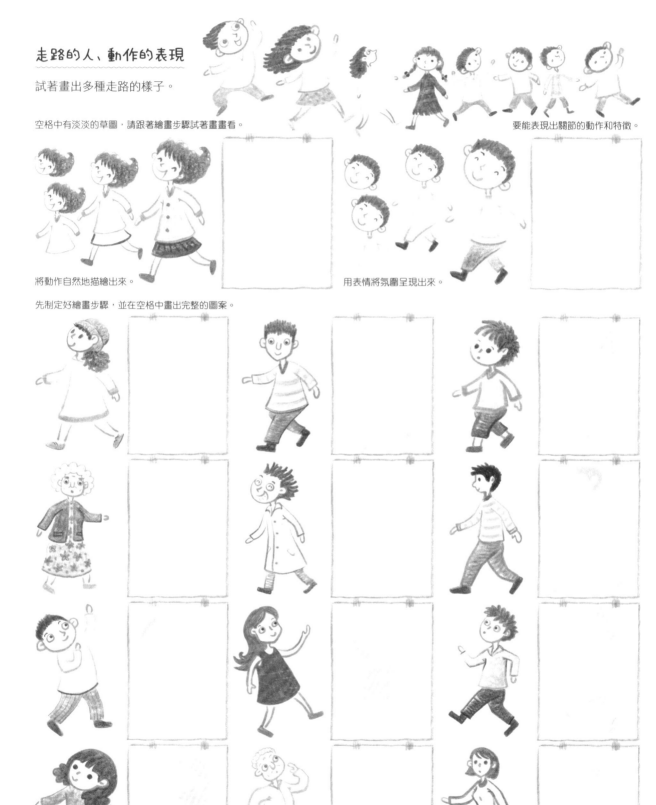

走路的人、動作的表現

試著畫出多種走路的樣子。

空格中有淡淡的草圖，請跟著繪畫步驟試著畫畫看。

要能表現出關節的動作和特徵。

將動作自然地描繪出來。

用表情將氛圍呈現出來。

先制定好繪畫步驟，並在空格中畫出完整的圖案。

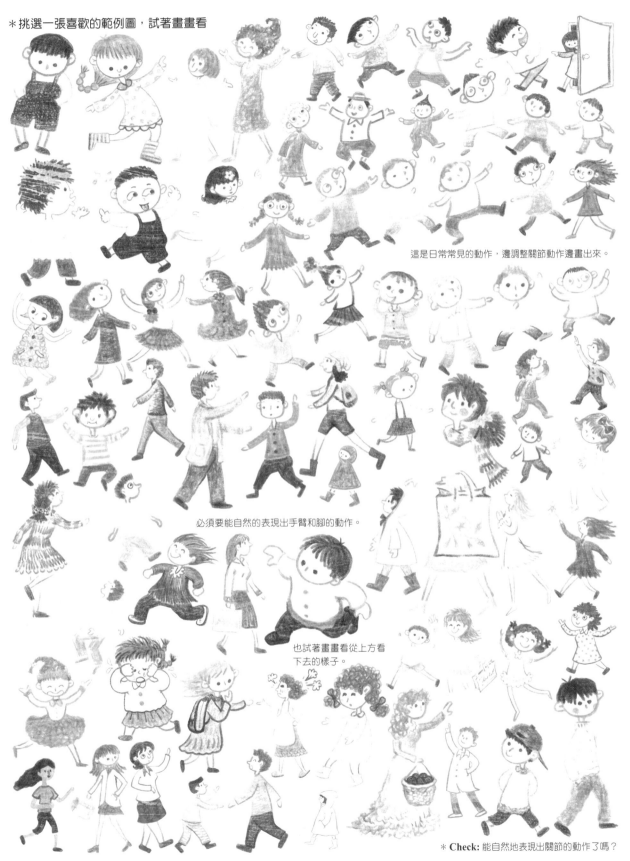

＊挑選一張喜歡的範例圖，試著畫畫看

這是日常常見的動作，邊調整關節動作邊畫出來。

必須要能自然的表現出手臂和腳的動作。

也試著畫畫看從上方看下去的樣子。

＊ Check: 能自然地表現出關節的動作了嗎？

73

跑步的人、坐著的人、躺著的人

試著有效率地表現出各種不同的姿勢。

空格中有淡淡的草圖，請跟著繪畫步驟試著畫畫看。

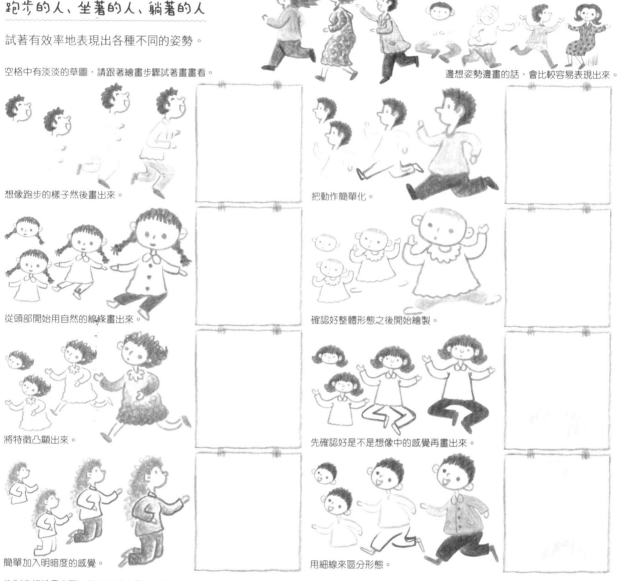

邊想姿勢邊畫的話，會比較容易表現出來。

想像跑步的樣子然後畫出來。

把動作簡單化。

從頭部開始用自然的線條畫出來。

確認好整體形態之後開始繪製。

將特徵凸顯出來。

先確認好是不是想像中的感覺再畫出來。

簡單加入明暗度的感覺。

用細線來區分形態。

先制定好繪畫步驟，並在空格中畫出完整的圖案。

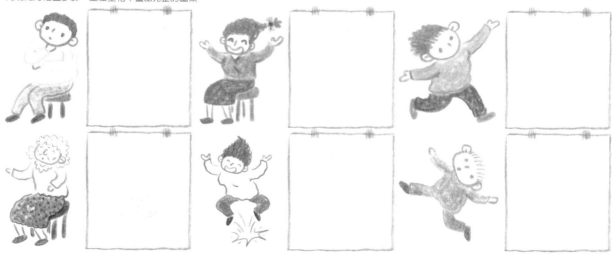

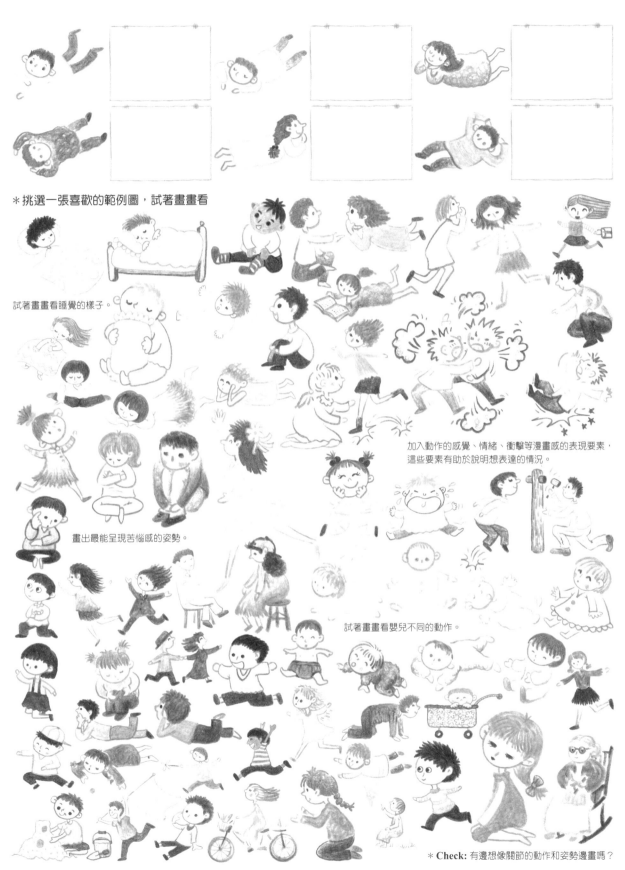

＊挑選一張喜歡的範例圖，試著畫畫看

試著畫畫看睡覺的樣子。

畫出最能呈現苦惱感的姿勢。

加入動作的感覺、情緒、衝擊等漫畫感的表現要素，這些要素有助於說明想表達的情況。

試著畫畫看嬰兒不同的動作。

＊ **Check:** 有邊想像關節的動作和姿勢邊畫嗎？

表現上半身動作、手和腳

試著只用手、腳和上半身來描繪出日常的樣子。

空格中有淡淡的草圖，請跟著繪畫步驟試著畫畫看。

必須邊想像場景邊畫。

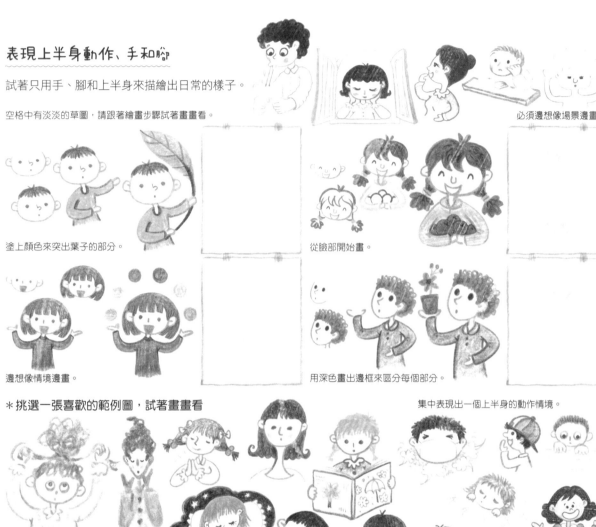

塗上顏色來突出葉子的部分。

從臉部開始畫。

邊想像情境邊畫。

用深色畫出邊框來區分每個部分。

*** 挑選一張喜歡的範例圖，試著畫畫看**

集中表現出一個上半身的動作情境。

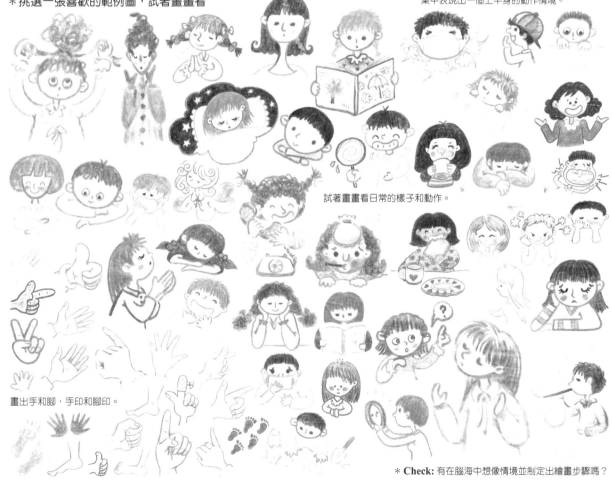

試著畫畫看日常的樣子和動作。

畫出手和腳，手印和腳印。

* Check: 有在腦海中想像情境並制定出繪畫步驟嗎？

表現出多樣的職業和特徵

試著凸顯各種職業的特徵。

空格中有淡淡的草圖,請跟著繪畫步驟試著畫畫看。

如果能凸顯出職業特徵的話會更有效果。

有效率的順序是很重要的。

把重疊的部分調整為稍微分離的狀態。

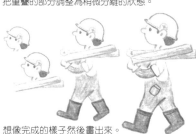

細節的地方留到收尾階段再畫。

想像完成的樣子然後畫出來。

＊挑選一張喜歡的範例圖,試著畫畫看

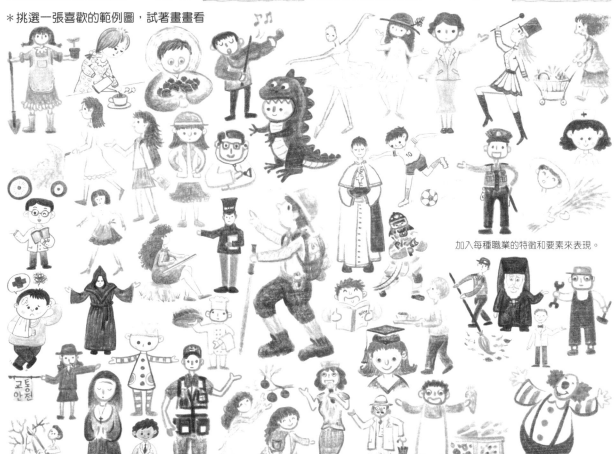

加入每種職業的特徵和要素來表現。

＊**Check:** 有確實地將職業的特徵表現出來了嗎?

77

人與花

試著畫出人和花融合的畫面。

空格中有淡淡的草圖，請跟著繪畫步驟試著畫畫看。

試著畫出人和花協調的畫面。

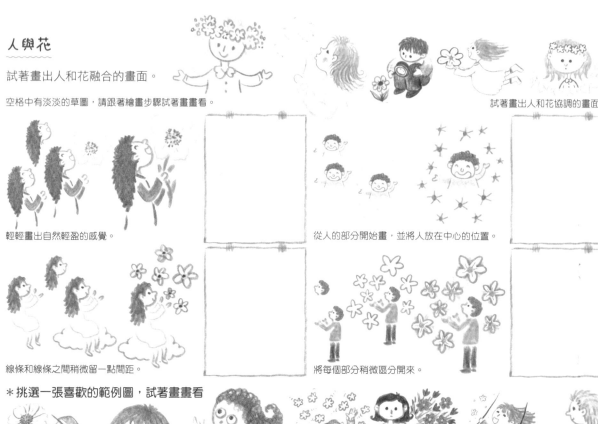

輕輕畫出自然輕盈的感覺。

從人的部分開始畫，並將人放在中心的位置。

線條和線條之間稍微留一點間距。

將每個部分稍微區分開來。

＊挑選一張喜歡的範例圖，試著畫畫看

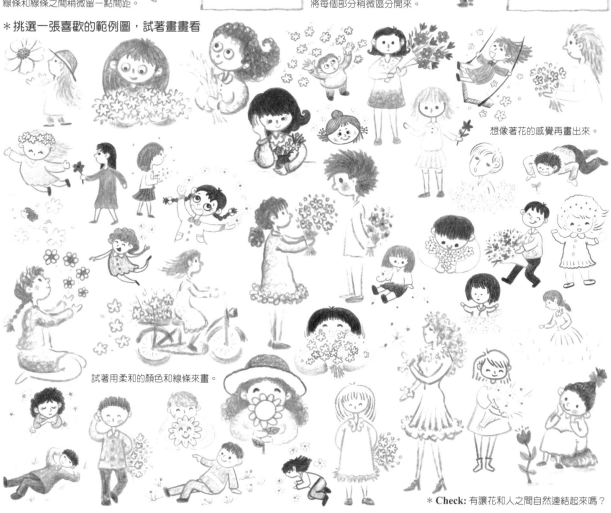

想像著花的感覺再畫出來。

試著用柔和的顏色和線條來畫。

＊ **Check:** 有讓花和人之間自然連結起來嗎？

動物與自然

畫出人和動物、大自然在一起的樣子。

空格中有淡淡的草圖，請跟著繪畫步驟試著畫畫看。

畫出幸福溫暖的氛圍。

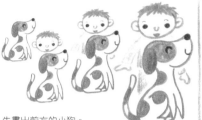

先畫出前方的小狗。

分別將鳥和人畫出來。

為了區分出每個部分，樹和手之間留些間隙。

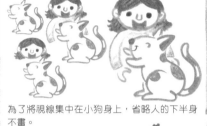

為了將視線集中在小狗身上，省略人的下半身不畫。

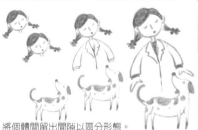

將個體間留出間隙以區分形態。

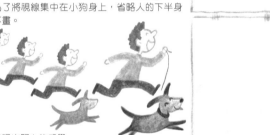

表現出開心的感覺。

＊挑選一張喜歡的範例圖，試著畫畫看

首先先決定出要強調的部分再開始畫。

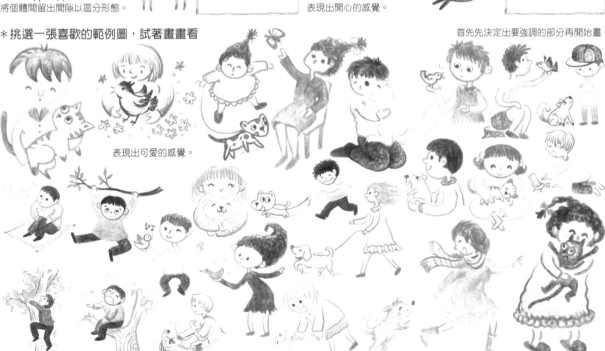

表現出可愛的感覺。

用自然的感覺畫出來。

＊ **Check:** 能畫出跟寵物在一起的可愛氛圍嗎？

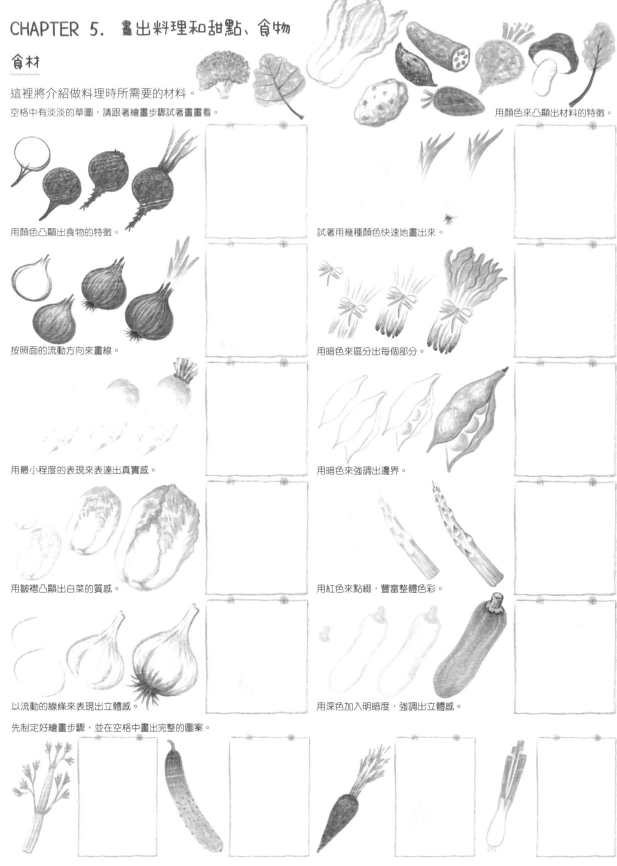

CHAPTER 5. 畫出料理和甜點、食物

食材

這裡將介紹做料理時所需要的材料。

空格中有淡淡的草圖，請跟著繪畫步驟試著畫畫看。

用顏色凸顯出材料的特徵。

用顏色凸顯出食物的特徵。

試著用幾種顏色快速地畫出來。

按照面的流動方向來畫線。

用暗色來區分出每個部分。

用最小程度的表現來表達出真實感。

用暗色來強調出邊界。

用皺褶凸顯出白菜的質感。

用紅色來點綴，豐富整體色彩。

以流動的線條來表現出立體感。

用深色加入明暗度，強調出立體感。

先制定好繪畫步驟，並在空格中畫出完整的圖案。

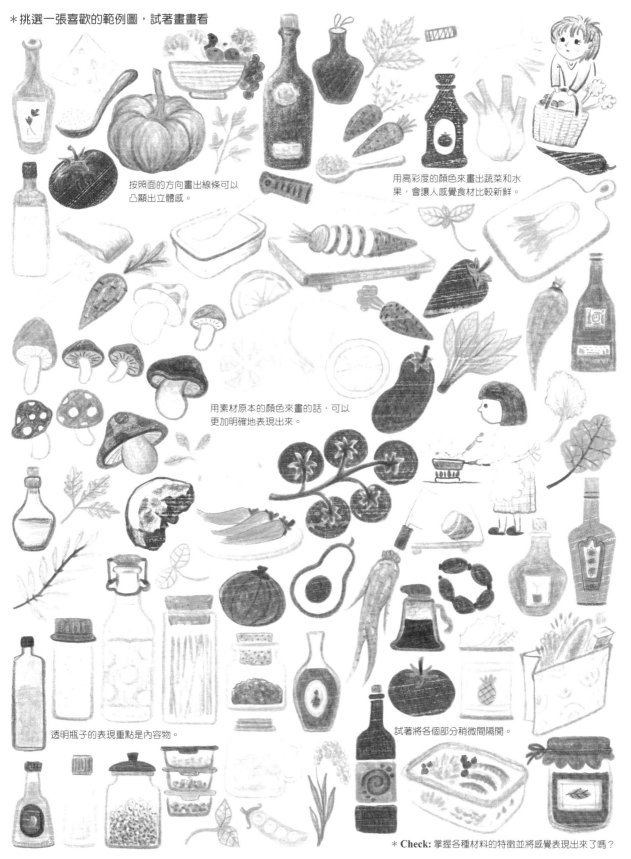

＊挑選一張喜歡的範例圖，試著畫畫看

按照面的方向畫出線條可以凸顯出立體感。

用高彩度的顏色來畫出蔬菜和水果，會讓人感覺食材比較新鮮。

用素材原本的顏色來畫的話，可以更加明確地表現出來。

透明瓶子的表現重點是內容物。

試著將各個部分稍微間隔開。

＊Check: 掌握各種材料的特徵並將感覺表現出來了嗎？

餅乾、甜點

這裡將介紹不同的餅乾、甜點等等。

空格中有淡淡的草圖，請跟著繪畫步驟試著畫畫看。

如果能凸顯出素材的感覺的話會更有效果。

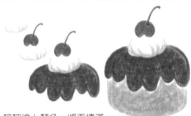

輕輕塗上顏色，將面填滿。

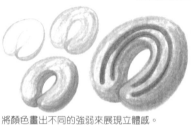

將顏色畫出不同的強弱來展現立體感。

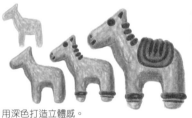

用深色打造立體感。

用柔和的線條表現出質感。

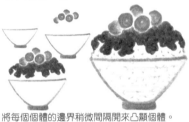

將每個個體的邊界稍微間隔開來凸顯個體。

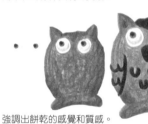

強調出餅乾的感覺和質感。

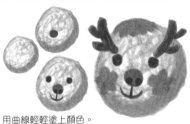

用曲線輕輕塗上顏色。

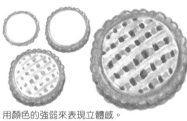

用顏色的強弱來表現立體感。

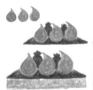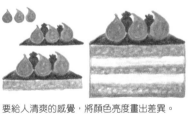

要給人清爽的感覺，將顏色亮度畫出差異。

以面為主輕輕塗上顏色。

先制定好繪畫步驟，並在空格中畫出完整的圖案。

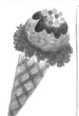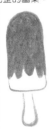

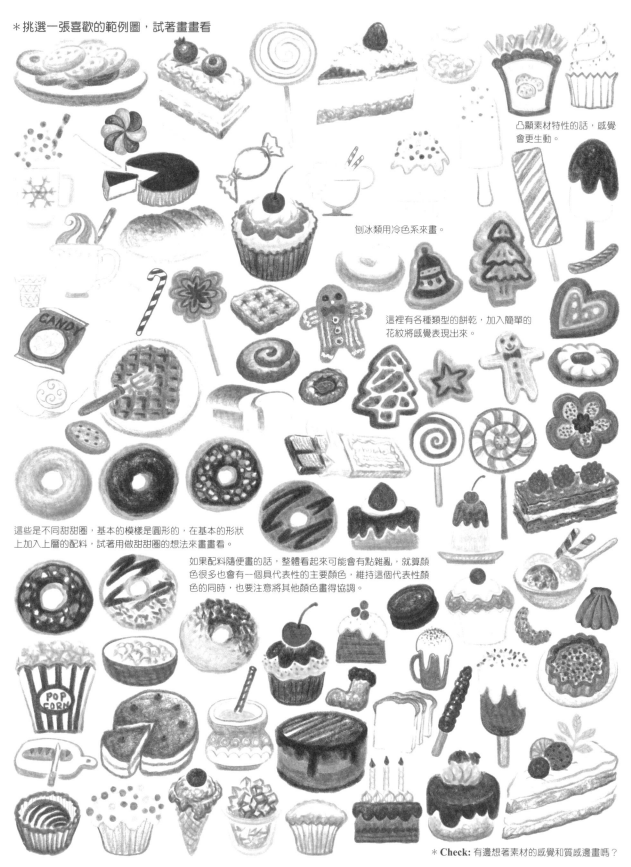

＊挑選一張喜歡的範例圖，試著畫畫看

凸顯素材特性的話，感覺
會更生動。

刨冰類用冷色系來畫。

這裡有各種類型的餅乾，加入簡單的
花紋將感覺表現出來。

這些是不同甜甜圈，基本的模樣是圓形的，在基本的形狀
上加入上層的配料，試著用做甜甜圈的想法來畫畫看。

如果配料隨便畫的話，整體看起來可能會有點雜亂，就算顏
色很多也會有一個具代表性的主要顏色，維持這個代表性顏
色的同時，也要注意將其他顏色畫得協調。

＊ **Check:** 有邊想著素材的感覺和質感邊畫嗎？

83

海鮮食材

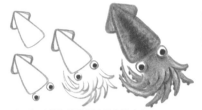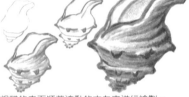

這裡將介紹各種各樣的海鮮。

空格中有淡淡的草圖，請跟著繪畫步驟試著畫畫看。

必須要想著素材的感覺再畫出來。

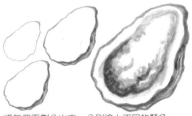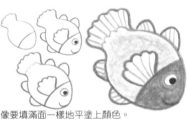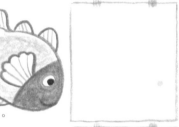

確認好感覺後將形態簡單化畫出來。

粗糙的表面順著流動的方向來進行繪製。

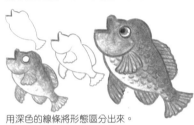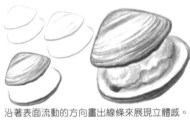

將每個面劃分出來，分別塗上不同的顏色。

像要填滿面一樣地平塗上顏色。

用深色的線條將形態區分出來。

沿著表面流動的方向畫出線條來展現立體感。

先制定好繪畫步驟，並在空格中畫出完整的圖案。

＊挑選一張喜歡的範例圖，試著畫畫看

首先要先思考想要畫的物品具有哪些特徵，
表現出其特徵是很重要的。

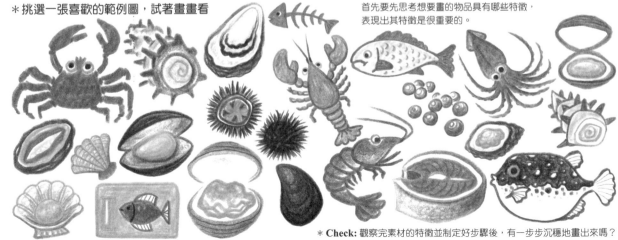

＊ **Check:** 觀察完素材的特徵並制定好步驟後，有一步步沉穩地畫出來嗎？

韓國料理

這裡將要介紹許多讓人感到親切的韓國料理。

空格中有淡淡的草圖，請跟著繪畫步驟試著畫畫看。

強調出特徵性的模樣和顏色。

隨著感覺自然畫出素材的顏色。

為了不讓形態重疊稍微將邊界留出一些空隙。

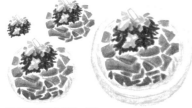

邊畫邊調整整體的感覺。

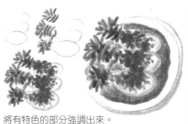

將有特色的部分強調出來。

將整體分為幾個小部分並一個一個完成。

將邊界線稍微間隔開來，看起來會更清爽。

*** 挑選一張喜歡的範例圖，試著畫畫看**

一邊想像食物的味道和感覺一邊畫會更加有趣。

將複雜的部分省略或是簡單化。

專注於表現出在韓食中感受到的
主要顏色和模樣。

* **Check:** 有邊想著食物的味道和感覺，並且集中表現出特徵性的顏色和樣子嗎？

多種不同的食物：中式、日式、麵食、炸雞...

試著一起畫出不同的食物和器具。

空格中有淡淡的草圖，請跟著繪畫步驟試著畫畫看。　　　　　　　　　　　　必須要凸顯出素材的特徵和亮點。

將個體之間稍微留出空隙看起來會比較俐落。　　　　　　　　　　　　　　　用彩度比較高的顏色表現出食物誘人的感覺。

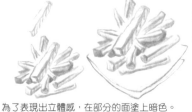

試著將質感與立體感部分地展現出來。　　　　　　　　　　　　　　　　　　為了表現出立體感，在部分的面塗上暗色。

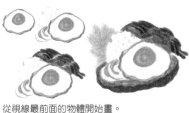

用柔和的線條來表現出感覺。　　　　　　　　　　　　　　　　　　　　　　從視線最前面的物體開始畫。

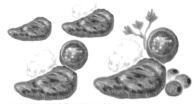

將肉烤焦的感覺協調地畫出來。　　　　　　　　　　　　　　　　　　　　　為了區分出個別的形態，將個體之間留出間隙。

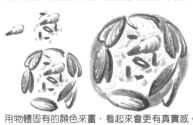

用顏色的強弱來做出變化。　　　　　　　　　　　　　　　　　用物體固有的顏色來畫，看起來會更有真實感。

先制定好繪畫步驟，並在空格中畫出完整的圖案。

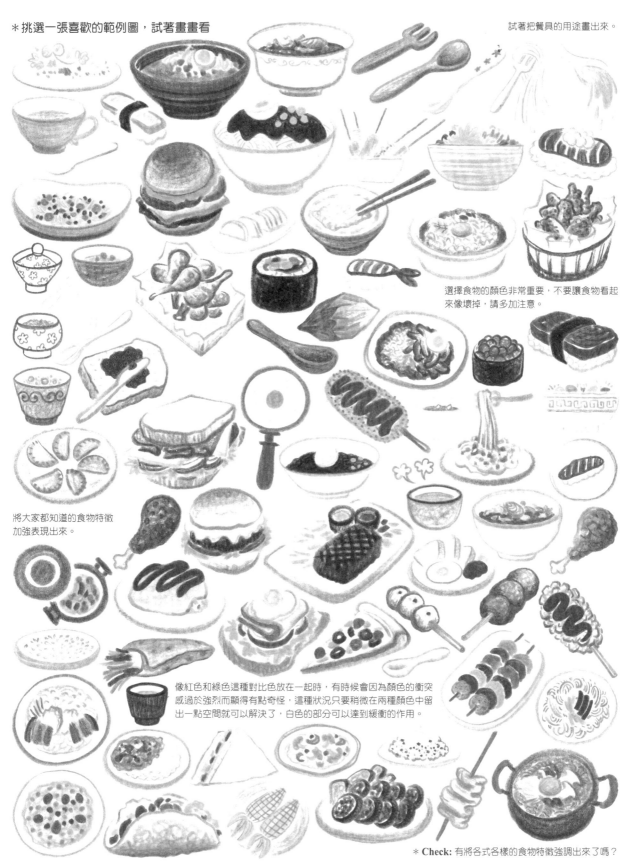

＊挑選一張喜歡的範例圖，試著畫畫看

試著把餐具的用途畫出來。

選擇食物的顏色非常重要，不要讓食物看起來像壞掉，請多加注意。

將大家都知道的食物特徵加強表現出來。

像紅色和綠色這種對比色放在一起時，有時候會因為顏色的衝突感過於強烈而顯得有點奇怪，這種狀況只要稍微在兩種顏色中留出一點空間就可以解決了，白色的部分可以達到緩衝的作用。

＊**Check:** 有將各式各樣的食物特徵強調出來了嗎？

咖啡、紅酒、啤酒、茶、汽水…

這裡將介紹我們日常生活中會喝的飲品和器具。
空格中有淡淡的草圖，請跟著繪畫步驟試著畫畫看。

將複雜的部分簡單化。

把蘋果作為亮點明顯地畫出來。

將顏色和形態簡單化。

像素描一樣簡單地加入明暗度。

將香草作為重點強調出來。

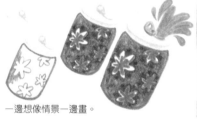

一邊想像情景一邊畫。

集中表現出咖啡暈染的感覺。

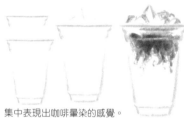

＊挑選一張喜歡的範例圖，試著畫畫看

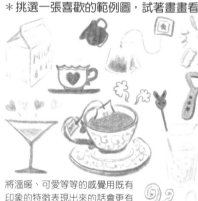
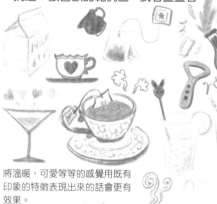

將溫暖、可愛等等的感覺用既有
印象的特徵表現出來的話會更有
效果。

用真實的顏色將咖啡的特徵呈現出來。

強調啤酒的泡沫感。

＊ Check: 有將複雜的部分省略或是簡單化嗎？

88

水果

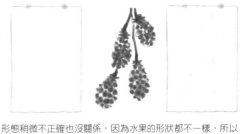

這裡將介紹許多新鮮又誘人的水果。

空格中有淡淡的草圖，請跟著繪畫步驟試著畫畫看。

塗上顏色讓水果看起來充滿新鮮感。

把物體當成一個整體來看。

在明亮的底色上用深一點的顏色覆蓋上去。

自然地畫出漸層的感覺。

用短線條來表現出果皮的質感。

以明亮度的差異來區分出個體。

以顏色明亮暗淡來表現出立體感。

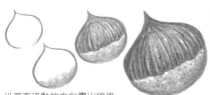
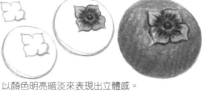

沿著面流動的方向畫出線條。

將對比色自然地連接起來。

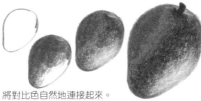

先制定好繪畫步驟，並在空格中畫出完整的圖案。

* 挑選一張喜歡的範例圖，試著畫畫看

形態稍微不正確也沒關係，因為水果的形狀都不一樣，所以如果沒有差太多就不會有奇怪的感覺。

試著用不同的顏色畫出西洋梨。

* Check: 有把水果新鮮的感覺畫出來嗎？

CHAPTER 6. 畫出動物的特徵和動作

小狗

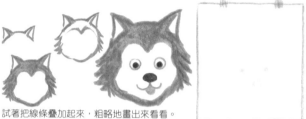

請試著先掌握住頭部的特徵,再畫出身體和四肢。
空格中有淡淡的草圖,請跟著繪畫步驟試著畫畫看。

找出小狗的特徵是很重要的。

正面的樣子一般來說會是左右對稱的。

試著把線條疊加起來,粗略地畫出來看看。

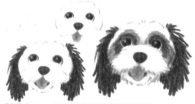

試著加入一些比較真實的感覺畫畫看。

稍微加上一點明暗變化來增加立體感。

用曲線來強調毛的柔軟感。

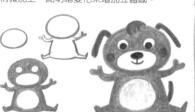

試著把形態簡單化,輕鬆地畫出來。

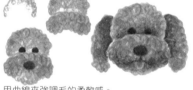

花色的部分在收尾階段再畫。

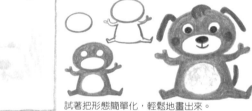

強調出動作的樣子。

用深色的線條將各部分區分出來。

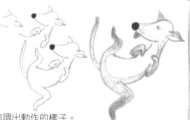

試著像素描一樣用不規則的線條快速地畫畫看。

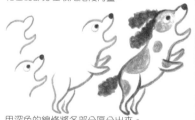

稍微加入明暗度的變化來製造立體感。

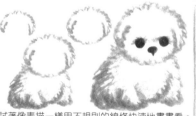

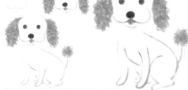

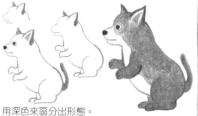

用深色來區分出形態。

先制定好繪畫步驟，並在空格中畫出完整的圖案。

不用一次全部畫完，有時間就練習畫一畫吧。

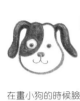

在畫小狗的時候臉部是最核心的部分。

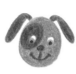 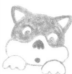 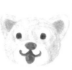 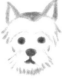

把最有特色的部分強調出來。

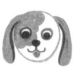 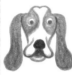

如果連表情都畫出來的話會更好。

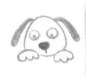 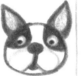

 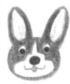 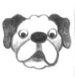

就算把複雜的地方簡單化也可以凸顯出感覺。

 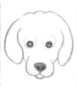 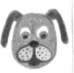

簡潔地把毛髮柔軟的質感表現出來會更有效果。

 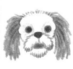 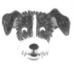

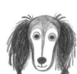 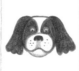

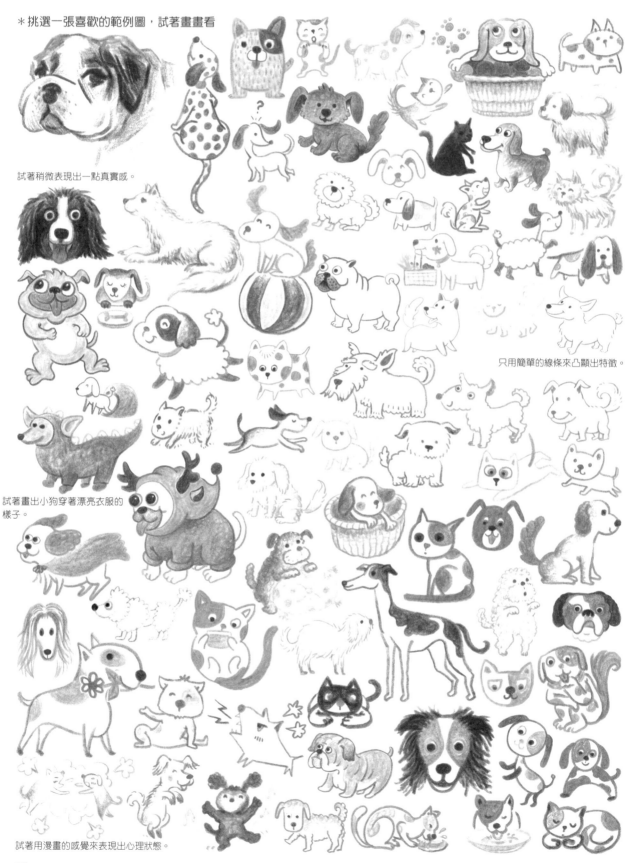

＊挑選一張喜歡的範例圖，試著畫畫看

試著稍微表現出一點真實感。

只用簡單的線條來凸顯出特徵。

試著畫出小狗穿著漂亮衣服的樣子。

試著用漫畫的感覺來表現出心理狀態。

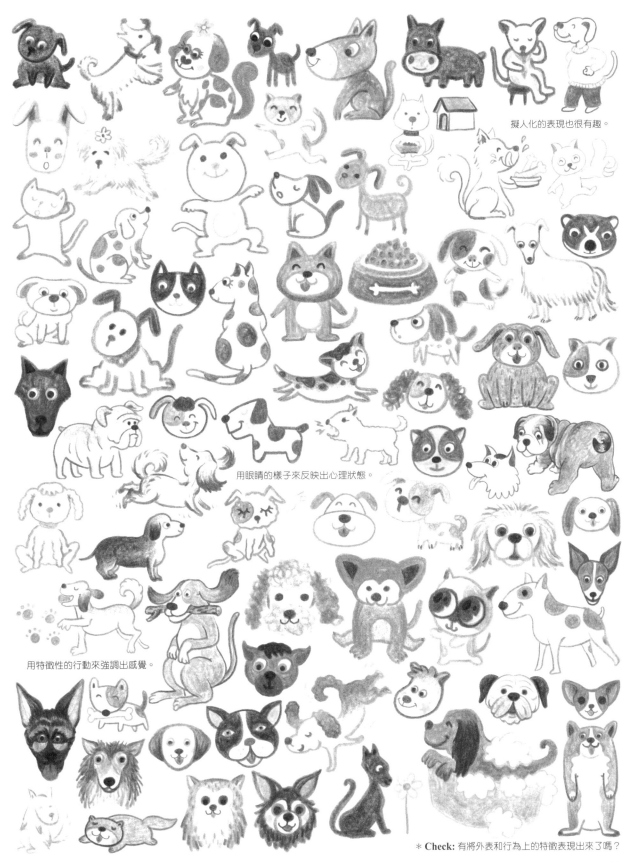

擬人化的表現也很有趣。

用眼睛的樣子來反映出心理狀態。

用特徵性的行動來強調出感覺。

小貓

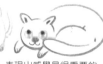

這裡將展示多種不同的樣貌和動作。

空格中有淡淡的草圖，請跟著繪畫步驟試著畫畫看。

先觀察物體的特徵，表現出感覺是很重要的。

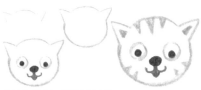

花紋的部分在收尾階段再畫。

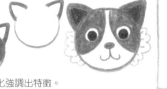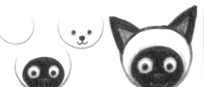

把形態圖形化強調出特徵。

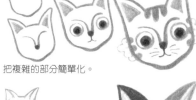

把複雜的部分簡單化。

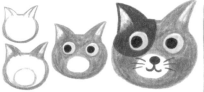

用曲線畫出些微漸層的效果。

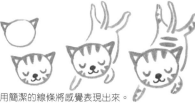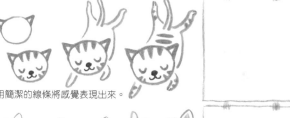

確認好混色的程度，穩穩地畫出來。

用簡潔的線條將感覺表現出來。

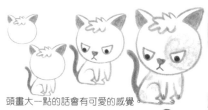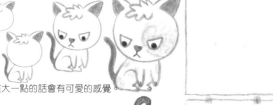

頭畫大一點的話會有可愛的感覺。

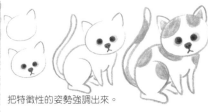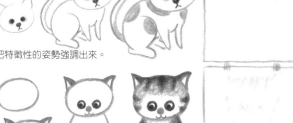

把特徵性的姿勢強調出來。

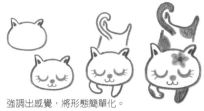

強調出感覺，將形態簡單化。

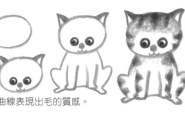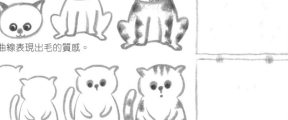

用曲線表現出毛的質感。

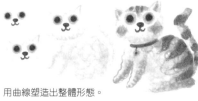

用曲線塑造出整體形態。

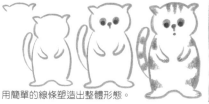

用簡單的線條塑造出整體形態。

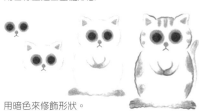

用暗色來修飾形狀。

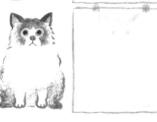

用曲線來表現出毛的蓬鬆感。

先制定好繪畫步驟，並在空格中畫出完整的圖案。　　　　　　　　　　　　　　　　　　不用一次全部畫完，有時間就練習畫一畫吧。

試著畫畫看最基本的表情。

觀察特徵之後將其強調出來。

試著強調出閃亮的眼睛。

用眼睛、鼻子、嘴巴把心理的狀態表現出來。

嘗試將貓咪不同的個性強烈地表現出來。

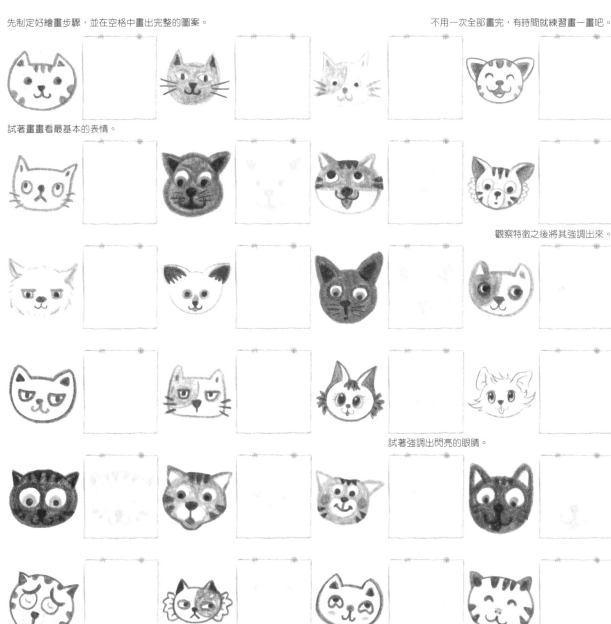

沉穩地將感覺表現出來吧。

不要被毛的畫法困住，只要在形態內將複雜的毛髮簡單地畫出來就好了。

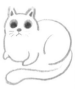 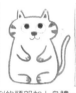 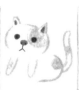

試著畫出貓咪正面的樣子，將前面學到的頭部加上身體、腳還有尾巴。

 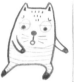 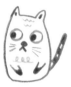 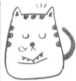

先觀察貓咪具特徵的地方再畫出來。

試著將形態簡單化並且變形表現出來。

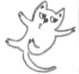 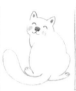 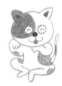 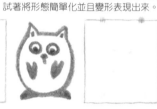

也可以以情境為主簡單地畫出來。

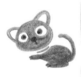

簡單的擬人化表現也會很有趣。

 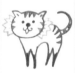 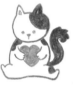 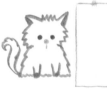

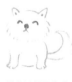 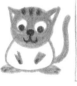

試著以線條為主並思考整體平衡後再畫出來。

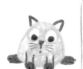 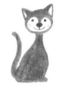 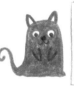

將顏色和形態簡單化地表現出來。

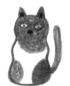

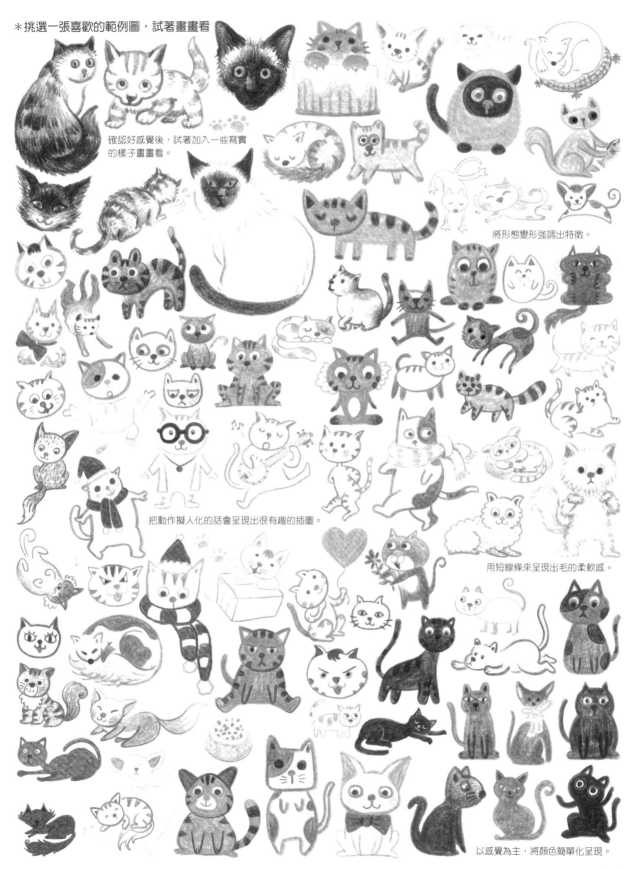

＊挑選一張喜歡的範例圖，試著畫畫看

確認好感覺後，試著加入一些寫實的樣子畫畫看。

將形態變形強調出特徵。

把動作擬人化的話會呈現出很有趣的插圖。

用短線條來呈現出毛的柔軟感。

以感覺為主，將顏色簡單化呈現。

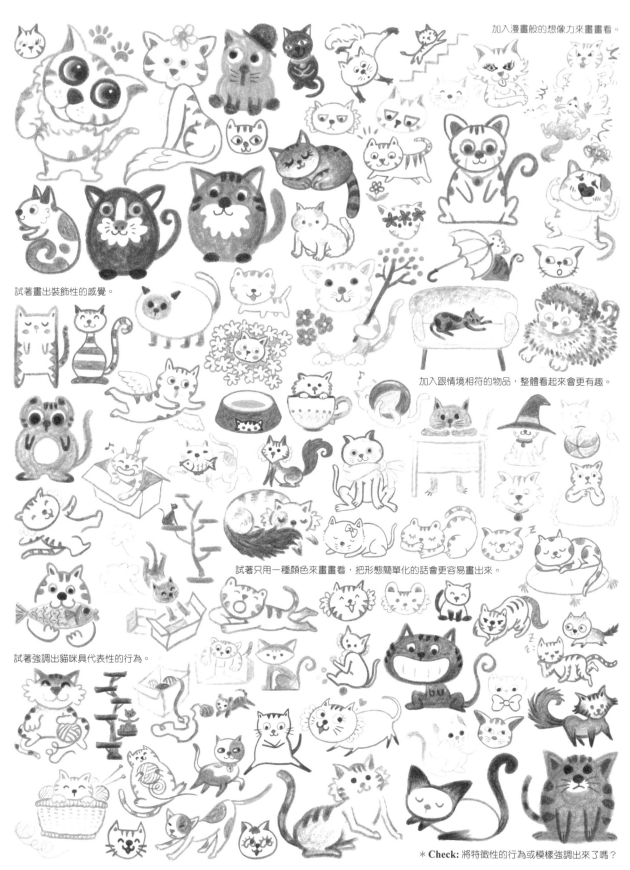

加入漫畫般的想像力來畫畫看。

試著畫出裝飾性的感覺。

加入跟情境相符的物品，整體看起來會更有趣。

試著只用一種顏色來畫畫看，把形態簡單化的話會更容易畫出來。

試著強調出貓咪具代表性的行為。

* **Check:** 將特徵性的行為或模樣強調出來了嗎？

98

豬

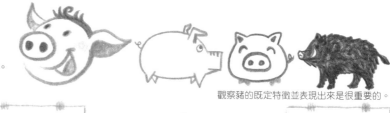

這裡將介紹讓人感覺很熟悉的家豬和野豬。

空格中有淡淡的草圖，請跟著繪畫步驟試著畫畫看。

觀察豬的既定特徵並表現出來是很重要的。

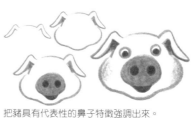

畫出物體的樣子，並用漸層來賦予深度。

把豬具有代表性的鼻子特徵強調出來。

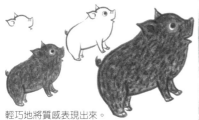

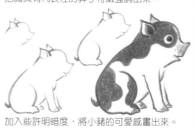

輕巧地將質感表現出來。

加入些許明暗度，將小豬的可愛感畫出來。

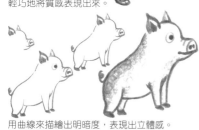

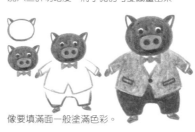

用曲線來描繪出明暗度，表現出立體感。

像要填滿面一般塗滿色彩。

先制定好繪畫步驟，並在空格中畫出完整的圖案。

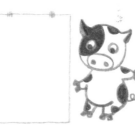

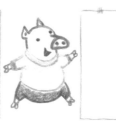
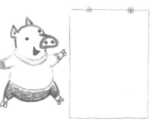

*挑選一張喜歡的範例圖，試著畫畫看

以豬的特徵模樣強調出鼻子的樣子。

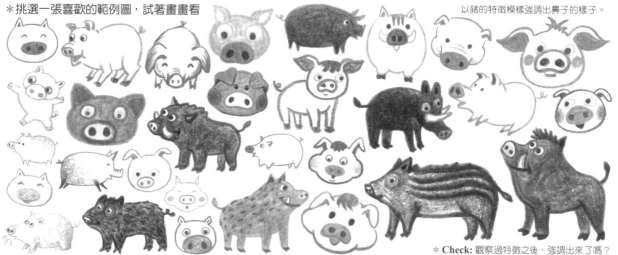

* **Check:** 觀察過特徵之後，強調出來了嗎？

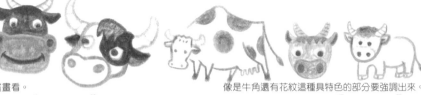

牛：韓牛、乳牛、野牛

這裡將介紹讓人感覺很親切的牛。

空格中有淡淡的草圖，請跟著繪畫步驟試著畫畫看。

像是牛角還有花紋這種具特色的部分要強調出來。

反覆地畫出曲線來呈現出毛的質感。

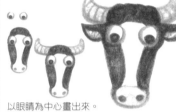

以眼睛為中心畫出來。

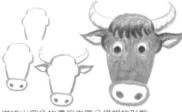

描繪出深色的邊框來區分模糊的形態。

奶牛特徵性的花紋在收尾階段再畫出來。

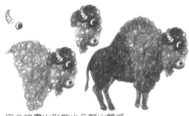

用曲線畫出形態也凸顯出質感。

將整體氛圍和諧地表現出來。

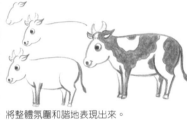

＊挑選一張喜歡的範例圖，試著畫畫看

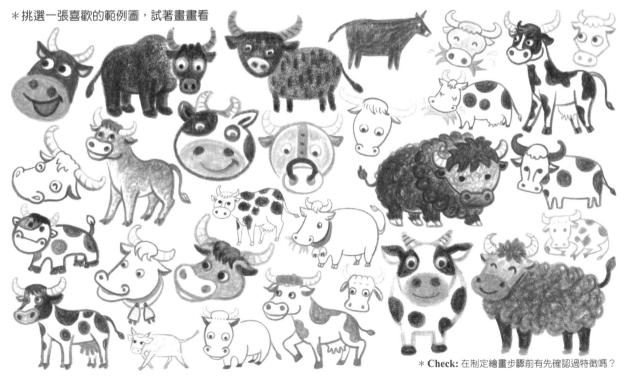

＊ Check: 在制定繪畫步驟前有先確認過特徵嗎？

羊、山羊

這裡將介紹形態簡單的羊和山羊。

空格中有淡淡的草圖,請跟著繪畫步驟試著畫畫看。

以山羊角、羊毛、山羊鬍鬚作為亮點。

把象徵性的山羊角強調出來,突顯出感覺。

用不規則的曲線塑造出模樣。

用曲線輕輕地加入明暗感。

把樣貌簡單化,用曲線來表現出羊毛的樣子。

＊挑選一張喜歡的範例圖,試著畫畫看

試著像素描一樣簡單地畫出來。

試著畫出擬人化的羊準備去旅行的樣子。

強調出象徵性的羊角還有羊毛。

山羊則強調出鬍鬚和山羊角。

＊Check: 有強調出特徵並簡潔俐落地畫出來了嗎?

馬、駱駝、驢子…

試著畫出和馬、駱駝相似類型的動物們。

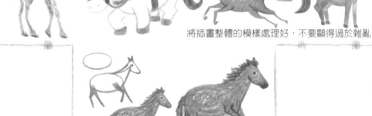

空格中有淡淡的草圖，請跟著繪畫步驟試著畫畫看。

將插畫整體的模樣處理好，不要顯得過於雜亂。

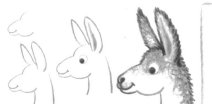

用簡單的線條畫出來。

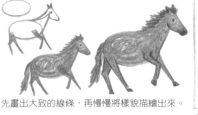

先畫出大致的線條，再慢慢將樣貌描繪出來。

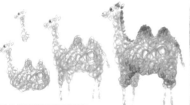

用曲線和短的線條表現出質感。

用曲線塑造出整體樣貌。

用曲線表現出質感。

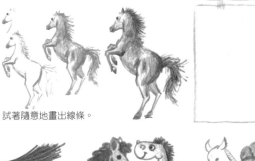

試著隨意地畫出線條。

＊挑選一張喜歡的範例圖，試著畫畫看

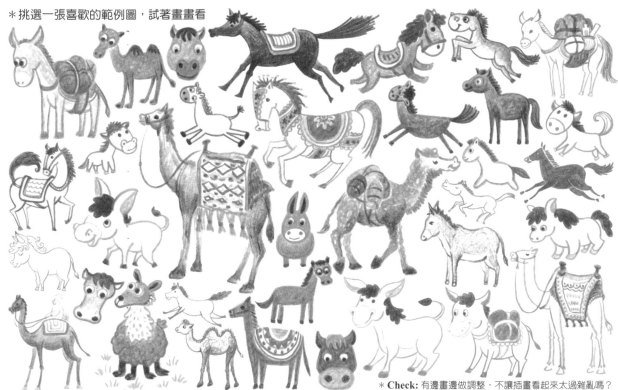

＊ **Check:** 有邊畫邊做調整，不讓插畫看起來太過雜亂嗎？

小鹿

擁有鹿角，相當具有魅力的動物。

空格中有淡淡的草圖，請跟著繪畫步驟試著畫畫看。

強調出象徵性的鹿角。

就像畫圖形一樣把結構簡單化。

用曲線的強弱來表現出柔軟的質感。

注意鹿角的部分不要重疊。

白色花紋的部分不塗上顏色。

用曲線輕輕的畫出毛的感覺。

將後方重疊到的鹿角淡淡地畫上去。

＊挑選一張喜歡的範例圖，試著畫畫看

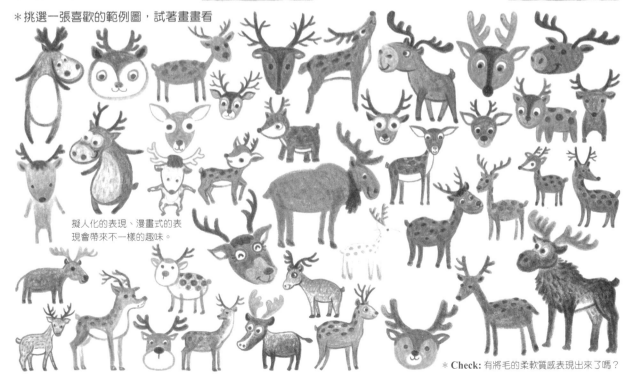

擬人化的表現、漫畫式的表現會帶來不一樣的趣味。

＊ Check: 有將毛的柔軟質感表現出來了嗎？

103

兔子

試著將表情、姿勢、動作用簡單的形態畫出來。

空格中有淡淡的草圖，請跟著繪畫步驟試著畫畫看。

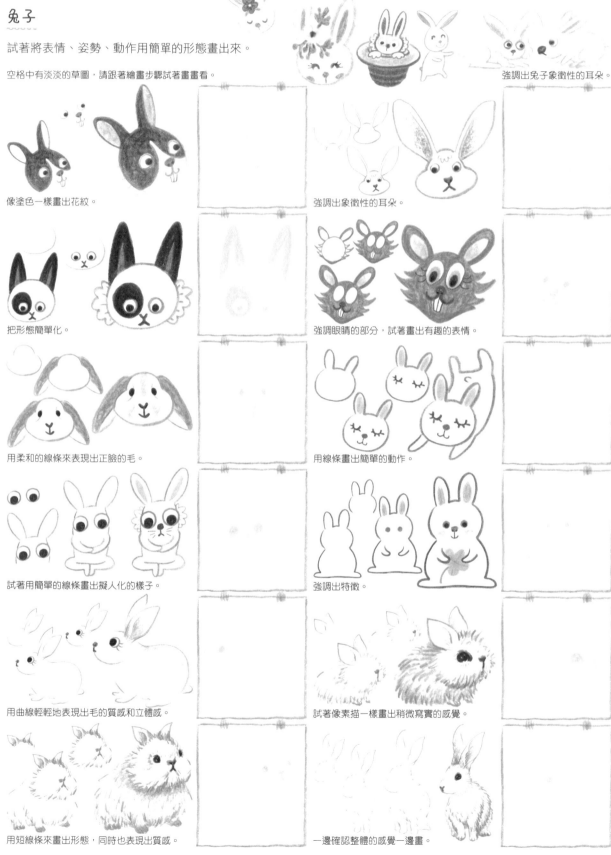

像塗色一樣畫出花紋。

把形態簡單化。

用柔和的線條來表現出正臉的毛。

試著用簡單的線條畫出擬人化的樣子。

用曲線輕輕地表現出毛的質感和立體感。

用短線條來畫出形態，同時也表現出質感。

強調出兔子象徵性的耳朵。

強調出象徵性的耳朵。

強調眼睛的部分，試著畫出有趣的表情。

用線條畫出簡單的動作。

強調出特徵。

試著像素描一樣畫出稍微寫實的感覺。

一邊確認整體的感覺一邊畫。

先制定好繪畫步驟，並在空格中畫出完整的圖案。

下面是將動作和表情擬人化表現出來的插畫。

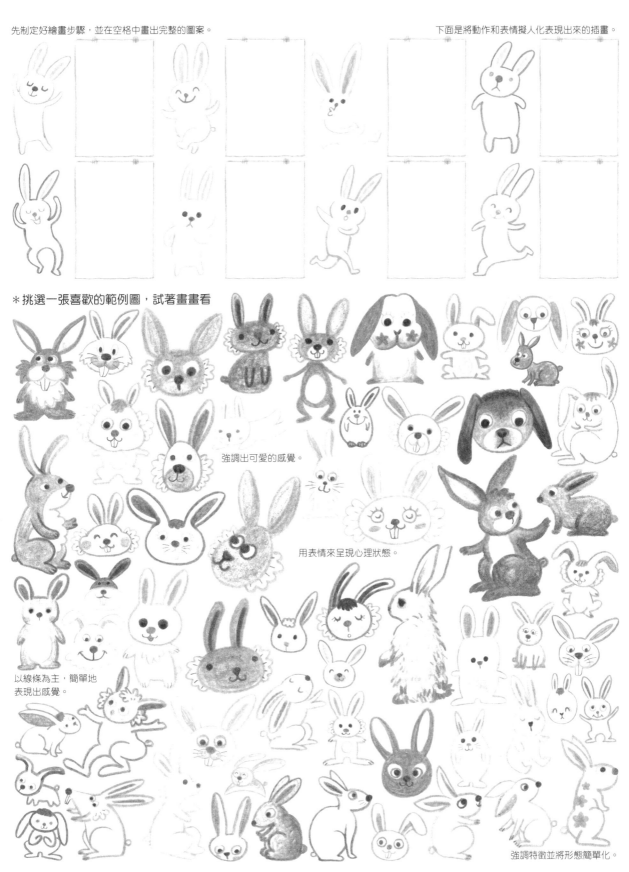

*挑選一張喜歡的範例圖，試著畫畫看

強調出可愛的感覺。

用表情來呈現心理狀態。

以線條為主，簡單地
表現出感覺。

強調特徵並將形態簡單化。

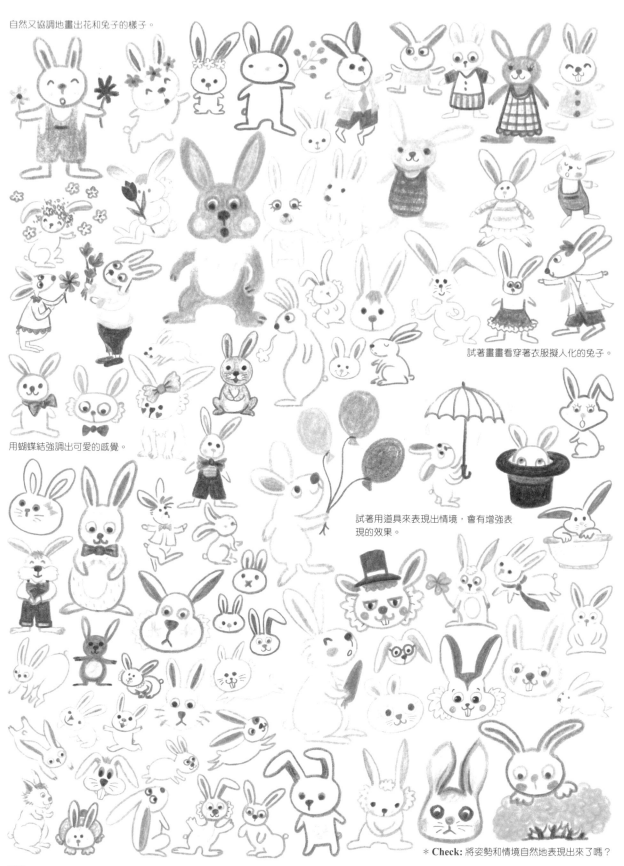

自然又協調地畫出花和兔子的樣子。

試著畫畫看穿著衣服擬人化的兔子。

用蝴蝶結強調出可愛的感覺。

試著用道具來表現出情境，會有增強表現的效果。

* **Check:** 將姿勢和情境自然地表現出來了嗎？

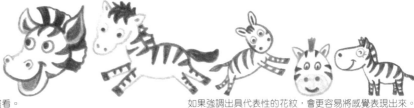

斑馬

白色和黑色形成強烈的對比。

空格中有淡淡的草圖，請跟著繪畫步驟試著畫畫看。

如果強調出具代表性的花紋，會更容易將感覺表現出來。

先制定好繪畫步驟後再開始動手畫。

將形態簡單化。

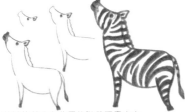

花紋的部分在收尾的階段再畫出來。

把樣子畫得圓滾滾的，表現出可愛的感覺。

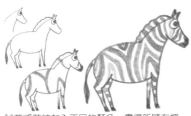

試著將花紋加入不同的顏色，畫得新穎有趣。

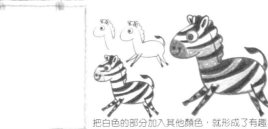

把白色的部分加入其他顏色，就形成了有趣的插畫。

＊挑選一張喜歡的範例圖，試著畫畫看

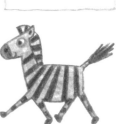

將複雜的花紋簡單地表現出來。

用各種不同的顏色畫出來也會成為有趣的插畫，不一定要是真實的形態或顏色。

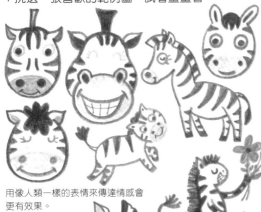

用像人類一樣的表情來傳達情感會更有效果。

用擬人化方式畫出來也很有趣，能更加容易地傳達出內容。

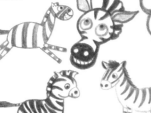

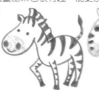

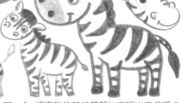

＊ **Check:** 將複雜的花紋簡單地表現出來了嗎？

老虎、獅子、豹、獵豹

這裡將要介紹給人兇猛形象的猛獸們。

空格中有淡淡的草圖，請跟著繪畫步驟試著畫畫看。

雖然是形象兇猛的動物，但也可以可愛地表現出來。

試著畫畫看有趣的表情。

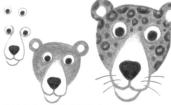
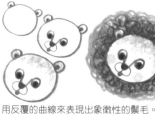

強調出象徵性的花紋和銳利的眼神。

花紋在收尾的階段再畫出來。

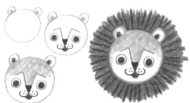
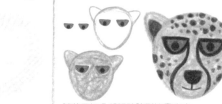

用反覆的曲線來表現出象徵性的鬃毛。

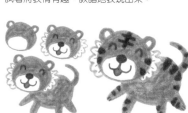

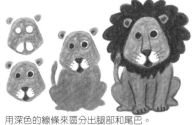

試著將表情有趣、詼諧地表現出來。

試著用紅色將眼神強烈地畫出來。

試著將形態畫成圓滾滾可愛的模樣。

用深色的線條來區分出腿部和尾巴。

先制定好繪畫步驟，並在空格中畫出完整的圖案。

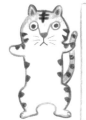

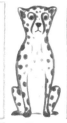

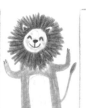

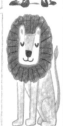

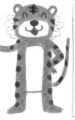
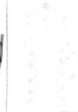

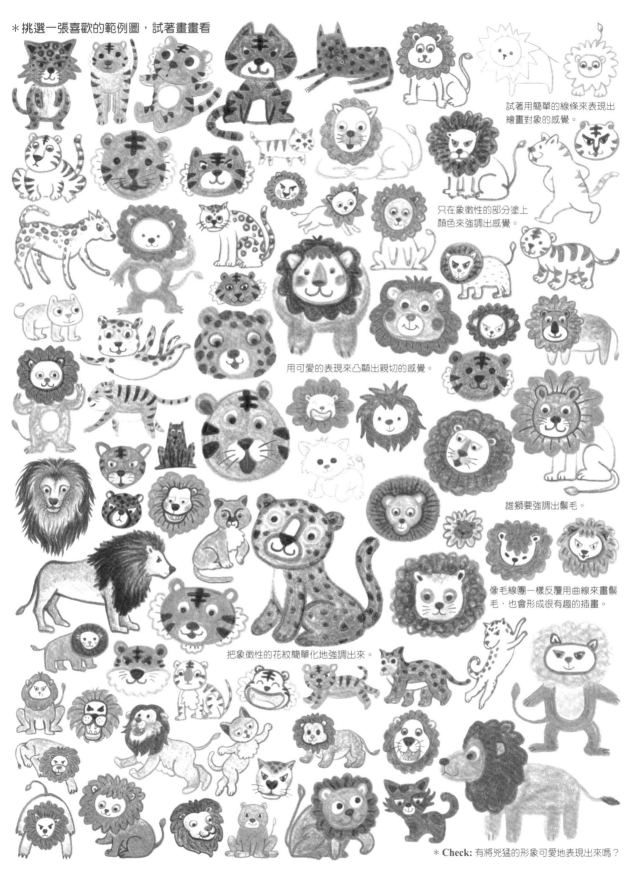

＊挑選一張喜歡的範例圖，試著畫畫看

試著用簡單的線條來表現出繪畫對象的感覺。

只在象徵性的部分塗上顏色來強調出感覺。

用可愛的表現來凸顯出親切的感覺。

雄獅要強調出鬃毛。

像毛線團一樣反覆用曲線來畫鬃毛，也會形成很有趣的插畫。

把象徵性的花紋簡單化地強調出來。

＊Check: 有將兇猛的形象可愛地表現出來嗎？

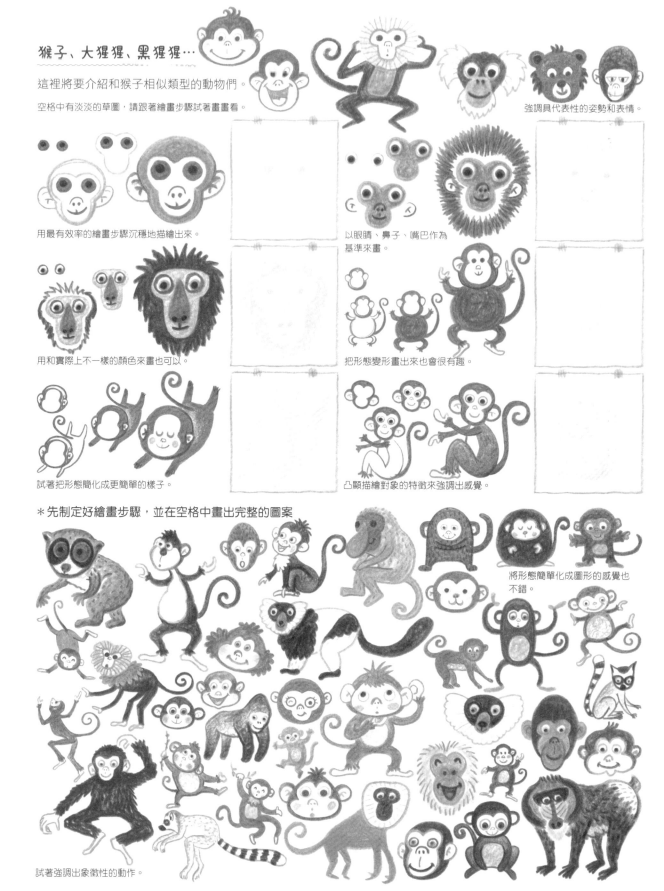

猴子、大猩猩、黑猩猩…

這裡將要介紹和猴子相似類型的動物們。

空格中有淡淡的草圖，請跟著繪畫步驟試著畫畫看。

強調具代表性的姿勢和表情。

用最有效率的繪畫步驟沉穩地描繪出來。

以眼睛、鼻子、嘴巴作為基準來畫。

用和實際上不一樣的顏色來畫也可以。

把形態變形畫出來也會很有趣。

試著把形態簡化成更簡單的樣子。

凸顯描繪對象的特徵來強調出感覺。

＊先制定好繪畫步驟，並在空格中畫出完整的圖案

將形態簡單化成圖形的感覺也不錯。

試著強調出象徵性的動作。

試著用短直條來表現出形態和質感。

稍微留出一點空白的間隔後塗上顏色，會有讓插畫看起來更清爽的效果。

將形態簡單化強調出感覺。

試著反覆畫出曲線來表現毛的質感，要能表現出多種不一樣的感覺。

＊Check: 有將象徵性的模樣和行動強調出來了嗎？

大象、長頸鹿、犀牛、河馬

這裡將要介紹體型較大的野生動物們。
空格中有淡淡的草圖，請跟著繪畫步驟試著畫畫看。

要先用簡單又有效率的表現方法來制定繪畫步驟。

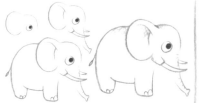

用基本線條將形態簡單化地畫出來。

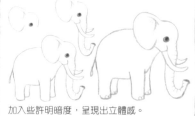

加入些許明暗度，呈現出立體感。

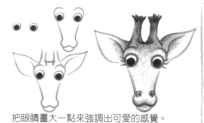

把眼睛畫大一點來強調出可愛的感覺。

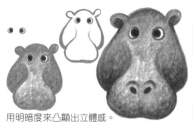

用明暗度來凸顯出立體感。

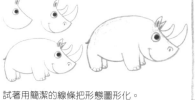

試著用簡潔的線條把形態圖形化。

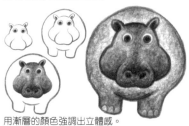

用漸層的顏色強調出立體感。

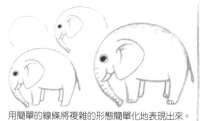

用簡單的線條將複雜的形態簡單化地表現出來。

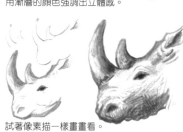

試著像素描一樣畫畫看。

先制定好繪畫步驟，並在空格中畫出完整的圖案。

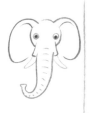

 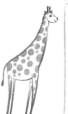 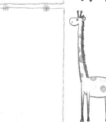

畫出整體形態之後簡單地加入一些明暗。

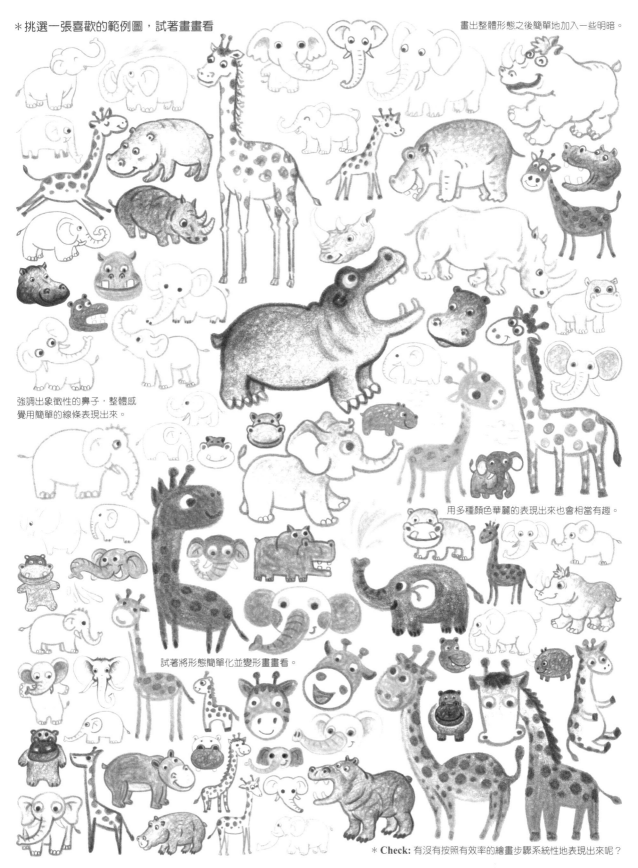

強調出象徵性的鼻子，整體感
覺用簡單的線條表現出來。

用多種顏色華麗的表現出來也會相當有趣。

試著將形態簡單化並變形畫畫看。

＊**Check:** 有沒有按照有效率的繪畫步驟系統性地表現出來呢？

熊、熊貓

試著畫出不同的表情和動作。

空格中有淡淡的草圖，請跟著繪畫步驟試著畫畫看。

比起寫實感，整體感覺更加重要。

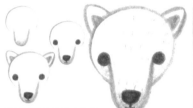

用簡單的線條畫出形態。

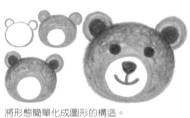

將形態簡單化成圖形的構造。

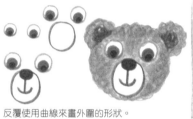

反覆使用曲線來畫外圍的形狀。

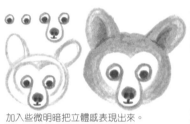

加入些微明暗把立體感表現出來。

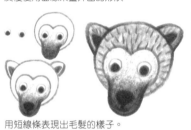

用短線條表現出毛髮的樣子。

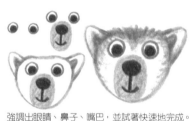

強調出眼睛、鼻子、嘴巴，並試著快速地完成。

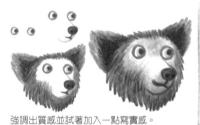

強調出質感並試著加入一點寫實感。

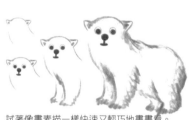

試著像畫素描一樣快速又輕巧地畫畫看。

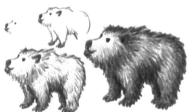

嘗試在黑色的素描上用短線條加上顏色。

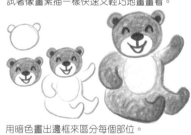

用暗色畫出邊框來區分每個部位。

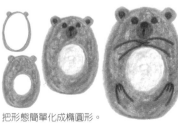

把形態簡單化成橢圓形。

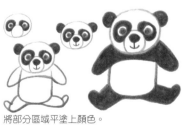

將部分區域平塗上顏色。

先制定好繪畫步驟，並在空格中畫出完整的圖案。

下面是可以用較少顏色簡單完成的插畫。

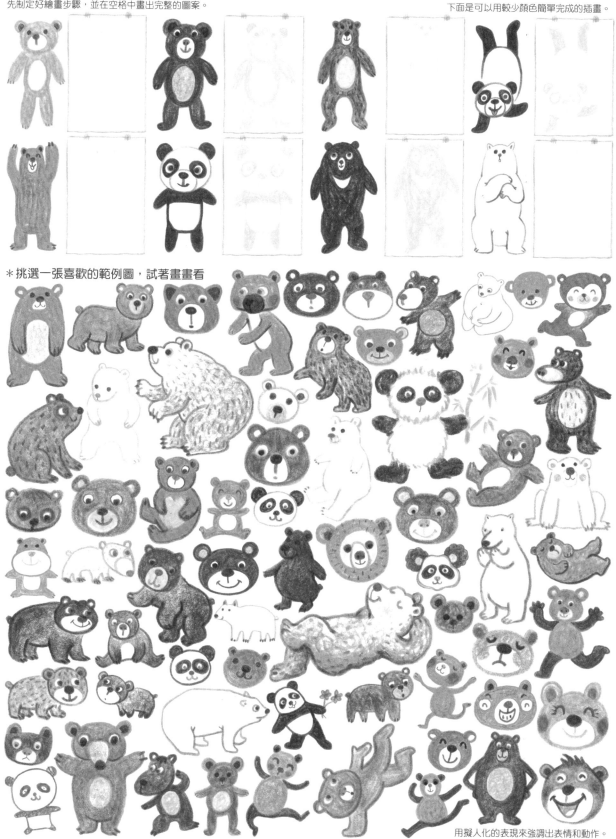

＊挑選一張喜歡的範例圖，試著畫畫看

用擬人化的表現來強調出表情和動作。

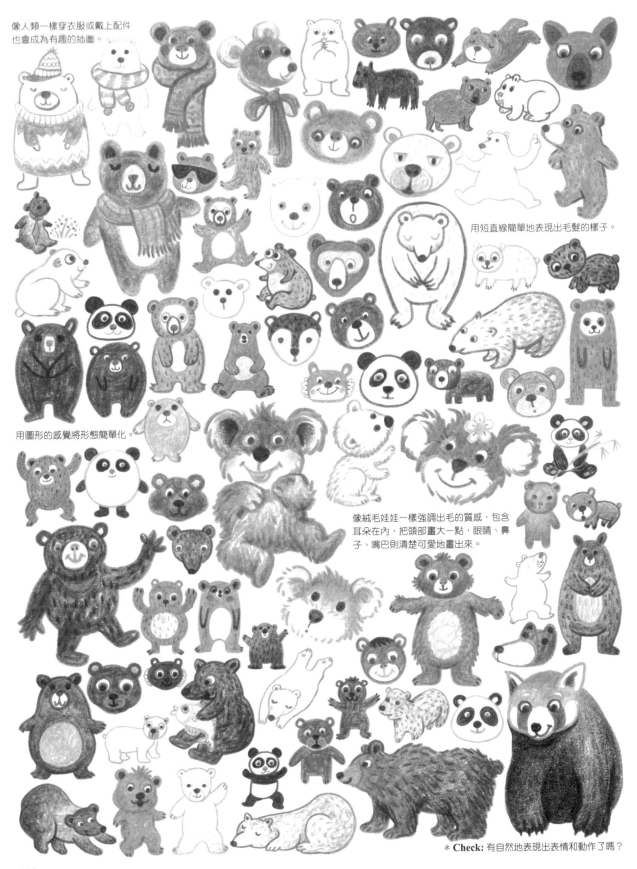

像人類一樣穿衣服或戴上配件
也會成為有趣的插圖。

用短直線簡單地表現出毛髮的樣子。

用圖形的感覺將形態簡單化。

像絨毛娃娃一樣強調出毛的質感,包含
耳朵在內,把頭部畫大一點,眼睛、鼻
子、嘴巴則清楚可愛地畫出來。

* **Check:** 有自然地表現出表情和動作了嗎?

無尾熊、袋鼠

試著畫畫看居住在澳洲的無尾熊和袋鼠。

空格中有淡淡的草圖，請跟著繪畫步驟試著畫畫看。

要能有效地表現出特徵。

簡單地平塗上顏色。

用些許明暗度來表現出立體感。

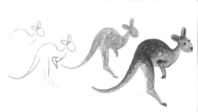

專注在表現出質感，像素描一樣畫出來。

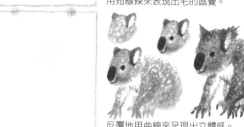

用短線條來表現出毛的感覺。

反覆地用曲線加入漸層的效果。

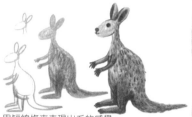

反覆地用曲線來呈現出立體感。

＊挑選一張喜歡的範例圖，試著畫畫看

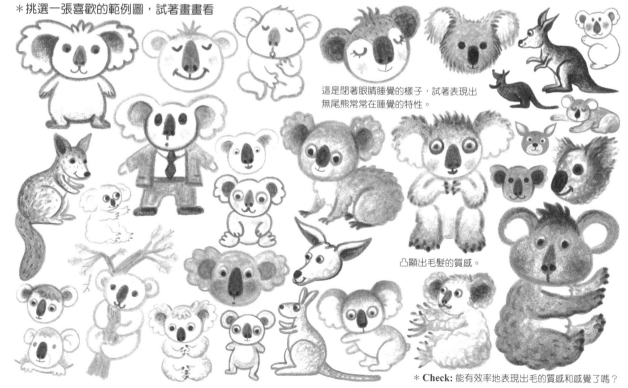

這是閉著眼睛睡覺的樣子，試著表現出無尾熊常在睡覺的特性。

凸顯出毛髮的質感。

＊ Check: 能有效率地表現出毛的質感和感覺了嗎？

浣熊、松鼠、臭鼬…

這裡將要介紹浣熊、松鼠和臭鼬，還有和他們相似類型的動物們。

空格中有淡淡的草圖，請跟著繪畫步驟試著畫畫看。 先制定好繪畫步驟，然後不要猶豫地開始動手畫。

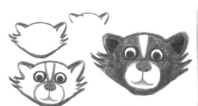

先將外型畫出來，並將面均勻塗上顏色。

一邊確認整體協調感一邊畫。

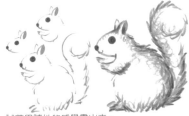

試著用隨性的感覺畫出來。

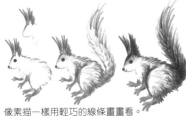

只用黑色快速地畫出來。

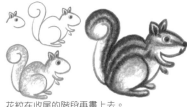

用曲線來塑造出整體形態。

像素描一樣用輕巧的線條畫畫看。

花紋在收尾的階段再畫上去。

跟著面的弧度畫出線條。

先制定好繪畫步驟，並在空格中畫出完整的圖案。

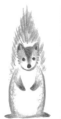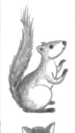

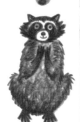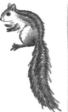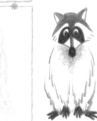

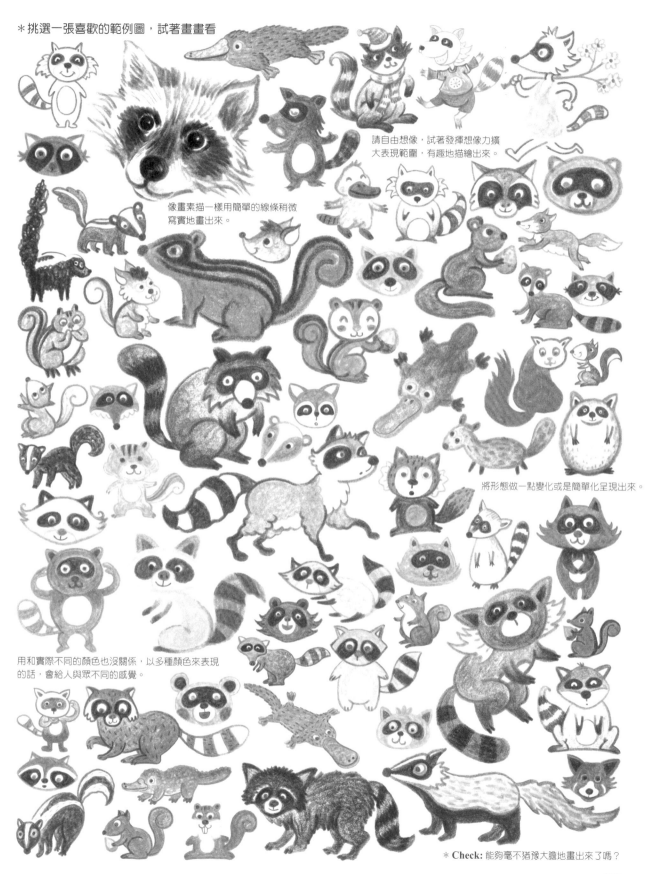

＊挑選一張喜歡的範例圖，試著畫畫看

請自由想像，試著發揮想像力擴大表現範圍，有趣地描繪出來。

像畫素描一樣用簡單的線條稍微寫實地畫出來。

將形態做一點變化或是簡單化呈現出來。

用和實際不同的顏色也沒關係，以多種顏色來表現的話，會給人與眾不同的感覺。

＊Check: 能夠毫不猶豫大膽地畫出來了嗎？

119

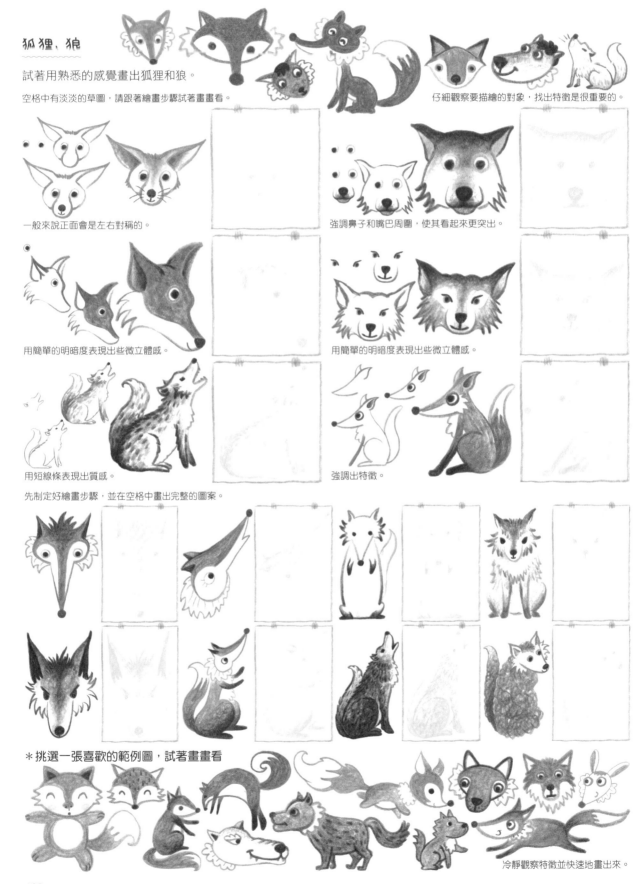

狐狸、狼

試著用熟悉的感覺畫出狐狸和狼。

空格中有淡淡的草圖，請跟著繪畫步驟試著畫畫看。

仔細觀察要描繪的對象，找出特徵是很重要的。

一般來說正面會是左右對稱的。

強調鼻子和嘴巴周圍，使其看起來更突出。

用簡單的明暗度表現出些微立體感。

用簡單的明暗度表現出些微立體感。

用短線條表現出質感。

強調出特徵。

先制定好繪畫步驟，並在空格中畫出完整的圖案。

＊挑選一張喜歡的範例圖，試著畫畫看

冷靜觀察特徵並快速地畫出來。

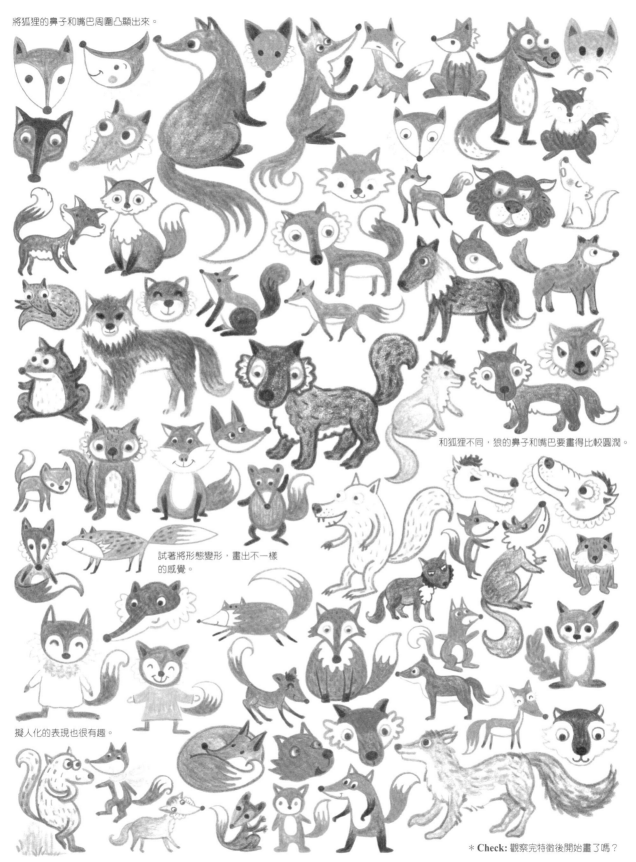

將狐狸的鼻子和嘴巴周圍凸顯出來。

和狐狸不同，狼的鼻子和嘴巴要畫得比較圓潤。

試著將形態變形，畫出不一樣的感覺。

擬人化的表現也很有趣。

* Check: 觀察完特徵後開始畫了嗎？

121

刺蝟、水獺、土撥鼠、老鼠…

試著把小動物們畫得很可愛。

空格中有淡淡的草圖，請跟著繪畫步驟試著畫畫看。

如果是不喜歡的動物，請試著將牠圖形化後可愛地表現出來，會很有新鮮感。

用圖形化的感覺來將形態簡單化。

簡單地表現出感覺。

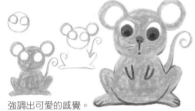

強調出可愛的感覺。

強調出特徵並將其簡單化。

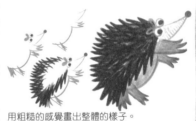

用淺灰色疊塗上去，表現出光滑的質感。

用粗糙的感覺畫出整體的樣子。

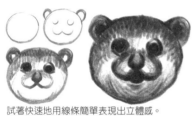

試著快速地用線條簡單表現出立體感。

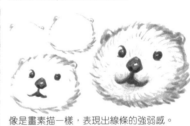

像是畫素描一樣，表現出線條的強弱感。

先制定好繪畫步驟，並在空格中畫出完整的圖案。

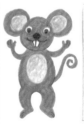

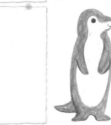

122

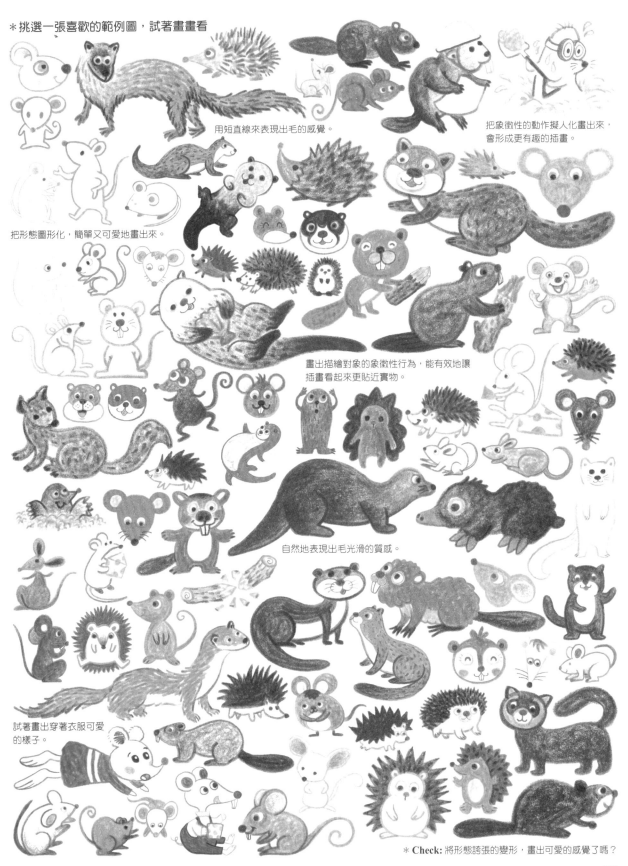

＊挑選一張喜歡的範例圖，試著畫畫看

用短直線來表現出毛的感覺。

把象徵性的動作擬人化畫出來，會形成更有趣的插畫。

把形態圖形化，簡單又可愛地畫出來。

畫出描繪對象的象徵性行為，能有效地讓插畫看起來更貼近實物。

自然地表現出毛光滑的質感。

試著畫出穿著衣服可愛的樣子。

＊ **Check:** 將形態誇張的變形，畫出可愛的感覺了嗎？

雞和小雞

試著畫出雞和小雞不同的行為和模樣。

空格中有淡淡的草圖，請跟著繪畫步驟試著畫畫看。

要將複雜的羽毛的顏色和模樣簡單化地表現出來。

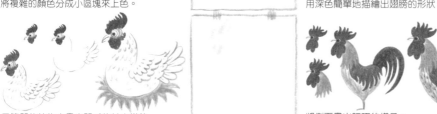

簡單的把基本的樣子畫出來。

試著把形態稍微變形。

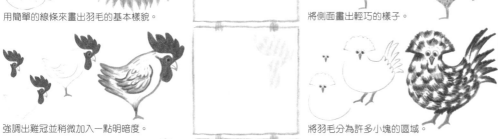

將複雜的顏色分成小區塊來上色。

用深色簡單地描繪出翅膀的形狀。

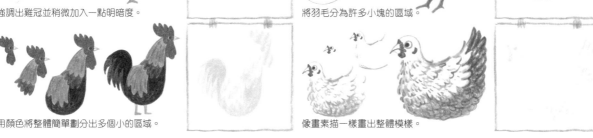

用簡單的線條來畫出羽毛的基本樣貌。

將側面畫出輕巧的樣子。

強調出雞冠並稍微加入一點明暗度。

將羽毛分為許多小塊的區域。

用顏色將整體簡單劃分出多個小的區域。

像畫素描一樣畫出整體模樣。

先制定好繪畫步驟，並在空格中畫出完整的圖案。

下面有很多小雞，請試著快速輕巧地畫出來吧。

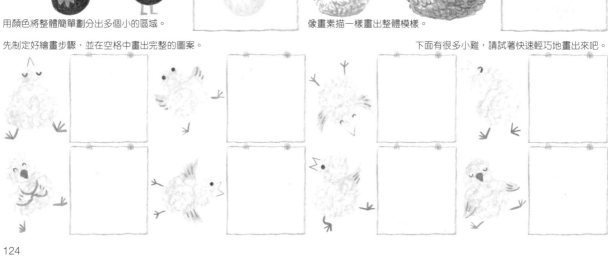

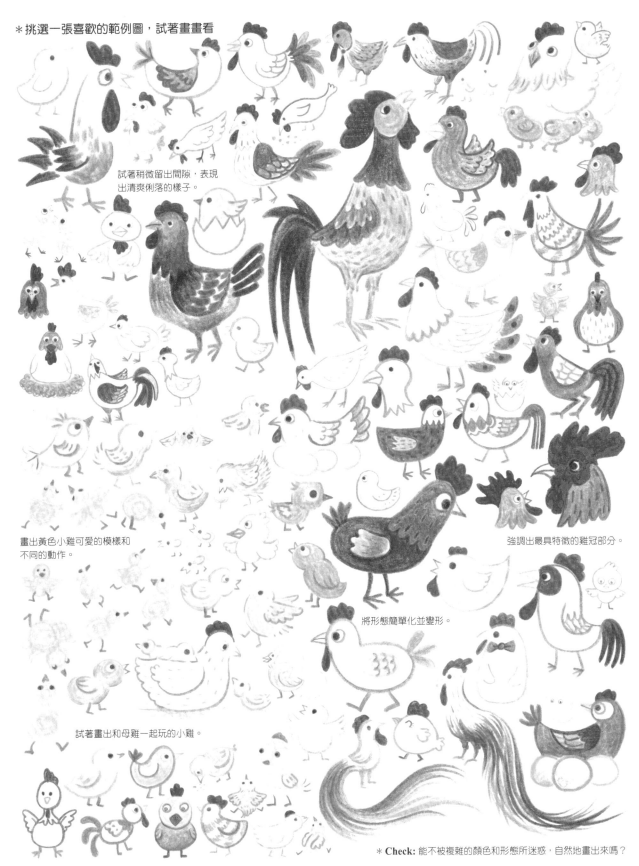

＊挑選一張喜歡的範例圖，試著畫畫看

試著稍微留出間隙，表現出清爽俐落的樣子。

畫出黃色小雞可愛的模樣和不同的動作。

試著畫出和母雞一起玩的小雞。

將形態簡單化並變形。

強調出最具特徵的雞冠部分。

＊ **Check:** 能不被複雜的顏色和形態所迷惑，自然地畫出來嗎？

125

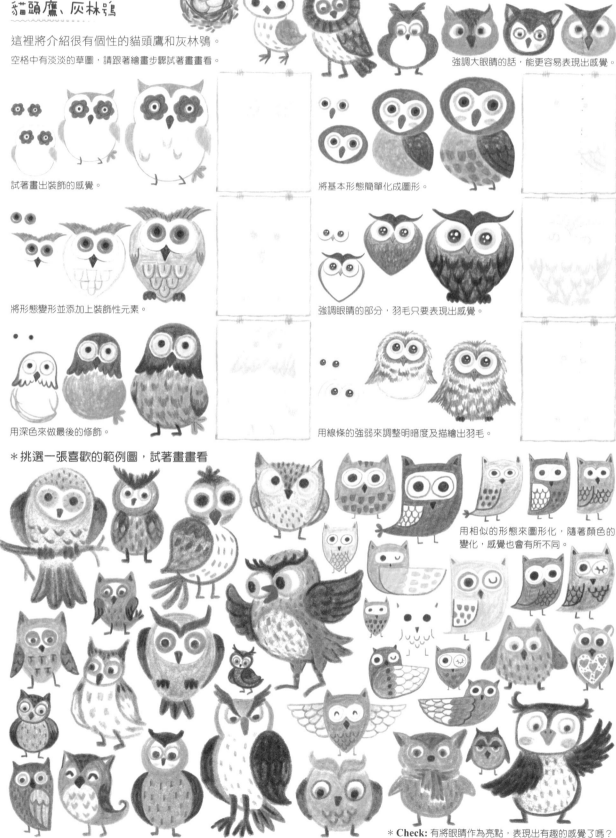

貓頭鷹、灰林鴞

這裡將介紹很有個性的貓頭鷹和灰林鴞。
空格中有淡淡的草圖，請跟著繪畫步驟試著畫畫看。

強調大眼睛的話，能更容易表現出感覺。

試著畫出裝飾的感覺。

將基本形態簡單化成圖形。

將形態變形並添加上裝飾性元素。

強調眼睛的部分，羽毛只要表現出感覺。

用深色來做最後的修飾。

用線條的強弱來調整明暗度及描繪出羽毛。

＊挑選一張喜歡的範例圖，試著畫畫看

用相似的形態來圖形化，隨著顏色的變化，感覺也會有所不同。

＊ Check: 有將眼睛作為亮點，表現出有趣的感覺了嗎？

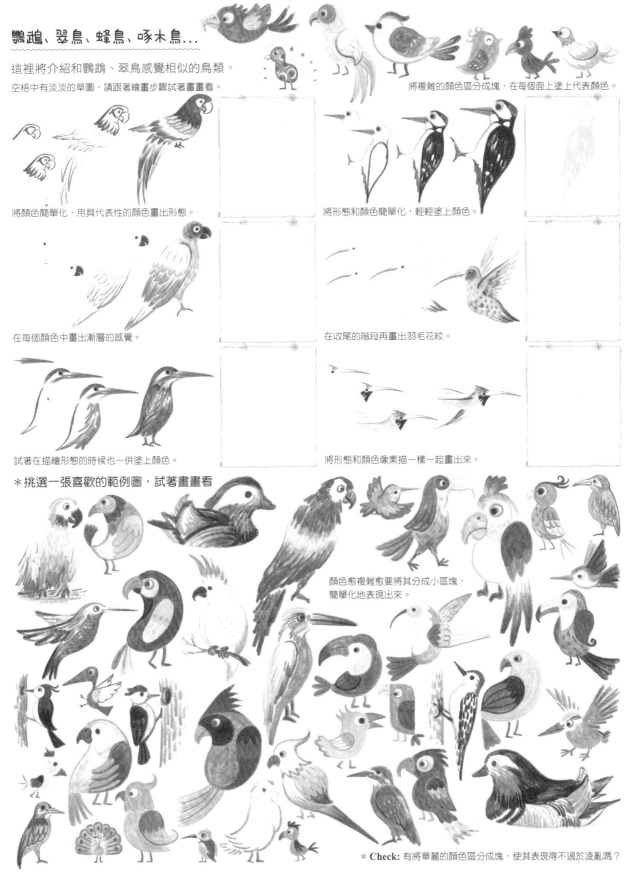

鸚鵡、翠鳥、蜂鳥、啄木鳥...

這裡將介紹和鸚鵡、翠鳥感覺相似的鳥類。

空格中有淡淡的草圖，請跟著繪畫步驟試著畫畫看。

將複雜的顏色區分成塊，在每個面上塗上代表顏色。

將顏色簡單化，用具代表性的顏色畫出形態。

將形態和顏色簡單化，輕輕塗上顏色。

在每個顏色中畫出漸層的感覺。

在收尾的階段再畫出羽毛花紋。

試著在描繪形態的時候也一併塗上顏色。

將形態和顏色像素描一樣一起畫出來。

* 挑選一張喜歡的範例圖，試著畫畫看

顏色愈複雜愈要將其分成小區塊，
簡單化地表現出來。

* **Check:** 有將華麗的顏色區分成塊，使其表現得不過於凌亂嗎？

127

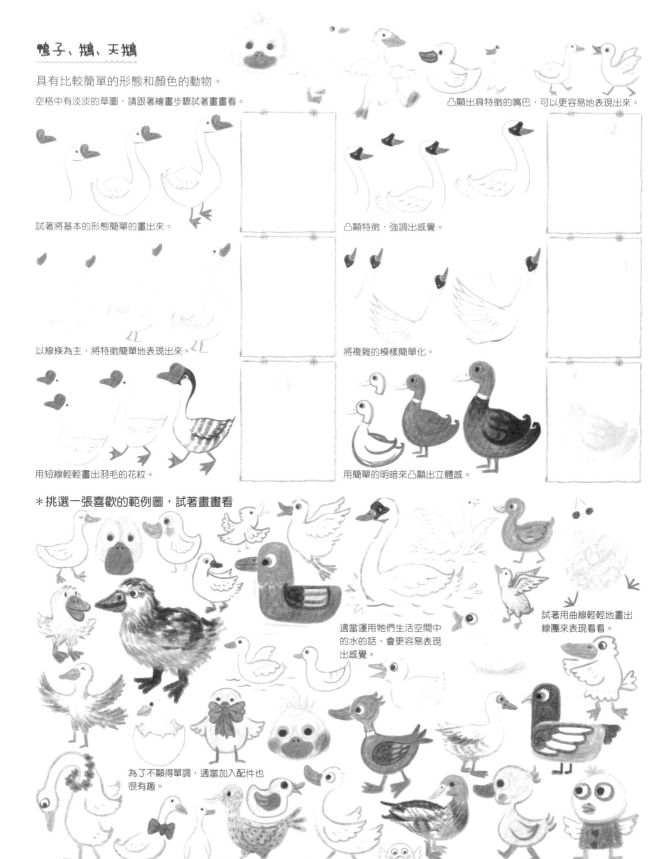

鴨子、鵝、天鵝

具有比較簡單的形態和顏色的動物。

空格中有淡淡的草圖，請跟著繪畫步驟試著畫畫看。

凸顯出具特徵的嘴巴，可以更容易地表現出來。

試著將基本的形態簡單的畫出來。

凸顯特徵，強調出感覺。

以線條為主，將特徵簡單地表現出來。

將複雜的模樣簡單化。

用短線輕輕畫出羽毛的花紋。

用簡單的明暗來凸顯出立體感。

＊挑選一張喜歡的範例圖，試著畫畫看

適當運用牠們生活空間中的水的話，會更容易表現出感覺。

試著用曲線輕輕地畫出線團來表現看看。

為了不顯得單調，適當加入配件也很有趣。

＊ **Check:** 有以形態為主強調出嘴型並表現出來嗎？

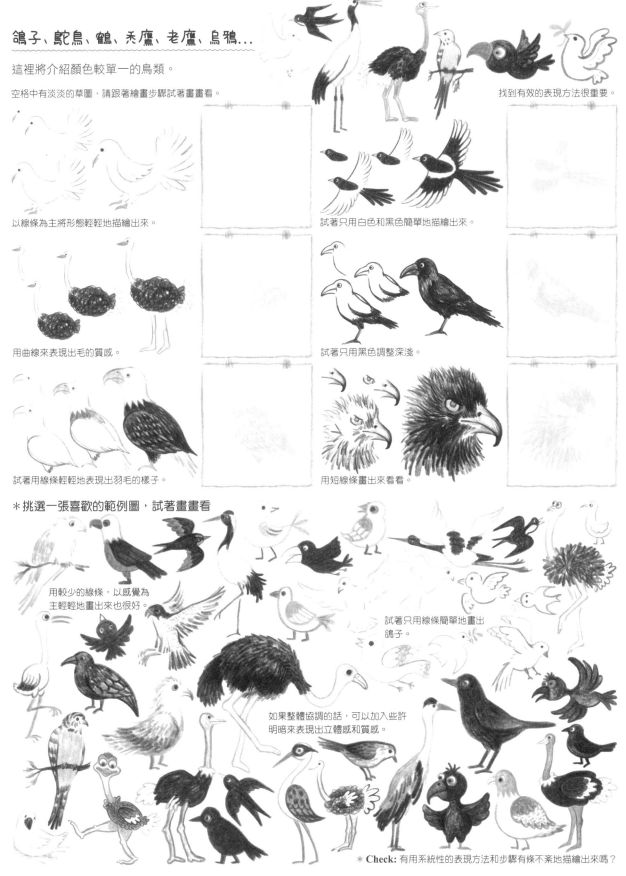

鴿子、鴕鳥、鶴、禿鷹、老鷹、烏鴉...

這裡將介紹顏色較單一的鳥類。

空格中有淡淡的草圖,請跟著繪畫步驟試著畫畫看。

找到有效的表現方法很重要。

以線條為主將形態輕輕地描繪出來。

試著只用白色和黑色簡單地描繪出來。

用曲線來表現出毛的質感。

試著只用黑色調整深淺。

試著用線條輕輕地表現出羽毛的樣子。

用短線條畫出來看看。

*挑選一張喜歡的範例圖,試著畫畫看

用較少的線條,以感覺為
主輕輕地畫出來也很好。

試著只用線條簡單地畫出
鴿子。

如果整體協調的話,可以加入些許
明暗來表現出立體感和質感。

* Check: 有用系統性的表現方法和步驟有條不紊地描繪出來嗎?

簡單又快速地畫出不同種類的鳥

想輕鬆地畫出各種不同種類的鳥。

空格中有淡淡的草圖，請跟著繪畫步驟試著畫畫看。

必須要用最能凸顯出特徵的方法來畫。

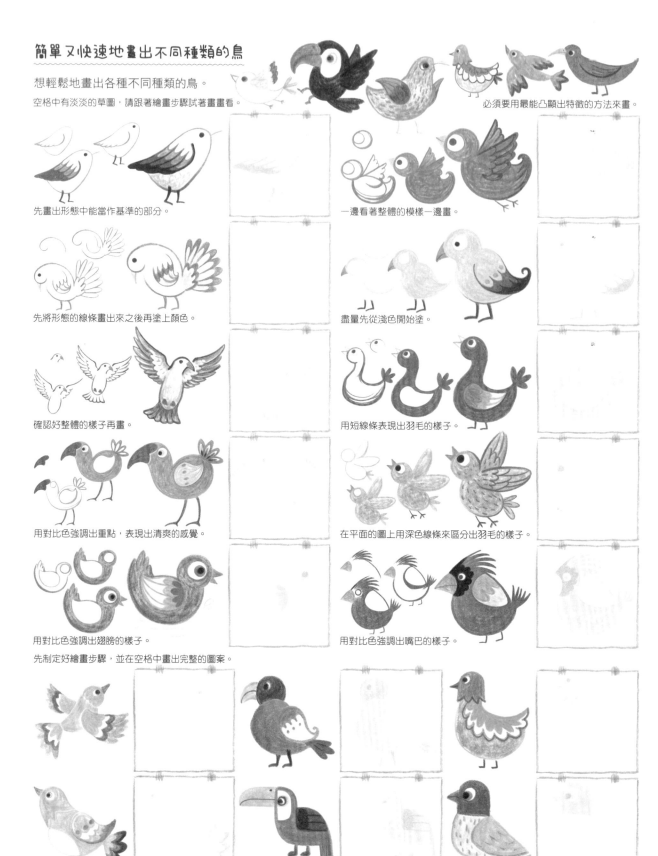

先畫出形態中能當作基準的部分。

一邊看著整體的模樣一邊畫。

先將形態的線條畫出來之後再塗上顏色。

盡量先從淺色開始塗。

確認好整體的樣子再畫。

用短線條表現出羽毛的樣子。

用對比色強調出重點，表現出清爽的感覺。

在平面的圖上用深色線條來區分出羽毛的樣子。

用對比色強調出翅膀的樣子。

用對比色強調出嘴巴的樣子。

先制定好繪畫步驟，並在空格中畫出完整的圖案。

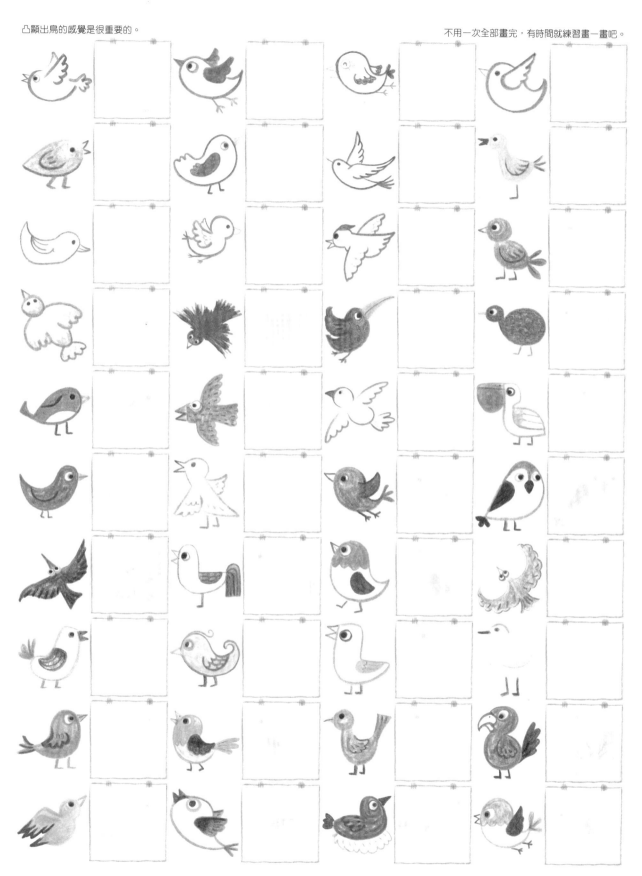

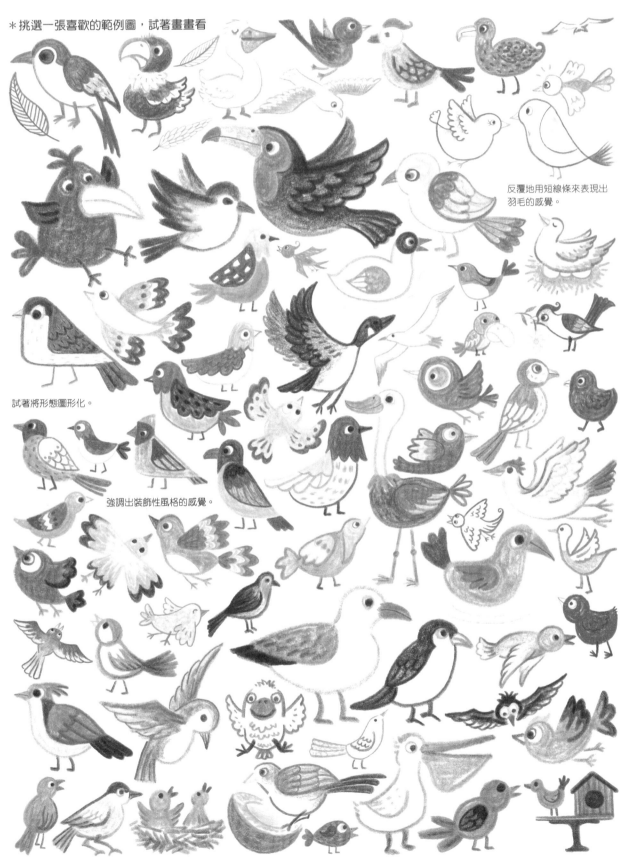

＊挑選一張喜歡的範例圖，試著畫畫看

反覆地用短線條來表現出羽毛的感覺。

試著將形態圖形化。

強調出裝飾性風格的感覺。

132

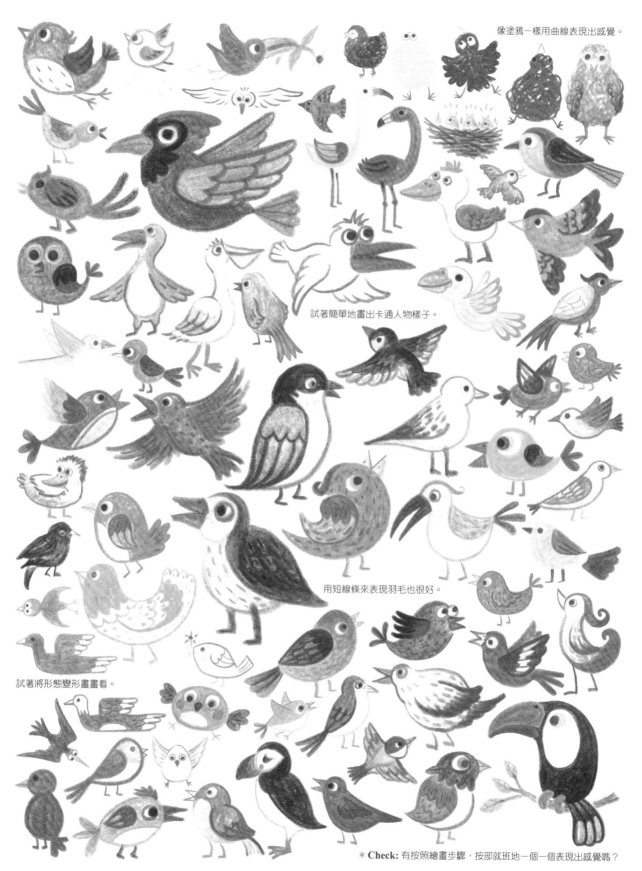

像塗鴉一樣用曲線表現出感覺。

試著簡單地畫出卡通人物樣子。

用短線條來表現羽毛也很好。

試著將形態變形畫畫看。

* **Check:** 有按照繪畫步驟，按部就班地一個一個表現出感覺嗎？

133

青蛙、烏龜、變色龍、鱷魚、蝙蝠、蛇…

這裡將介紹青蛙、蝙蝠等多種爬行類動物。

空格中有淡淡的草圖，請跟著繪畫步驟試著畫畫看。

要將複雜的形態和顏色簡單化。

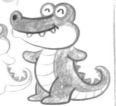

以眼睛為基準，構成整體形態。

將形態簡單化。

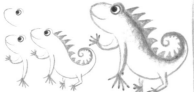

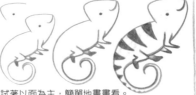

用對比色強調出華麗感。

試著以面為主，簡單地畫畫看。

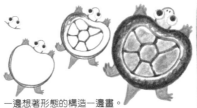 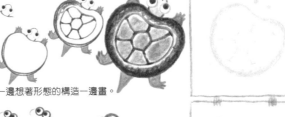

稍微加入一點明暗度來凸顯出立體感。

一邊想著形態的構造一邊畫。

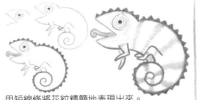

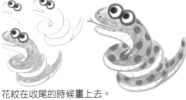

用短線條將花紋精簡地表現出來。

花紋在收尾的時候畫上去。

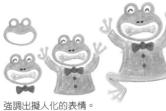

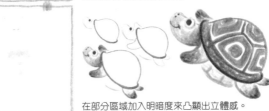

強調出擬人化的表情。

在部分區域加入明暗度來凸顯出立體感。

先制定好繪畫步驟，並在空格中畫出完整的圖案。

 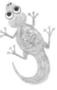 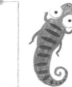

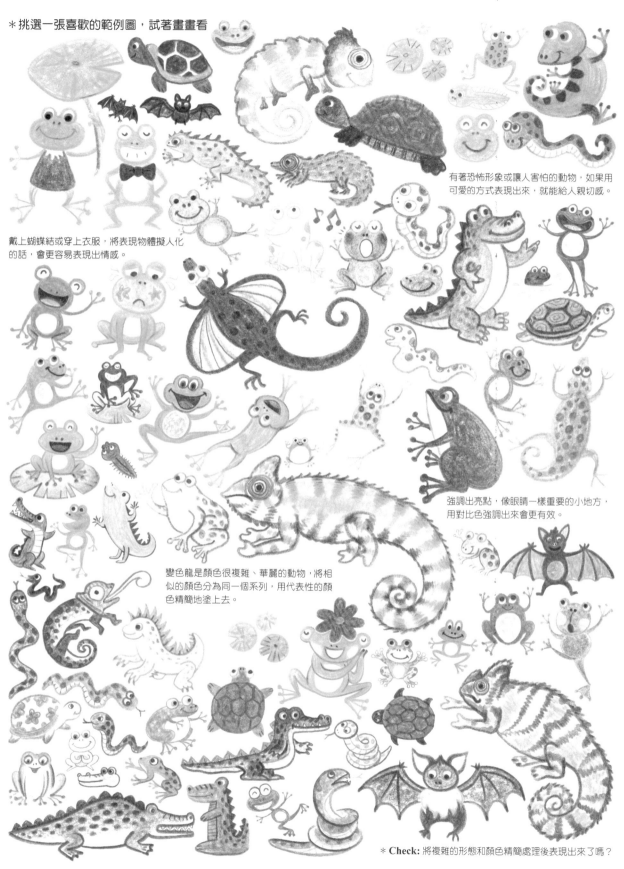

＊挑選一張喜歡的範例圖，試著畫畫看

有著恐怖形象或讓人害怕的動物，如果用可愛的方式表現出來，就能給人親切感。

戴上蝴蝶結或穿上衣服，將表現物體擬人化的話，會更容易表現出情感。

強調出亮點，像眼睛一樣重要的小地方，用對比色強調出來會更有效。

變色龍是顏色很複雜、華麗的動物，將相似的顏色分為同一個系列，用代表性的顏色精簡地塗上去。

＊Check: 將複雜的形態和顏色精簡處理後表現出來了嗎？

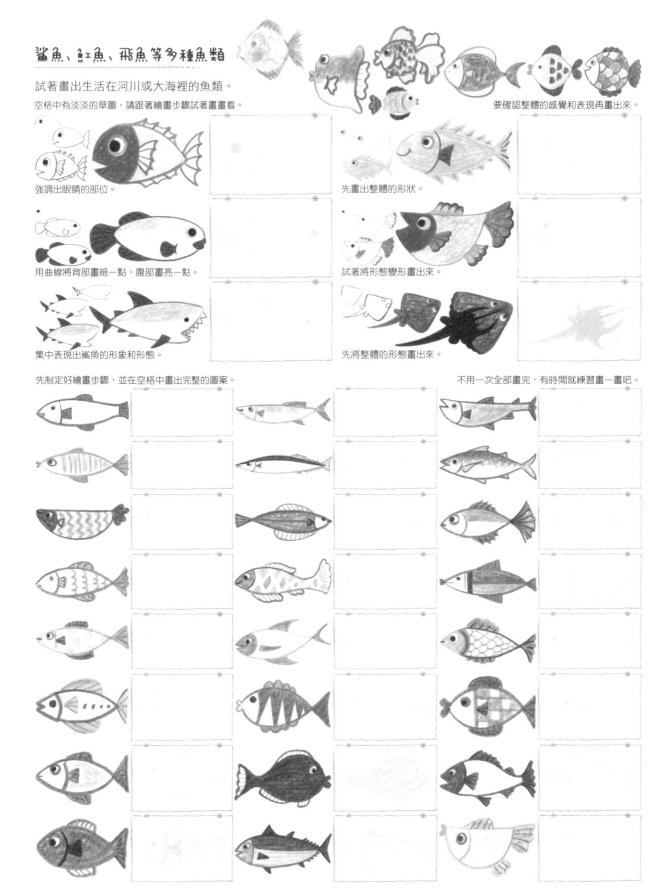

鯊魚、魟魚、飛魚等多種魚類

試著畫出生活在河川或大海裡的魚類。

空格中有淡淡的草圖，請跟著繪畫步驟試著畫畫看。　　　　　　　　　　　　　　要確認整體的感覺和表現再畫出來。

強調出眼睛的部位。

先畫出整體的形狀。

用曲線將背部畫暗一點，腹部畫亮一點。

試著將形態變形畫出來。

集中表現出鯊魚的形象和形態。

先將整體的形態畫出來。

先制定好繪畫步驟，並在空格中畫出完整的圖案。　　　　　　　　　　　　不用一次全部畫完，有時間就練習畫一畫吧。

136

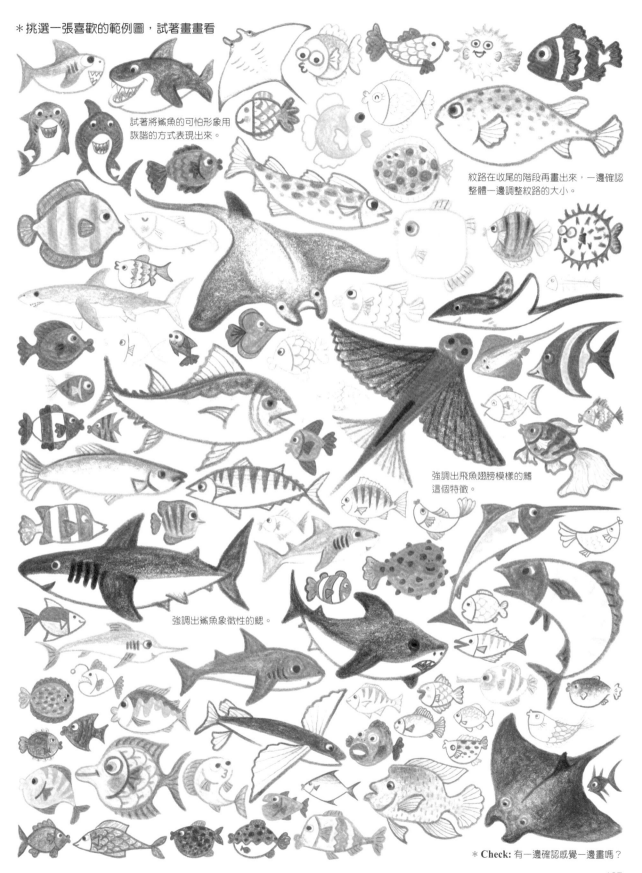

＊挑選一張喜歡的範例圖，試著畫畫看

試著將鯊魚的可怕形象用詼諧的方式表現出來。

紋路在收尾的階段再畫出來，一邊確認整體一邊調整紋路的大小。

強調出飛魚翅膀模樣的鰭這個特徵。

強調出鯊魚象徵性的鰓。

＊Check: 有一邊確認感覺一邊畫嗎？

137

企鵝、鯨魚、海狗、海象...

試著畫出生活在水中的魚類以外的動物。
空格中有淡淡的草圖，請跟著繪畫步驟試著畫畫看。

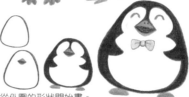

隨著感覺將形態變形或是簡單化。

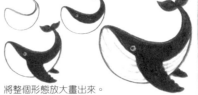

以臉部為基準畫出來。

從外圍的形狀開始畫。

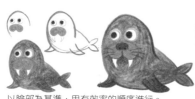

確認整體的模樣後再畫。

將整個形態放大畫出來。

以臉部為基準，用有效率的順序進行。

在收尾的階段用深色將各個部位區分出來。

＊挑選一張喜歡的範例圖，試著畫畫看

這是戴著蝴蝶結或穿著衣服的模樣，
擬人化的話感覺會更親近。

用圖形式的感覺把形態簡單化表現出來。

以簡單的明暗表現出立體感。

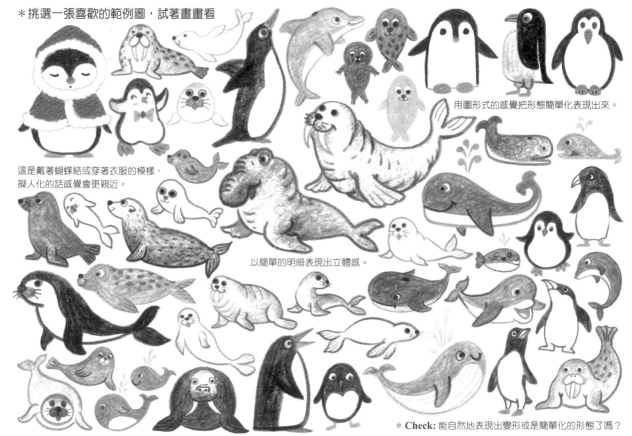

＊ **Check:** 能自然地表現出變形或是簡單化的形態了嗎？

蝴蝶

擁有多種華麗的花紋。

空格中有淡淡的草圖，請跟著繪畫步驟試著畫畫看。

集中於表現出翅膀的花紋。

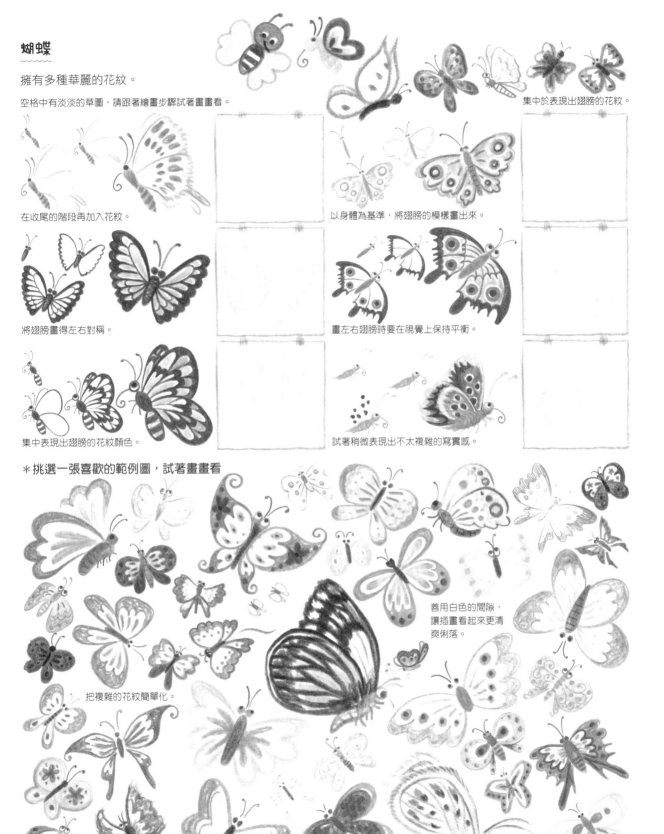

在收尾的階段再加入花紋。

以身體為基準，將翅膀的模樣畫出來。

將翅膀畫得左右對稱。

畫左右翅膀時要在視覺上保持平衡。

集中表現出翅膀的花紋顏色。

試著稍微表現出不太複雜的寫實感。

*挑選一張喜歡的範例圖，試著畫畫看

善用白色的間隙，
讓插畫看起來更清
爽俐落。

把複雜的花紋簡單化。

* Check: 整體畫得均衡協調嗎？

139

螢火蟲、螞蟻、金龜子、蠍子、鍬形蟲、蝸牛、幼蟲…

這裡將介紹蝸牛、蚯蚓等多種種類的昆蟲。

空格中有淡淡的草圖，請跟著繪畫步驟試著畫畫看。

必須畫出四肢自然和身體連結的樣子。

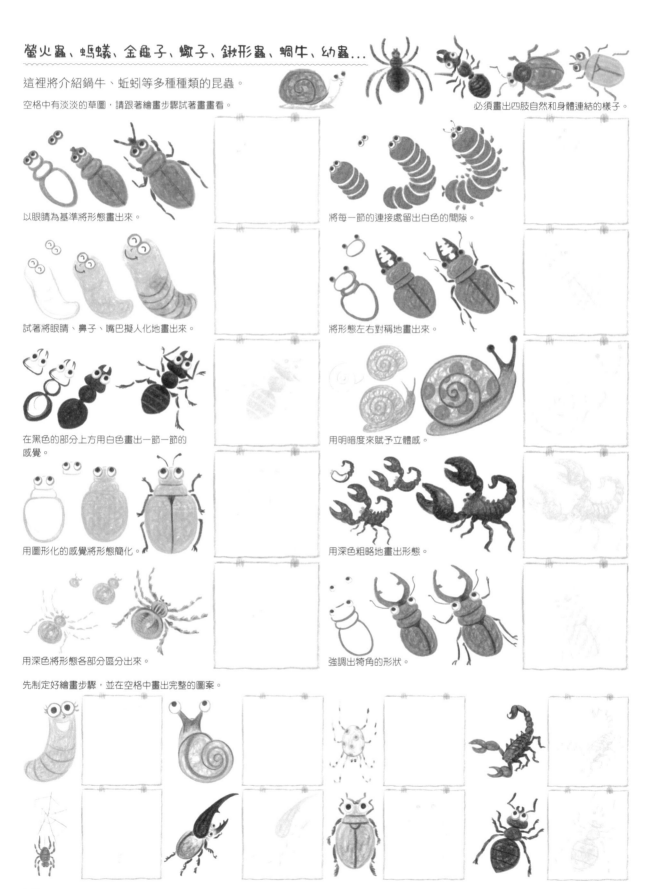

以眼睛為基準將形態畫出來。

將每一節的連接處留出白色的間隙。

試著將眼睛、鼻子、嘴巴擬人化地畫出來。

將形態左右對稱地畫出來。

在黑色的部分上方用白色畫出一節一節的感覺。

用明暗度來賦予立體感。

用圖形化的感覺將形態簡化。

用深色粗略地畫出形態。

用深色將形態各部分區分出來。

強調出犄角的形狀。

先制定好繪畫步驟，並在空格中畫出完整的圖案。

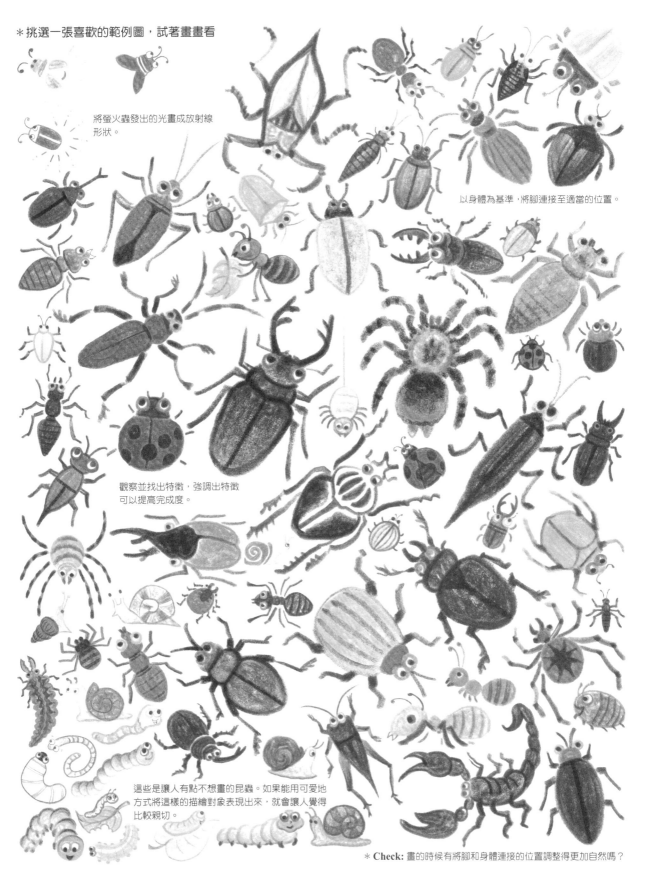

＊挑選一張喜歡的範例圖，試著畫畫看

將螢火蟲發出的光畫成放射線形狀。

以身體為基準，將腳連接至適當的位置。

觀察並找出特徵，強調出特徵可以提高完成度。

這些是讓人有點不想畫的昆蟲。如果能用可愛地方式將這樣的描繪對象表現出來，就會讓人覺得比較親切。

＊ **Check:** 畫的時候有將腳和身體連接的位置調整得更加自然嗎？

141

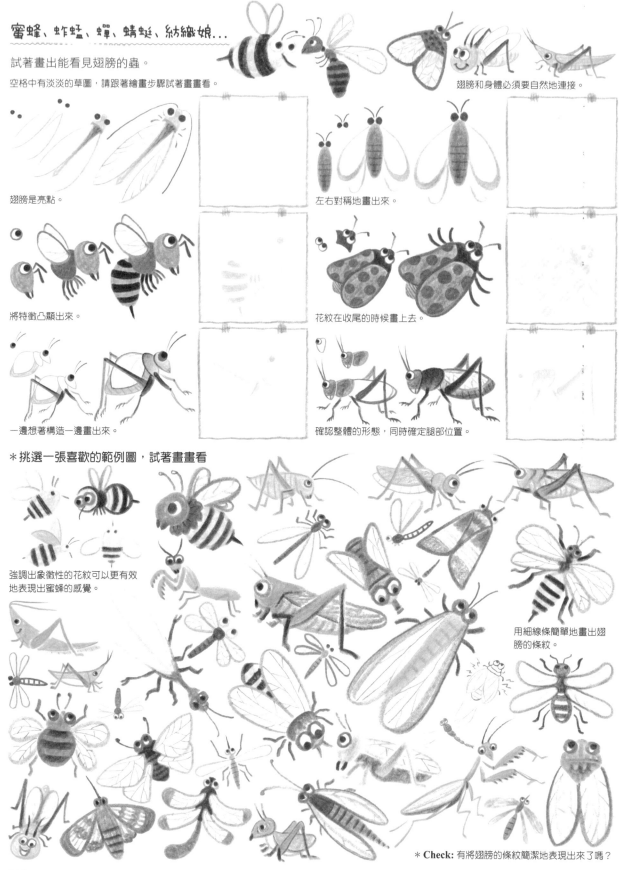

蜜蜂、蚱蜢、蟬、蜻蜓、紡織娘...

試著畫出能看見翅膀的蟲。

空格中有淡淡的草圖，請跟著繪畫步驟試著畫畫看。

翅膀和身體必須要自然地連接。

翅膀是亮點。

左右對稱地畫出來。

將特徵凸顯出來。

花紋在收尾的時候畫上去。

一邊想著構造一邊畫出來。

確認整體的形態，同時確定腿部位置。

＊挑選一張喜歡的範例圖，試著畫畫看

強調出象徵性的花紋可以更有效
地表現出蜜蜂的感覺。

用細線條簡單地畫出翅
膀的條紋。

＊ Check: 有將翅膀的條紋簡潔地表現出來了嗎？

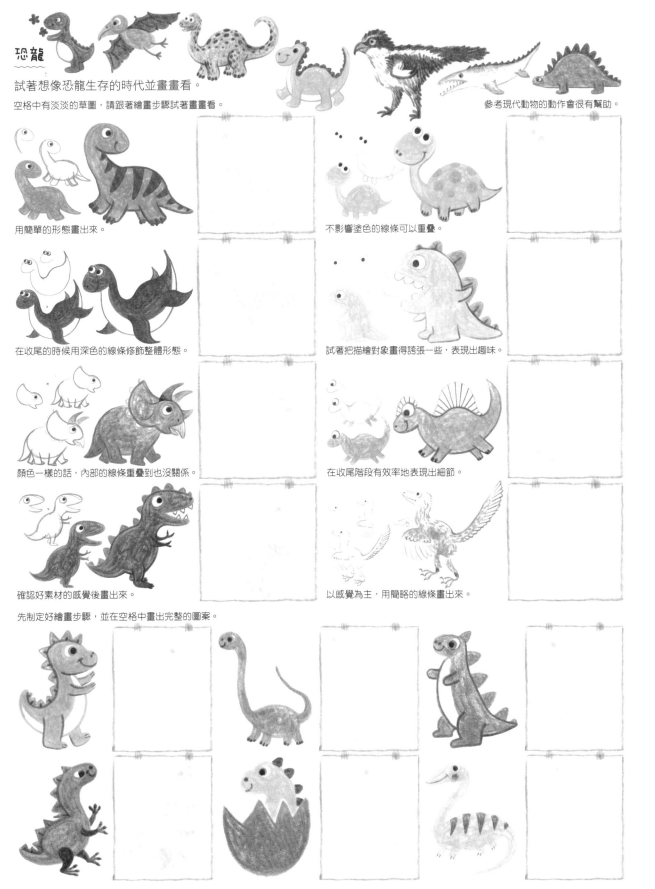

恐龍

試著想像恐龍生存的時代並畫畫看。

空格中有淡淡的草圖，請跟著繪畫步驟試著畫畫看。

參考現代動物的動作會很有幫助。

用簡單的形態畫出來。

不影響塗色的線條可以重疊。

在收尾的時候用深色的線條修飾整體形態。

試著把描繪對象畫得誇張一些，表現出趣味。

顏色一樣的話，內部的線條重疊到也沒關係。

在收尾階段有效率地表現出細節。

確認好素材的感覺後畫出來。

以感覺為主，用簡略的線條畫出來。

先制定好繪畫步驟，並在空格中畫出完整的圖案。

143

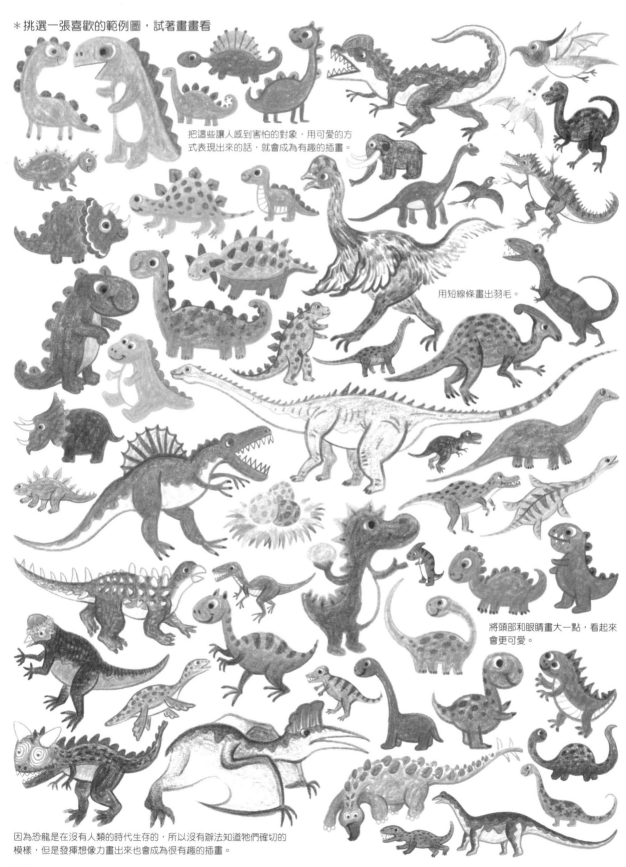

＊挑選一張喜歡的範例圖，試著畫畫看

把這些讓人感到害怕的對象，用可愛的方式表現出來的話，就會成為有趣的插畫。

用短線條畫出羽毛。

將頭部和眼睛畫大一點，看起來會更可愛。

因為恐龍是在沒有人類的時代生存的，所以沒有辦法知道牠們確切的模樣，但是發揮想像力畫出來也會成為很有趣的插畫。

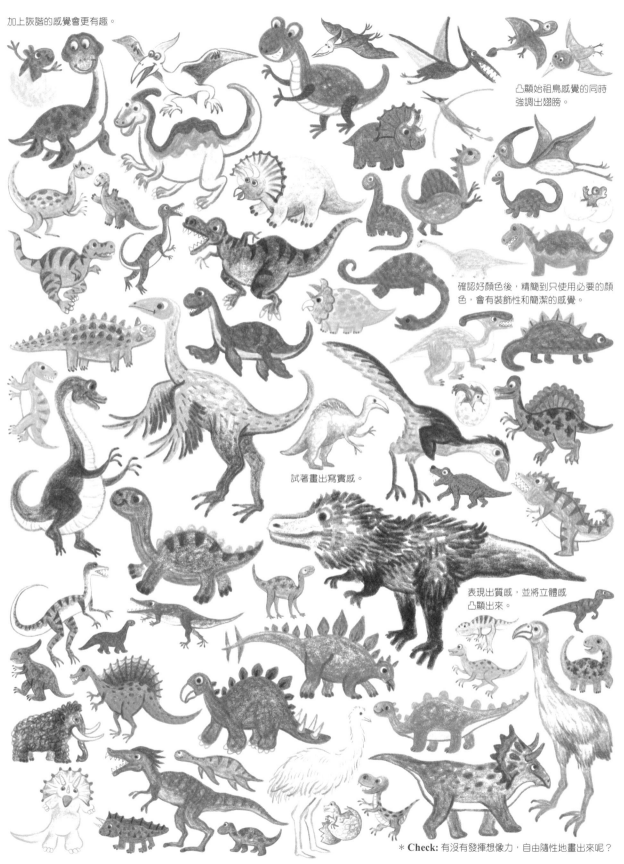

加上詼諧的感覺會更有趣。

凸顯始祖鳥感覺的同時
強調出翅膀。

確認好顏色後，精簡到只使用必要的顏
色，會有裝飾性和簡潔的感覺。

試著畫出寫實感。

表現出質感，並將立體感
凸顯出來。

* Check: 有沒有發揮想像力，自由隨性地畫出來呢？

CHAPTER 7. 畫出都市和鄉村的風景及環境

田園住宅、公共建築、商店…

試著畫出在我們周遭能常常看見的低層建築。

空格中有淡淡的草圖,請跟著繪畫步驟試著畫畫看。

畫的時候必須要想著整體的構造。

以屋頂為基準,畫出整體形態。

根據整體形狀和比例畫出形態。

一邊想著構造一邊畫。

以屋頂為基準。

以屋頂為基準。

用鉛筆描繪出窗格,使用其他工具也沒關係。

將後面的建築畫得淡一點,製造出距離感。

試著以輕巧的感覺,像是塗鴉般地畫出來。

這是平面的插畫,像要填滿空白一樣塗上顏色。

確認好構造,像是蓋房子一樣畫出來。

先制定好繪畫步驟,並在空格中畫出完整的圖案。

不用一次全部畫完,有時間就練習畫一畫吧。

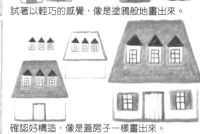
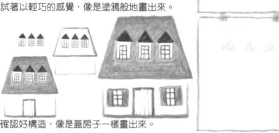

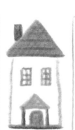

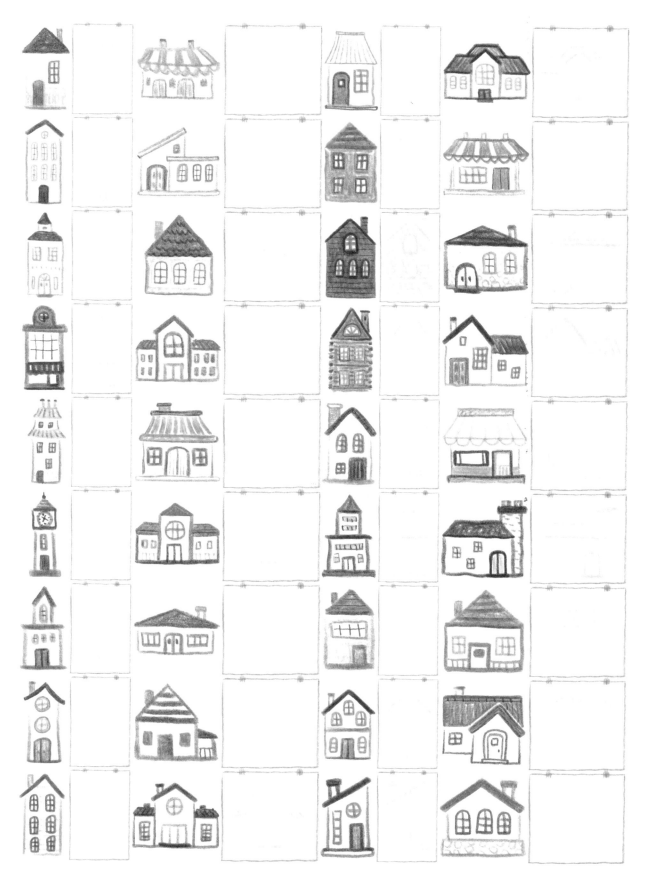

147

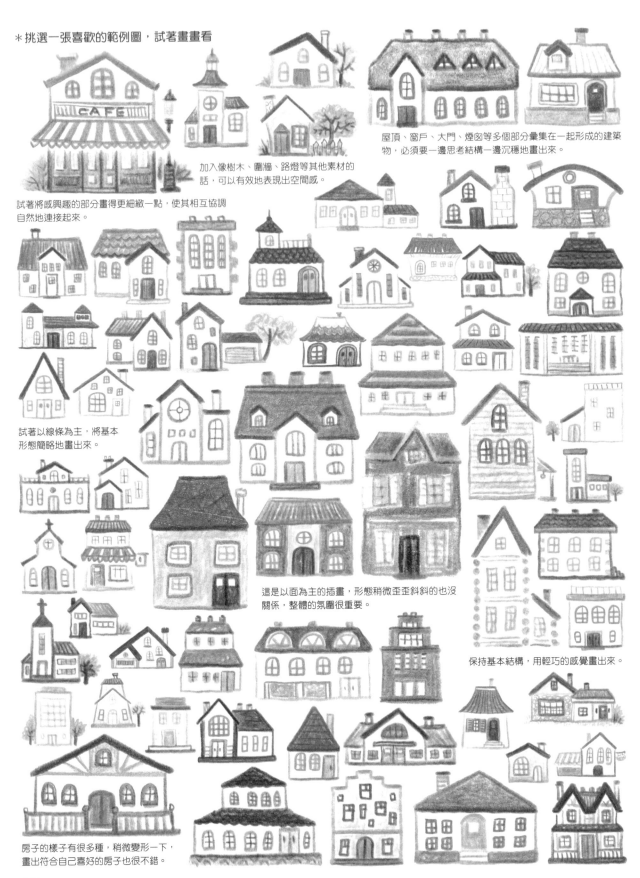

＊挑選一張喜歡的範例圖，試著畫畫看

屋頂、窗戶、大門、煙囪等多個部分彙集在一起形成的建築物，必須要一邊思考結構一邊沉穩地畫出來。

加入像樹木、圍牆、路燈等其他素材的話，可以有效地表現出空間感。

試著將感興趣的部分畫得更細緻一點，使其相互協調自然地連接起來。

試著以線條為主，將基本形態簡略地畫出來。

這是以面為主的插畫，形態稍微歪歪斜斜的也沒關係，整體的氛圍很重要。

保持基本結構，用輕巧的感覺畫出來。

房子的樣子有很多種，稍微變形一下，畫出符合自己喜好的房子也很不錯。

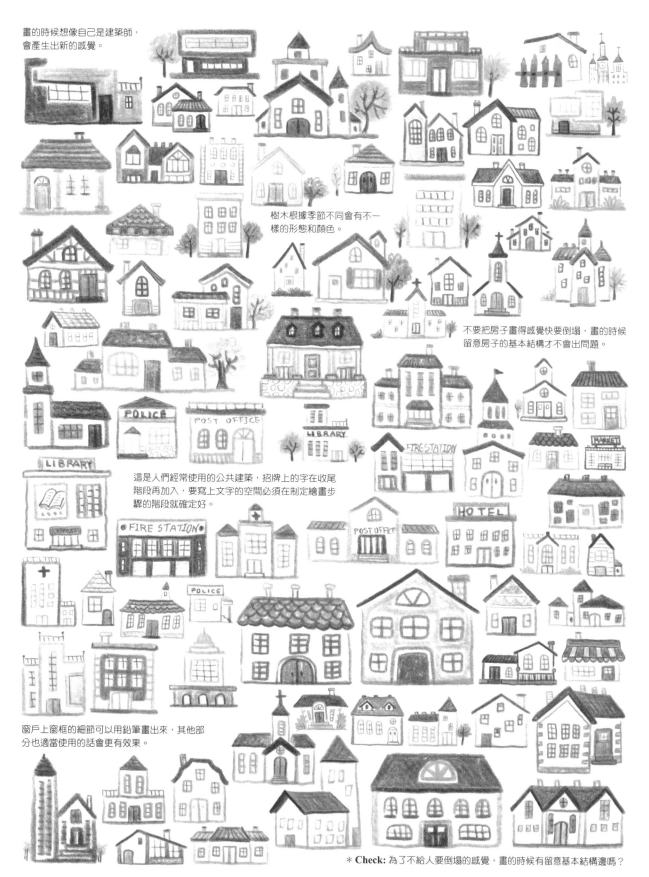

畫的時候想像自己是建築師，
會產生出新的感覺。

樹木根據季節不同會有不一
樣的形態和顏色。

不要把房子畫得感覺快要倒塌，畫的時候
留意房子的基本結構才不會出問題。

這是人們經常使用的公共建築，招牌上的字在收尾
階段再加入，要寫上文字的空間必須在制定繪畫步
驟的階段就確定好。

窗戶上窗框的細節可以用鉛筆畫出來，其他部
分也適當使用的話會更有效果。

* **Check:** 為了不給人要倒塌的感覺，畫的時候有留意基本結構邊嗎？

高樓大廈、工廠、汽車、飛機、船...

這裡將介紹充滿都市感的素材和移動時所需要的工具。

空格中有淡淡的草圖，請跟著繪畫步驟試著畫畫看。

這些是有堅硬感的素材，同時加入些許柔軟和感來表現。

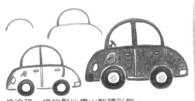

像塗鴉一樣放鬆地畫出整體形態。

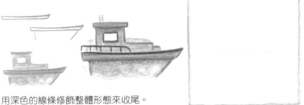

用深色的線條修飾整體形態來收尾。

先制定好繪畫步驟，並在空格中畫出完整的圖案。

＊挑選一張喜歡的範例圖，試著畫畫看

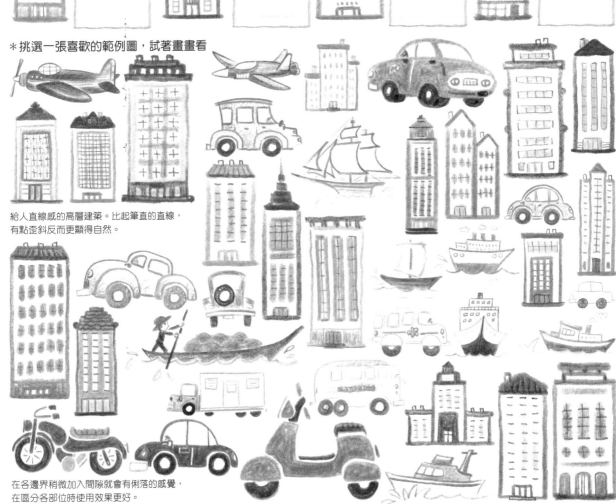

給人直線感的高層建築。比起筆直的直線，
有點歪斜反而更顯得自然。

在各邊界稍微加入間隙就會有俐落的感覺，
在區分各部位時使用效果更好。

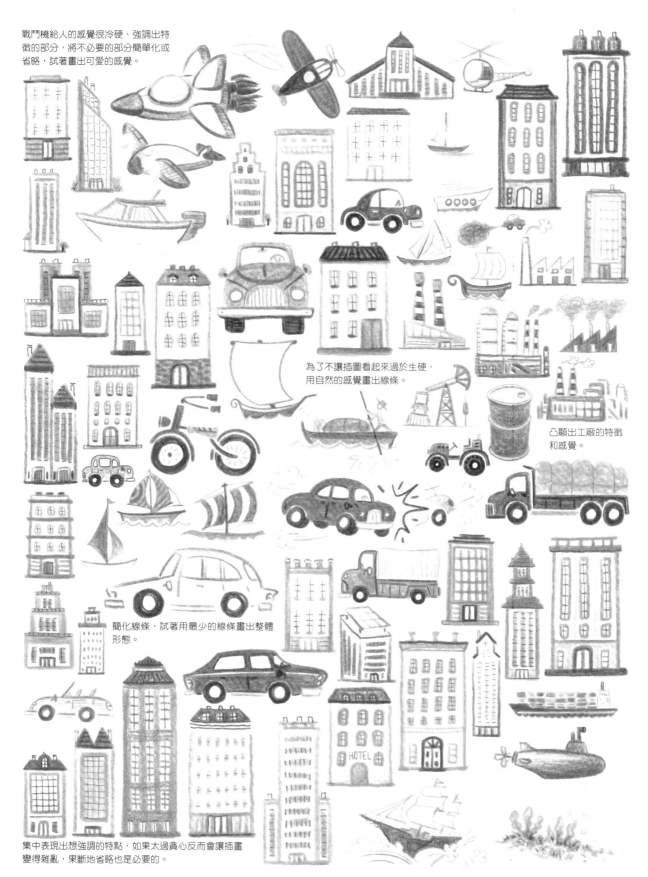

戰鬥機給人的感覺很冷硬，強調出特
徵的部分，將不必要的部分簡單化或
省略，試著畫出可愛的感覺。

為了不讓插圖看起來過於生硬，
用自然的感覺畫出線條。

凸顯出工廠的特徵
和感覺。

簡化線條，試著用最少的線條畫出整體
形態。

集中表現出想強調的特點，如果太過貪心反而會讓插畫
變得雜亂，果斷地省略也是必要的。

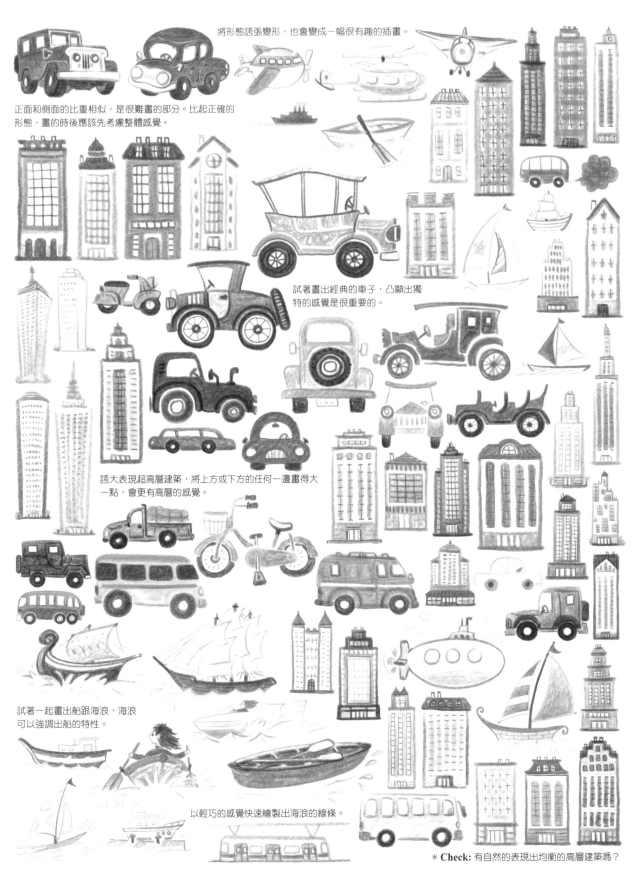

將形態誇張變形，也會變成一幅很有趣的插畫。

正面和側面的比重相似，是很難畫的部分。比起正確的形態，畫的時後應該先考慮整體感覺。

試著畫出經典的車子，凸顯出獨特的感覺是很重要的。

誇大表現超高層建築，將上方或下方的任何一邊畫得大一點，會更有高層的感覺。

試著一起畫出船跟海浪，海浪可以強調出船的特性。

以輕巧的感覺快速繪製出海浪的線條。

* **Check:** 有自然的表現出均衡的高層建築嗎？

大海、海裡的風景

試著畫出跟大海相關的素材。

*挑選一張喜歡的範例圖，試著畫畫看

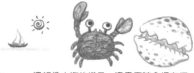

一邊想像大海的樣子一邊畫應該會很有趣。

這是大海上會有的風景，水平線、樹木、海浪、遠方的船和雲還有小島彼此都非常協調。

為了看起來有變化，畫出不同大小的島嶼。

用線條快速輕巧地畫出海浪。

試著畫出海底的風景。

用眼睛的模樣來表現出心理狀態，會感覺更加親切。

比起直線，以曲線為主來畫感覺會更豐富。

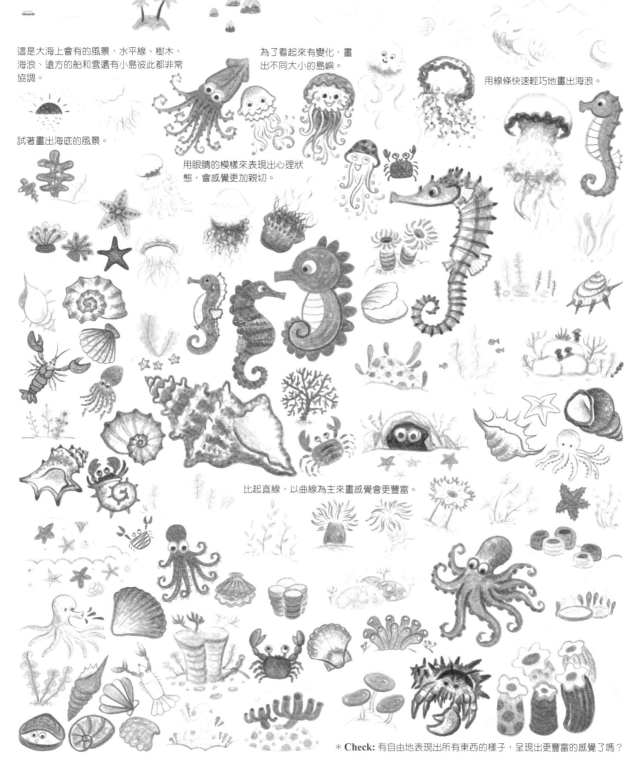

* **Check:** 有自由地表現出所有東西的樣子，呈現出更豐富的感覺了嗎？

鄉村風景

試著畫出充滿情感的鄉村風景。

空格中有淡淡的草圖，請跟著繪畫步驟試著畫畫看。

回想鄉村的樣子並將感覺表現出來。

先畫出作為基準的田野。

將田野用反覆地曲線畫出漸層效果。

先畫出樹枝接著再畫出果實。

先畫出前面的柵欄會更有效率。

回想百花開始綻放的早春。

用直線條凸現屋頂的感覺。

畫的時候要留意房屋的基本構造。

用曲線表現出數目的樣子。

先制定好繪畫步驟，並在空格中畫出完整的圖案。

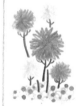

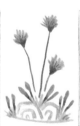

＊挑選一張喜歡的範例圖，試著畫畫看

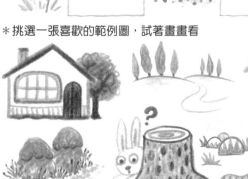

把泥土下方畫出漸層的效果，自然地表現出來。

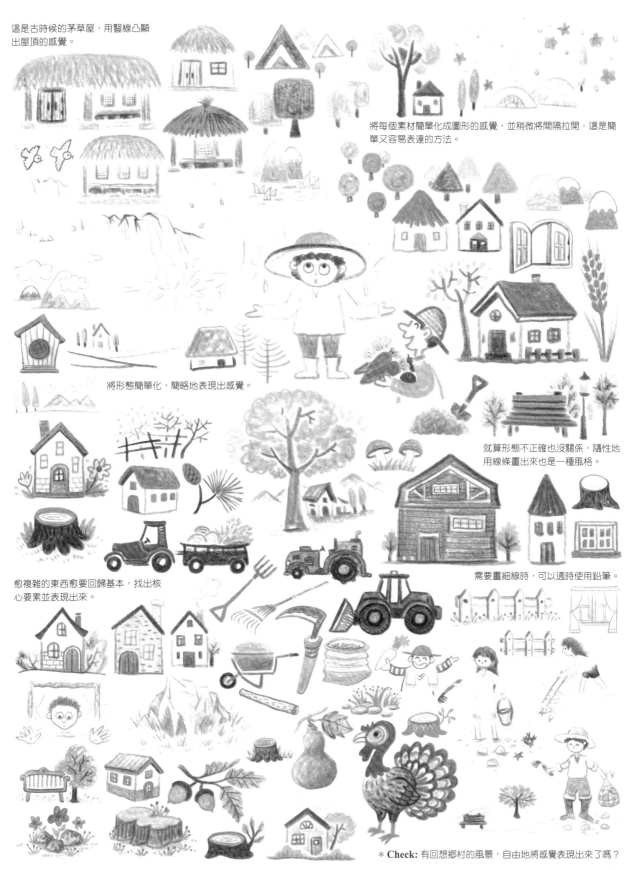

這是古時候的茅草屋，用豎線凸顯出屋頂的感覺。

將每個素材簡單化成圖形的感覺，並稍微將間隔拉開，這是簡單又容易表達的方法。

將形態簡單化，簡略地表現出感覺。

就算形態不正確也沒關係，隨性地用線條畫出來也是一種風格。

愈複雜的東西愈要回歸基本，找出核心要素並表現出來。

需要畫細線時，可以適時使用鉛筆。

＊ Check: 有回想鄉村的風景，自由地將感覺表現出來了嗎？

季節：春天、夏天、秋天、冬天

試著畫出可以凸顯季節特徵的素材。

空格中有淡淡的草圖，請跟著繪畫步驟試著畫畫看。

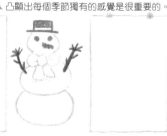

凸顯出每個季節獨有的感覺是很重要的。

＊挑選一張喜歡的範例圖，試著畫畫看

按照春天、夏天、秋天、冬天的順序做劃分，春天、夏天、秋天的素材根據情況，無需特別區別使用。

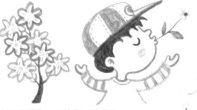

春天的景象。用花朵、蝴蝶及新芽將感覺表現出來。

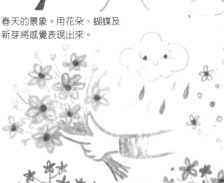

試著用不同的形態和顏色畫出迎接春天的樹枝。

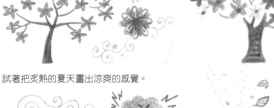

充分運用雨和雨傘來搭配插畫會更有效果。

試著把炎熱的夏天畫出涼爽的感覺。

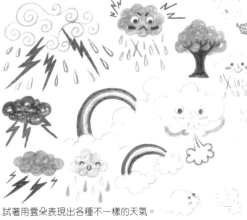

試著用雲朵表現出各種不一樣的天氣。

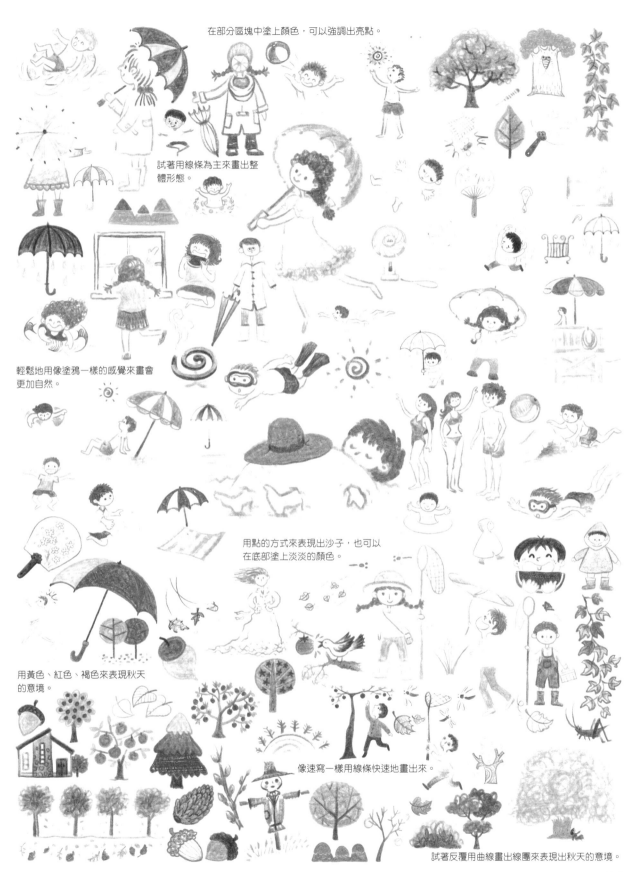

在部分區塊中塗上顏色,可以強調出亮點。

試著用線條為主來畫出整體形態。

輕鬆地用像塗鴉一樣的感覺來畫會更加自然。

用點的方式來表現出沙子,也可以在底部塗上淡淡的顏色。

用黃色、紅色、褐色來表現秋天的意境。

像速寫一樣用線條快速地畫出來。

試著反覆用曲線畫出線團來表現出秋天的意境。

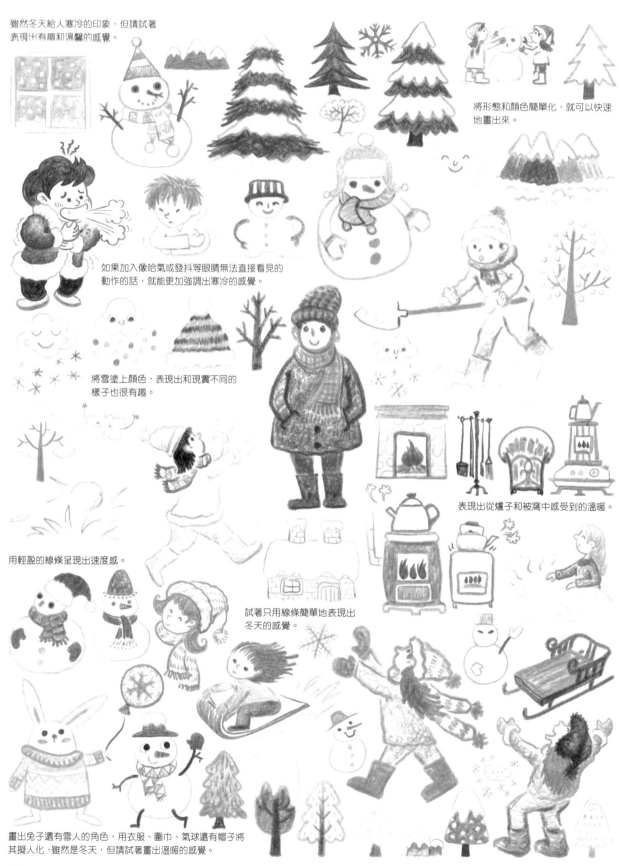

雖然冬天給人寒冷的印象，但請試著
表現出有趣和溫馨的感覺。

將形態和顏色簡單化，就可以快速
地畫出來。

如果加入像哈氣或發抖等眼睛無法直接看見的
動作的話，就能更加強調出寒冷的感覺。

將雪塗上顏色，表現出和現實不同的
樣子也很有趣。

表現出從爐子和被窩中感受到的溫暖。

用輕盈的線條呈現出速度感。

試著只用線條簡單地表現出
冬天的感覺。

畫出兔子還有雪人的角色，用衣服、圍巾、氣球還有帽子將
其擬人化，雖然是冬天，但請試著畫出溫暖的感覺。

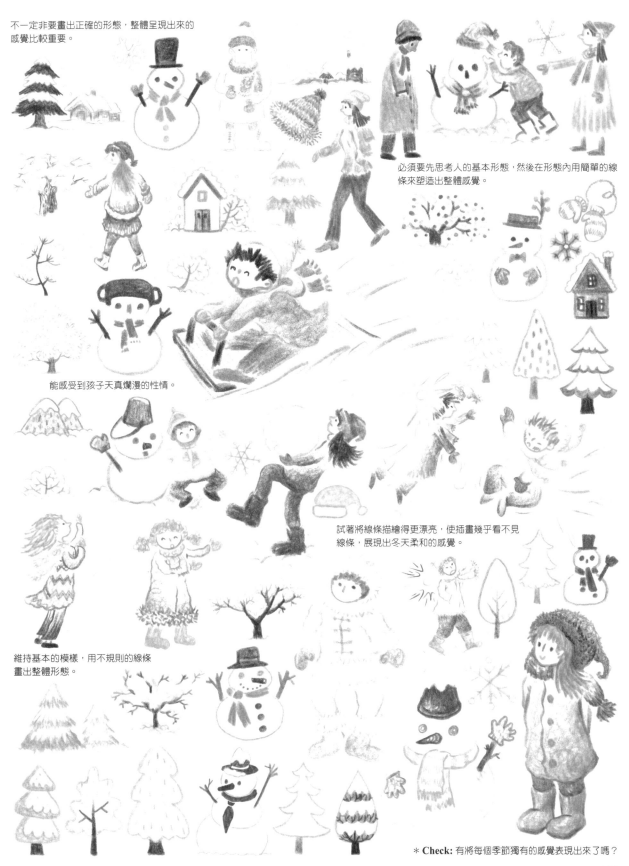

不一定非要畫出正確的形態，整體呈現出來的
感覺比較重要。

必須要先思考人的基本形態，然後在形態內用簡單的線
條來塑造出整體感覺。

能感受到孩子天真爛漫的性情。

試著將線條描繪得更漂亮，使插畫幾乎看不見
線條，展現出冬天柔和的感覺。

維持基本的模樣，用不規則的線條
畫出整體形態。

＊ **Check:** 有將每個季節獨有的感覺表現出來了嗎？

159

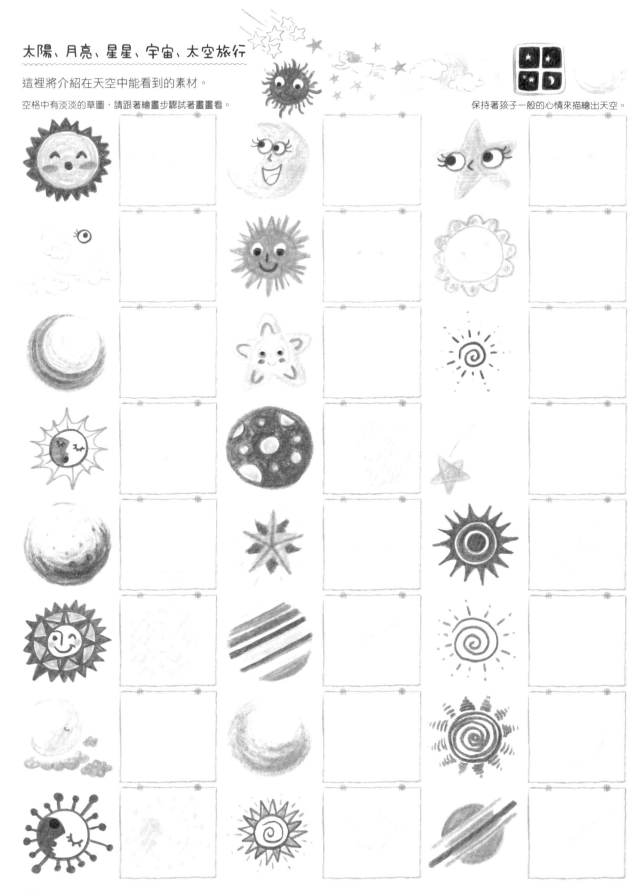

太陽、月亮、星星、宇宙、太空旅行

這裡將介紹在天空中能看到的素材。

空格中有淡淡的草圖，請跟著繪畫步驟試著畫畫看。

保持著孩子一般的心情來描繪出天空。

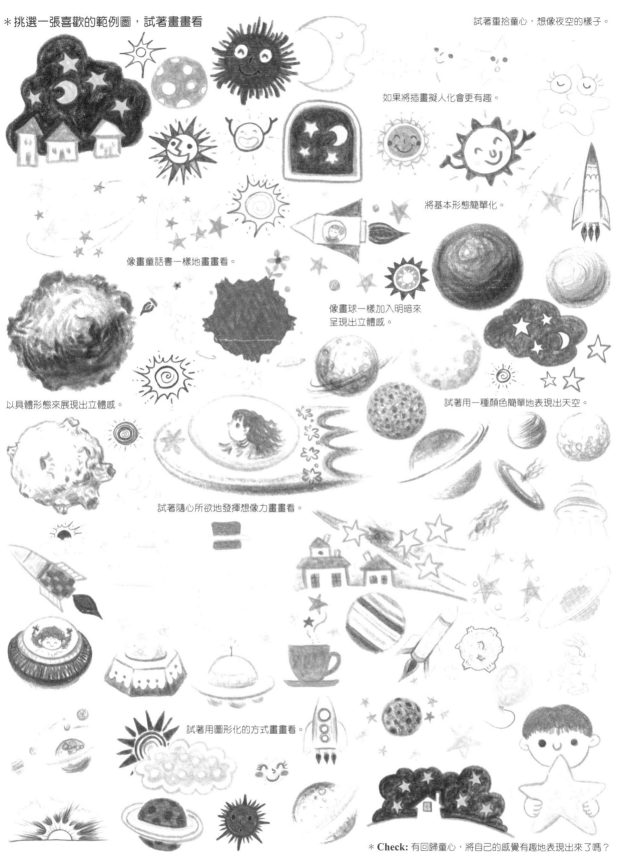

＊挑選一張喜歡的範例圖，試著畫畫看

試著重拾童心，想像夜空的樣子。

如果將插畫擬人化會更有趣。

將基本形態簡單化。

像畫童話書一樣地畫畫看。

像畫球一樣加入明暗來呈現出立體感。

以具體形態來展現出立體感。

試著用一種顏色簡單地表現出天空。

試著隨心所欲地發揮想像力畫畫看。

試著用圖形化的方式畫畫看。

＊ **Check:** 有回歸童心，將自己的感覺有趣地表現出來了嗎？

學校、文具、科學實驗工具

這裡將介紹學校的樣子，還有學習時會使用到的工具。

空格中有淡淡的草圖，請跟著繪畫步驟試著畫畫看。

比起形態正不正確，感覺自然更重要。

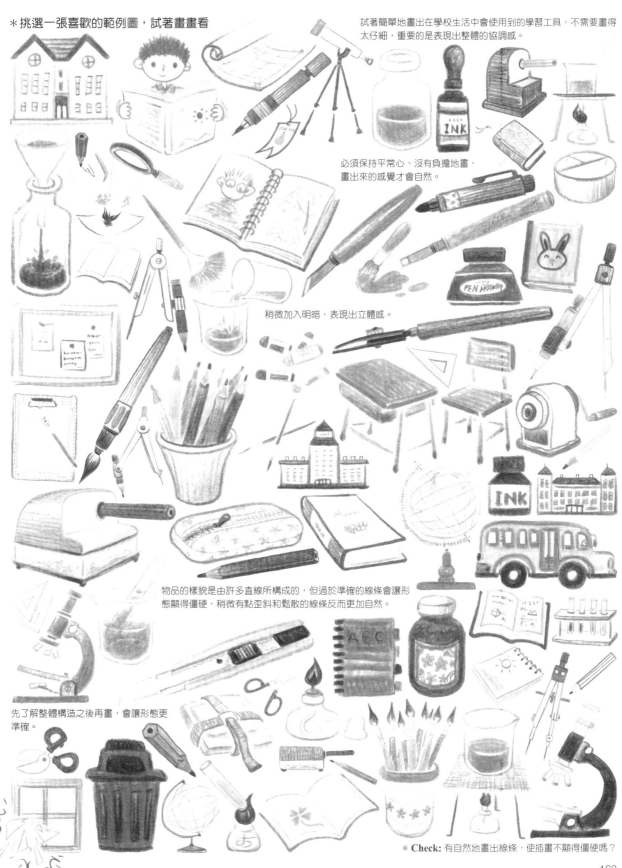

＊挑選一張喜歡的範例圖，試著畫畫看

試著簡單地畫出在學校生活中會使用到的學習工具，不需要畫得太仔細，重要的是表現出整體的協調感。

必須保持平常心、沒有負擔地畫，畫出來的感覺才會自然。

稍微加入明暗，表現出立體感。

物品的樣貌是由許多直線所構成的，但過於準確的線條會讓形態顯得僵硬，稍微有點歪斜和鬆散的線條反而更加自然。

先了解整體構造之後再畫，會讓形態更準確。

＊ Check: 有自然地畫出線條，使插畫不顯得僵硬嗎？

興趣愛好：美術、音樂、運動…

這裡將介紹各式各樣的休閒活動。

空格中有淡淡的草圖，請跟著繪畫步驟試著畫畫看。

將肢體動作自然地表現出來是很重要的。

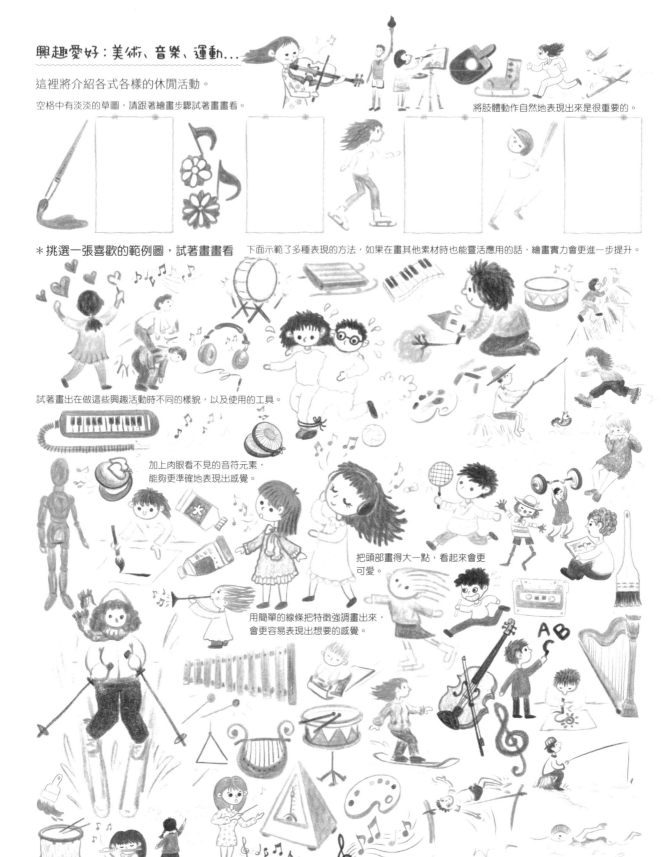

＊挑選一張喜歡的範例圖，試著畫畫看 下面示範了多種表現的方法，如果在畫其他素材時也能靈活應用的話，繪畫實力會更進一步提升。

試著畫出在做這些興趣活動時不同的樣貌，以及使用的工具。

加上肉眼看不見的音符元素，
能夠更準確地表現出感覺。

把頭部畫得大一點，看起來會更
可愛。

用簡單的線條把特徵強調畫出來，
會更容易表現出想要的感覺。

把複雜的構造簡單化，不重要的部分也可以直接省略掉。

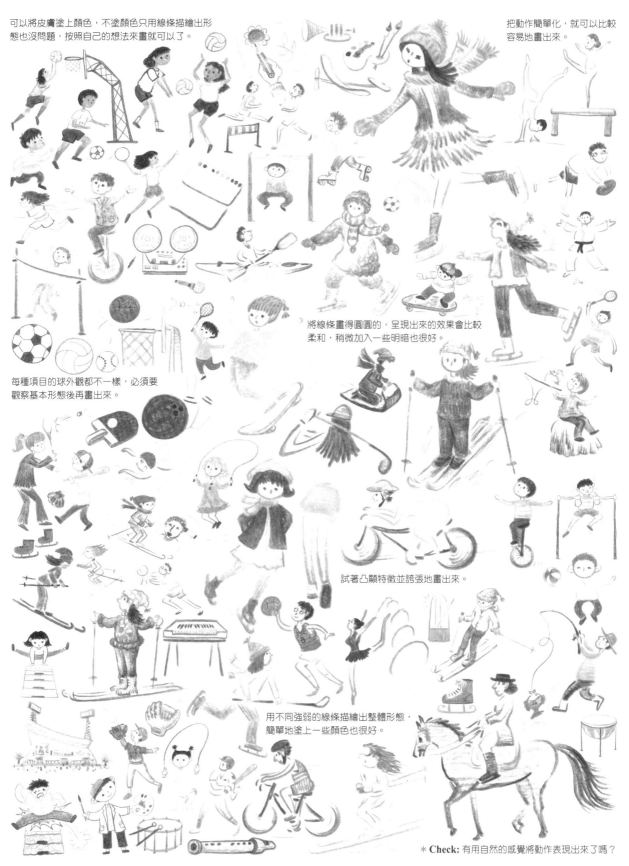

可以將皮膚塗上顏色，不塗顏色只用線條描繪出形態也沒問題，按照自己的想法來畫就可以了。

把動作簡單化，就可以比較容易地畫出來。

將線條畫得圓圓的，呈現出來的效果會比較柔和，稍微加入一些明暗也很好。

每種項目的球外觀都不一樣，必須要觀察基本形態後再畫出來。

試著凸顯特徵並誇張地畫出來。

用不同強弱的線條描繪出整體形態，簡單地塗上一些顏色也很好。

* Check: 有用自然的感覺將動作表現出來了嗎？

愛情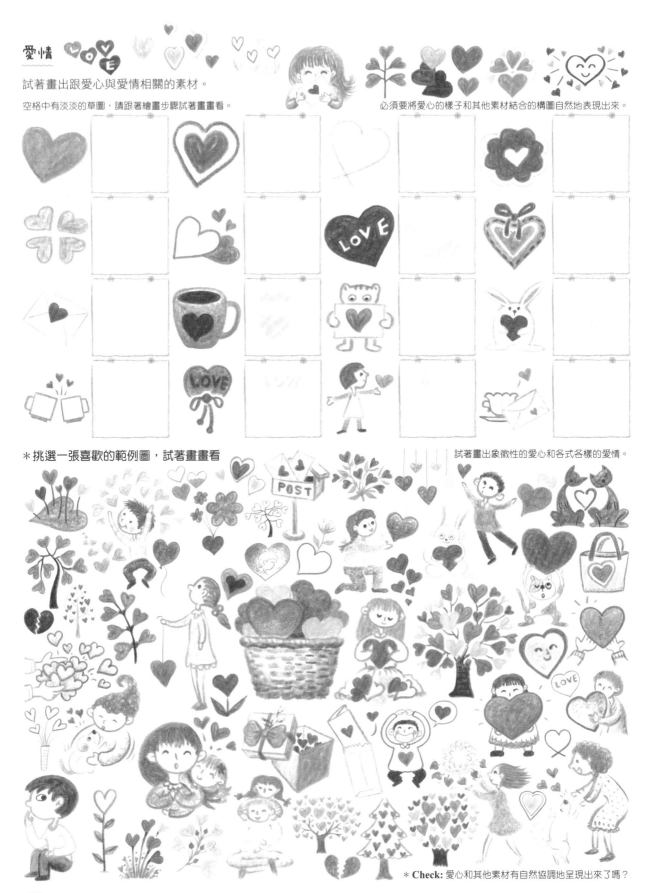

試著畫出跟愛心與愛情相關的素材。

空格中有淡淡的草圖，請跟著繪畫步驟試著畫畫看。

必須要將愛心的樣子和其他素材結合的構圖自然地表現出來。

＊挑選一張喜歡的範例圖，試著畫畫看

試著畫出象徵性的愛心和各式各樣的愛情。

＊ Check: 愛心和其他素材有自然協調地呈現出來了嗎？

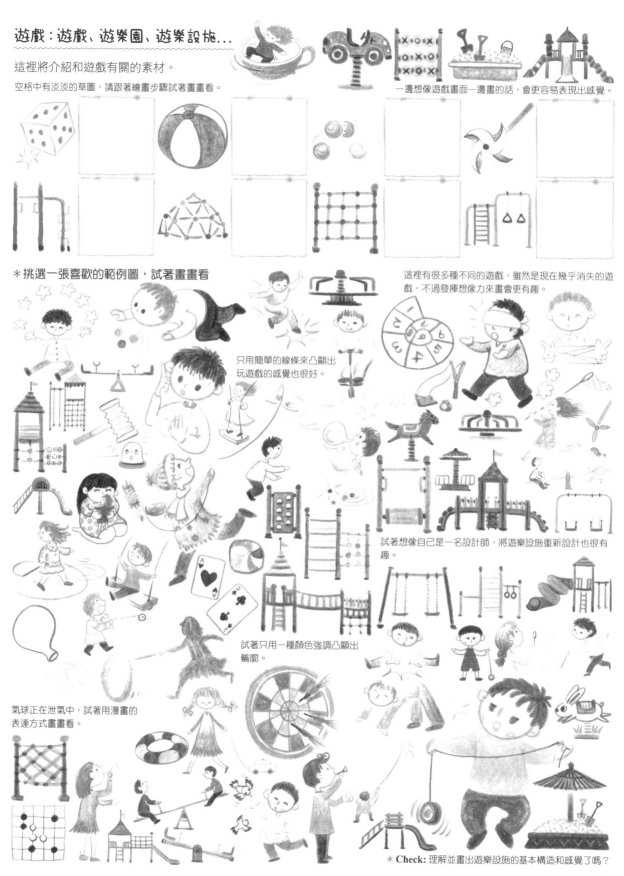

遊戲：遊戲、遊樂園、遊樂設施...

這裡將介紹和遊戲有關的素材。

空格中有淡淡的草圖，請跟著繪畫步驟試著畫畫看。

一邊想像遊戲畫面一邊畫的話，會更容易表現出感覺。

＊挑選一張喜歡的範例圖，試著畫畫看

這裡有很多種不同的遊戲，雖然是現在幾乎消失的遊戲，不過發揮想像力來畫會更有趣。

只用簡單的線條來凸顯出玩遊戲的感覺也很好。

試著想像自己是一名設計師，將遊樂設施重新設計也很有趣。

試著只用一種顏色強調凸顯出輪廓。

氣球正在泄氣中，試著用漫畫的表達方式畫畫看。

＊ **Check:** 理解並畫出遊樂設施的基本構造和感覺了嗎？

聖誕節

試著畫畫看令人感到愉快的聖誕節。

空格中有淡淡的草圖,請跟著繪畫步驟試著畫畫看。

一邊想像聖誕節的樣子一邊畫,會更容易表現出感覺。

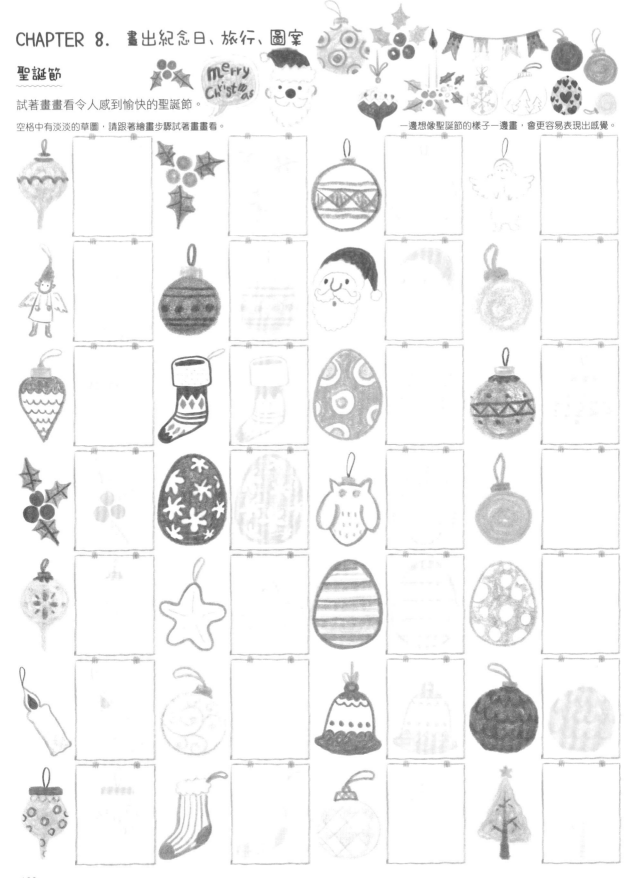

試著回想聖誕節並懷著愉快的心情描繪出來。

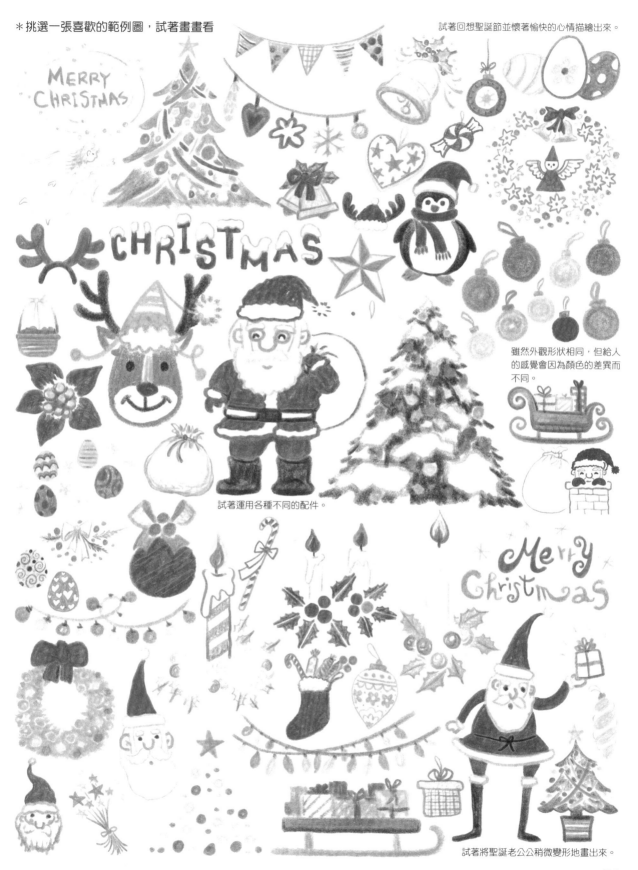

雖然外觀形狀相同，但給人的感覺會因為顏色的差異而不同。

試著運用各種不同的配件。

Merry Christmas

試著將聖誕老公公稍微變形地畫出來。

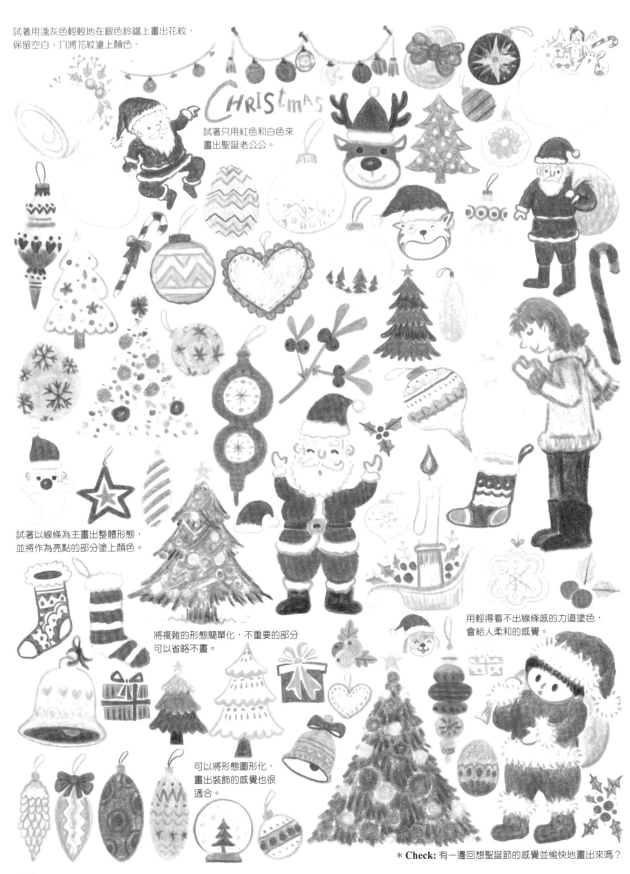

試著用淺灰色輕輕地在銀色鈴鐺上畫出花紋，
保留空白，只將花紋塗上顏色。

CHRISTMAS

試著只用紅色和白色來
畫出聖誕老公公。

試著以線條為主畫出整體形態，
並將作為亮點的部分塗上顏色。

將複雜的形態簡單化，不重要的部分
可以省略不畫。

可以將形態圖形化，
畫出裝飾的感覺也很
適合。

用輕得看不出線條感的力道塗色，
會給人柔和的感覺。

* **Check:** 有一邊回想聖誕節的感覺並愉快地畫出來嗎？

萬聖節

這裡將介紹各種象徵萬聖節的素材。

空格中有淡淡的草圖，請跟著繪畫步驟試著畫畫看。

試著以黑色為主畫出插畫。

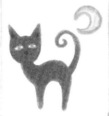

*挑選一張喜歡的範例圖，試著畫畫看

用象徵可怕的形象或顏色來表現。

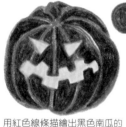

用紅色線條描繪出黑色南瓜的邊框，強調出可怕的感覺。

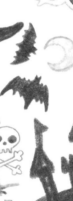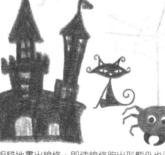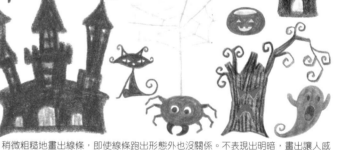

把貓咪的眼睛塗成紅色，強調出可怕的感覺。

稍微粗糙地畫出線條，即使線條跑出形態外也沒關係。不表現出明暗，畫出讓人感到恐怖及不安的感覺，紫色是同時擁有紅色強烈的形象和藍色不安形象的兩面色，負面形象有情緒不安、憂鬱、孤獨、醜陋、虛張聲勢、欺騙、悲傷等；正面形象則有品位、優雅、華麗、豐饒、權威的感覺。

請試著用帶有神秘感但同時也有不安和恐懼等負面形象的紫色來畫畫看。

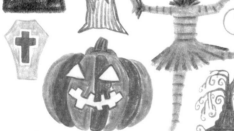

黑色的正面形象有品味、洗鍊、時尚；負面形象則有死亡、犯罪、恐怖、可怕、黑暗的感覺。將負面形象與強烈的色彩對比使用，可以更有效地表現出可怕和恐怖的感覺。

* **Check:** 將在顏色中感受到的象徵性形象有趣地表現出來了嗎？

圖案、花紋、字體...

這裡將介紹圖案、花紋及帶有圖畫感的字體表現。

空格中有淡淡的草圖，請跟著繪畫步驟試著畫畫看。

畫的時候一邊想著運用方法，會更容易畫出來。

＊挑選一張喜歡的範例圖，試著畫畫看

將範例的圖案以各種不同的形態進行變形與應用，提高活用度。

雖然外觀和顏色都有既定的樣子，但也不一定非得遵守，
線條不準確也沒關係，只要開心有趣地畫出來就可以了。

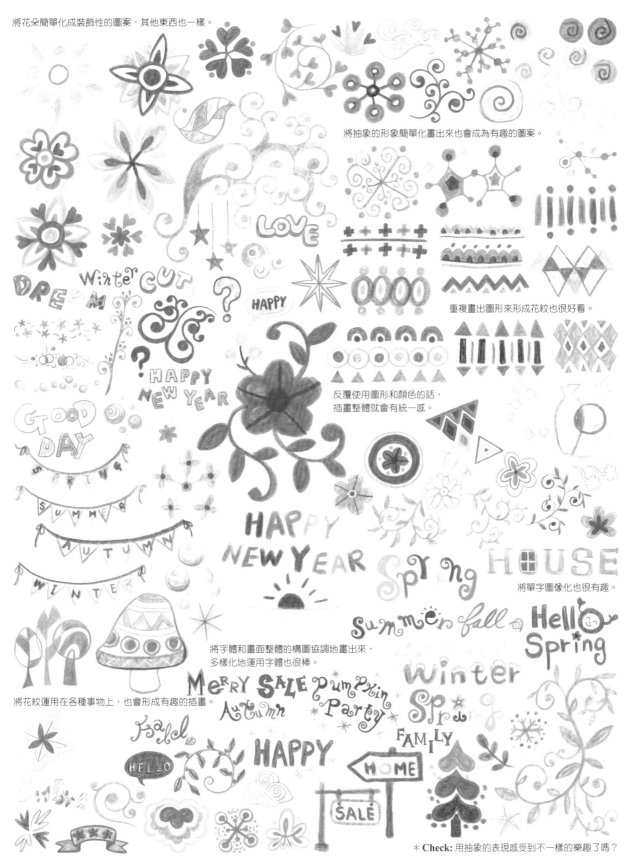

將花朵簡單化成裝飾性的圖案，其他東西也一樣。

將抽象的形象簡單化畫出來也會成為有趣的圖案。

重複畫出圖形來形成花紋也很好看。

反覆使用圖形和顏色的話，
插畫整體就會有統一感。

將單字圖像化也很有趣。

將字體和畫面整體的構圖協調地畫出來，
多樣化地運用字體也很棒。

將花紋運用在各種事物上，也會形成有趣的插畫。

* **Check:** 用抽象的表現感受到不一樣的樂趣了嗎？

173

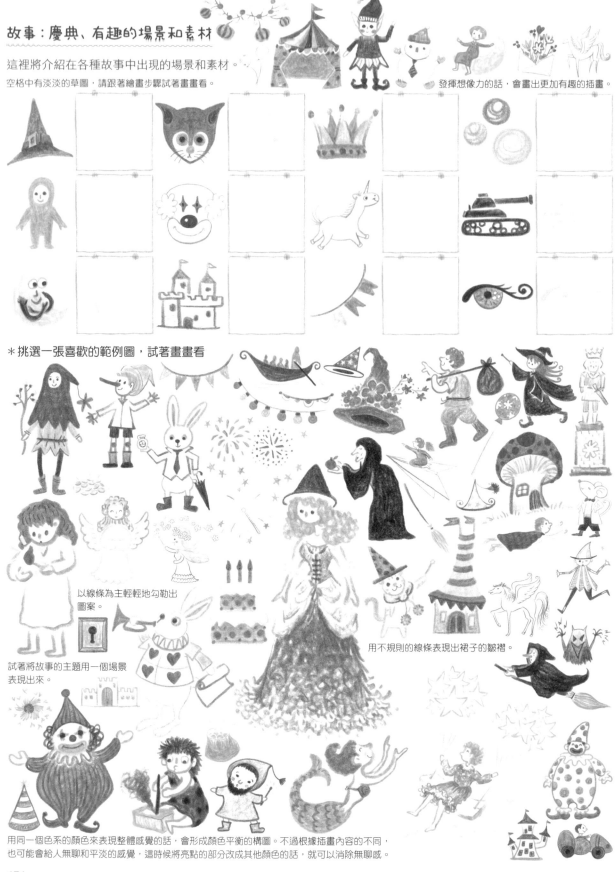

故事：慶典、有趣的場景和素材

這裡將介紹在各種故事中出現的場景和素材。

空格中有淡淡的草圖，請跟著繪畫步驟試著畫畫看。

發揮想像力的話，會畫出更加有趣的插畫。

* 挑選一張喜歡的範例圖，試著畫畫看

以線條為主輕輕地勾勒出圖案。

試著將故事的主題用一個場景表現出來。

用不規則的線條表現出裙子的皺褶。

用同一個色系的顏色來表現整體感覺的話，會形成顏色平衡的構圖。不過根據插畫內容的不同，也可能會給人無聊和平淡的感覺，這時候將亮點的部分改成其他顏色的話，就可以消除無聊感。

試著以呈現出形態為主，快速地用簡單的線條畫出來。　　　　　用對比色強調出亮點會更有效果。

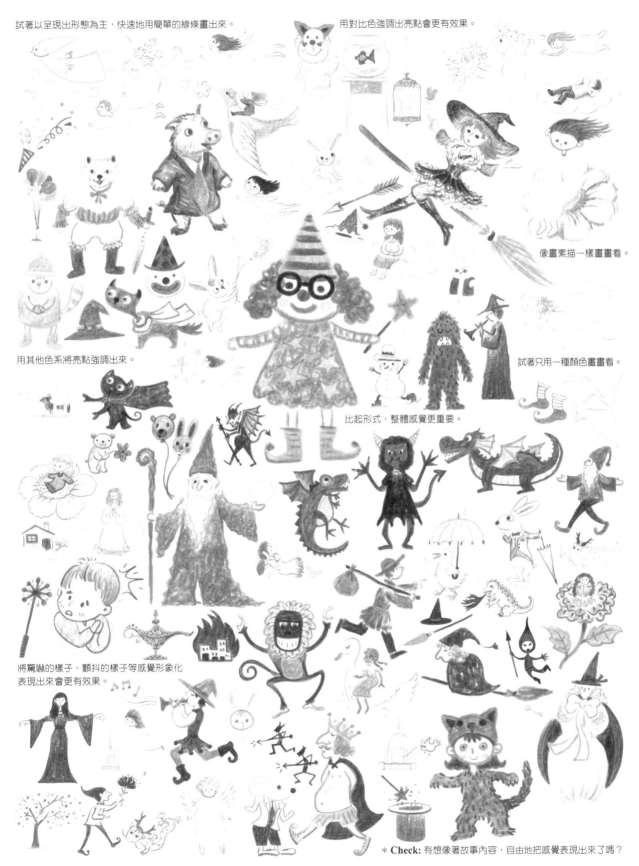

像畫素描一樣畫畫看。

用其他色系將亮點強調出來。

試著只用一種顏色畫畫看。

比起形式，整體感覺更重要。

將驚嚇的樣子、顫抖的樣子等感覺形象化
表現出來會更有效果。

＊Check: 有想像著故事內容，自由地把感覺表現出來了嗎？

世界文化傳統服飾

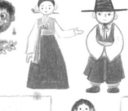

這裡將介紹各個國家的傳統服飾。

空格中有淡淡的草圖，請跟著繪畫步驟試著畫畫看。

肢體動作和衣服必須要能自然結合。

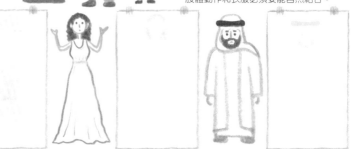

＊挑選一張喜歡的範例圖，試著畫畫看

範例圖案是基本的姿勢，根據感覺變換不同的姿勢畫畫看。

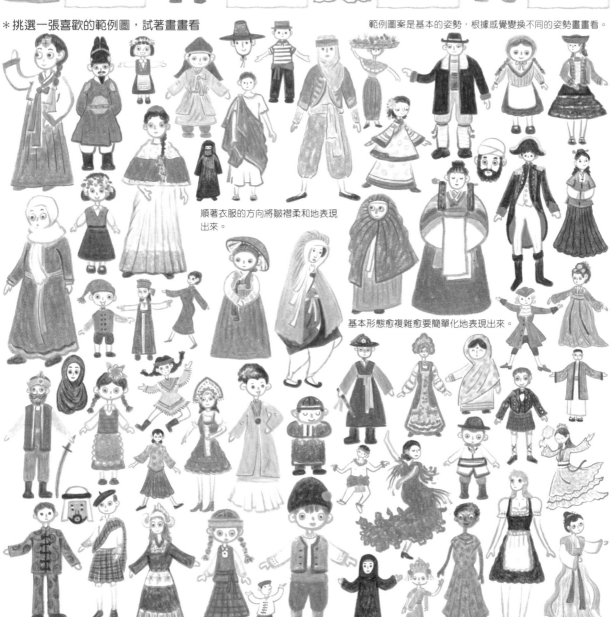

順著衣服的方向將皺褶柔和地表現出來。

基本形態愈複雜愈要簡單化地表現出來。

花紋在收尾的階段再畫上去。

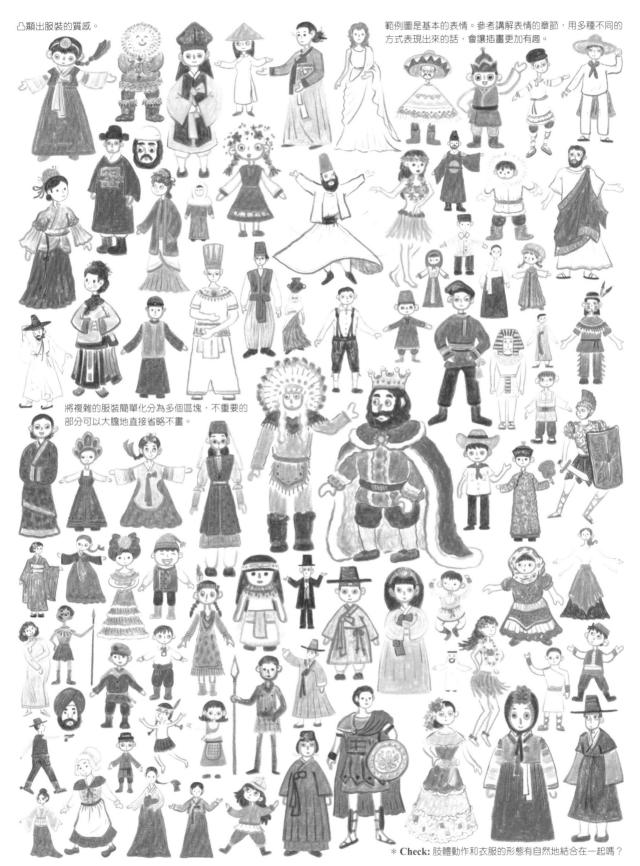

凸顯出服裝的質感。

範例圖是基本的表情。參考講解表情的章節，用多種不同的方式表現出來的話，會讓插畫更加有趣。

將複雜的服裝簡單化分為多個區塊，不重要的部分可以大膽地直接省略不畫。

* **Check:** 肢體動作和衣服的形態有自然地結合在一起嗎？

世界旅行

這裡將介紹不同國家的文化、環境和旅行相關的東西。

空格中有淡淡的草圖，請跟著繪畫步驟試著畫畫看。

想像著旅行的感覺再畫，會更容易傳達出想要表現的內容。

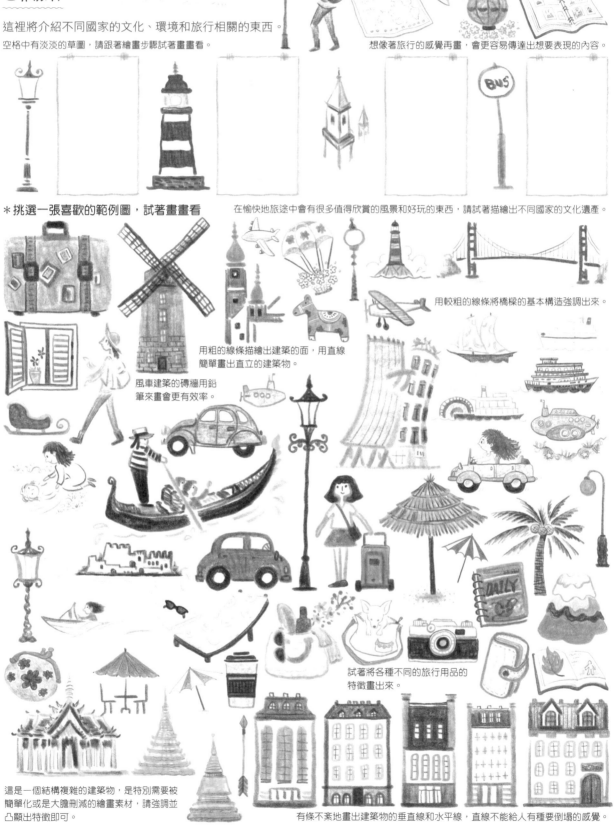

* 挑選一張喜歡的範例圖，試著畫畫看

在愉快地旅途中會有很多值得欣賞的風景和好玩的東西，請試著描繪出不同國家的文化遺產。

用較粗的線條將橋樑的基本構造強調出來。

用粗的線條描繪出建築的面，用直線
簡單畫出直立的建築物。

風車建築的磚牆用鉛
筆來畫會更有效率。

試著將各種不同的旅行用品的
特徵畫出來。

這是一個結構複雜的建築物，是特別需要被
簡單化或是大膽刪減的繪畫素材，請強調並
凸顯出特徵即可。

有條不紊地畫出建築物的垂直線和水平線，直線不能給人有種要倒塌的感覺。

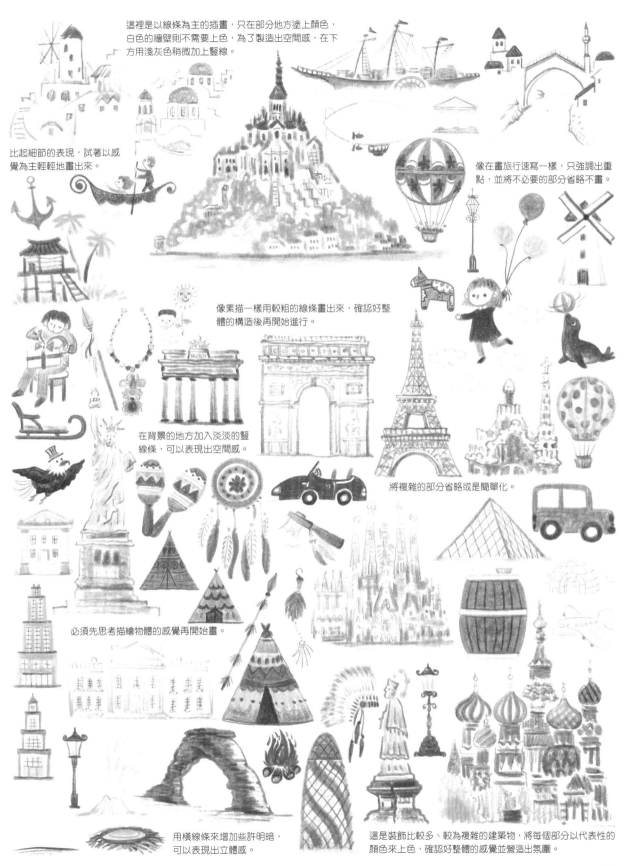

這裡是以線條為主的插畫，只在部分地方塗上顏色，白色的牆壁則不需要上色，為了製造出空間感，在下方用淺灰色稍微加上豎線。

比起細節的表現，試著以感覺為主輕輕地畫出來。

像在畫旅行速寫一樣，只強調出重點，並將不必要的部分省略不畫。

像素描一樣用較粗的線條畫出來，確認好整體的構造後再開始進行。

在背景的地方加入淡淡的豎線條，可以表現出空間感。

將複雜的部分省略或是簡單化。

必須先思考描繪物體的感覺再開始畫。

用橫線條來增加些許明暗，可以表現出立體感。

這是裝飾比較多、較為複雜的建築物，將每個部分以代表性的顏色來上色，確認好整體的感覺並營造出氛圍。

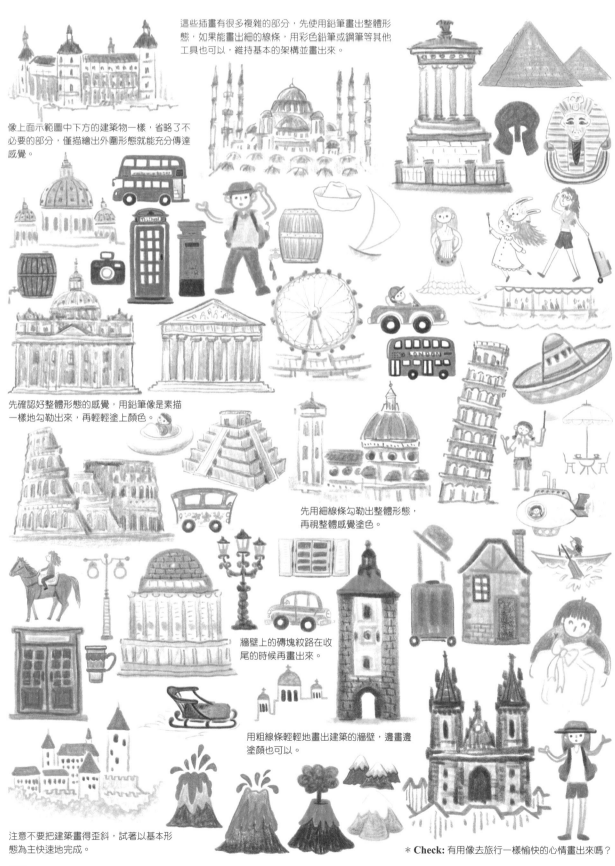

這些插畫有很多複雜的部分，先使用鉛筆畫出整體形態，如果能畫出細的線條，用彩色鉛筆或鋼筆等其他工具也可以，維持基本的架構並畫出來。

像上面示範圖中下方的建築物一樣，省略了不必要的部分，僅描繪出外圍形態就能充分傳達感覺。

先確認好整體形態的感覺，用鉛筆像是素描一樣地勾勒出來，再輕輕塗上顏色。

先用細線條勾勒出整體形態，再視整體感覺塗色。

牆壁上的磚塊紋路在收尾的時候再畫出來。

用粗線條輕輕地畫出建築的牆壁，邊畫邊塗顏色也可以。

注意不要把建築畫得歪斜，試著以基本形態為主快速地完成。

* **Check:** 有用像去旅行一樣愉快的心情畫出來嗎？

초간단 손그림 12000: 쉽고 빠르게 그리는 무궁무진 색연필 드로잉

First published in Korea in 2021 by Grimbook publishing company
Traditional Chinese edition Copyright © 2022 by Maple House Cultural Publishing Co.
This edition published by arrangement with Grimbook publishing company
through Shinwon Agency Co., Seoul

色鉛筆可愛插畫大全

出　　　版／楓書坊文化出版社
地　　　址／新北市板橋區信義路163巷3號10樓
郵 政 劃 撥／19907596　楓書坊文化出版社
網　　　址／www.maplebook.com.tw
電　　　話／02-2957-6096
傳　　　真／02-2957-6435
作　　　者／李伶善、趙惠林
翻　　　譯／洪詩涵
責 任 編 輯／王綺
內 文 排 版／洪浩剛
校　　　對／邱怡嘉
港 澳 經 銷／泛華發行代理有限公司
定　　　價／380元
出 版 日 期／2022年7月

國家圖書館出版品預行編目資料

色鉛筆可愛插畫大全 / 李伶善, 趙惠林作；
洪詩涵翻譯. -- 初版. -- 新北市：楓書坊文
化出版社, 2022.07　　面；　公分

ISBN 978-986-377-784-7（平裝）

1. 鉛筆畫　2. 繪畫技法

948.2　　　　　　　　111006727